계속 그려나가는 마음

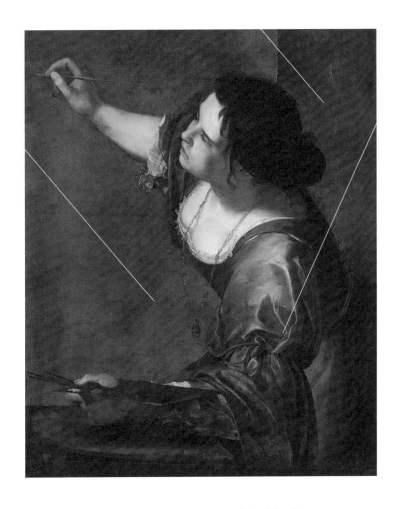

계속
그려나가는
마음

잊히지 않을 화가들,
그들의
삶과 그림 사이

조성준 지음

눌와

들어가며

 종종 전시회를 찾아다니며 그림을 본다. 해외여행을 가더라도 가급적이면 미술관은 찾는 편이다. 그림을 보다 보면 본질적인 질문 하나가 떠오른다. '나는 왜 그림을 보는가?'

 물론, 예술이 삶을 바꿀 수 있다고 주장하는 사람들도 있다. 난 이런 거창한 주장을 좋아하지 않는다. 미술관에 가서 그림을 보고, 극장에 가서 근사한 영화를 감상하고, 인류의 유산으로 추앙받는 고전을 읽는다고 해서 그 자체로 내가 가진 문제가 풀리는 건 아니다. 그림에 관심 없고, 영화 볼 시간도 없고, 책과도 거리가 있지만 건강하고 단단한 삶을 살고 있는 사람을 나는 제법 알고 있다.

 다만, 예술이 오늘 하루 내 기분을 바꾸는 것만큼은 가능하다고 믿는다. 살다 보면 거대한 벽을 마주한 것처럼 막막함을 느끼는 날이 있다. 뭘 해도 잘 풀리지 않는 그런 날은 누구에게나 온다.

나는 그런 날 자질구레한 생활전선에서 잠시 빠져나온다. 그리고 좋아하는 그림을 본다. 때론 영화나 소설, 음악, 드라마로 피신을 떠날 때도 있다. 그 중 내게 가장 많은 이야기를 건네는 건 그림이다. 그림 한 점은 때론 그림 한 점으로 끝나지 않는다. 그림에 스며든 화가의 마음을 생각하고, 그의 삶과 그를 둘러싼 시대까지 상상하며 바라보면 꽤 많은 이야기가 함께 쏟아져 들어온다. 진창에 빠지고도 버텨내며 기어코 앞으로 나아간 예술가의 이야기엔 분명히 무언가가 있다. 그런 화가가 남긴 그림 한 점은 바닥에 떨어진 오늘의 마음을 다시 일으켜 세운다.

세잔의 사과 그림은 나의 기분을 몇 번이나 들어올렸다. 세잔은 외톨이였다. 동료들과 다른 방식으로 그림을 그린 대가로 젊은 시절 온갖 조롱과 무시를 견뎌야 했다. 가장 가까웠던 친구도 세잔을 실패자로 취급했고 둘의 우정은 깨졌다. 세잔은 자신을 낙오자로 여기는 세상이 싫었다. 그래서 도시를 떠나 시골에 은둔했다. 건강도 좋지 않았다. 하지만 그림을 놓지는 않았다. 그는 계속 그림을 그려나가는 자신의 마음을 이렇게 표현했다. "나는 무척이나 천천히 진행하고 있습니다. 자연이 아주 복잡한 형태로 그 모습을 드러내고 있기 때문입니다. 내가 앞으로 걸어가야 할 길은 끝이 없습니다." 50대에 그는 여러 방향에서 관찰한 사과의 형태를 한 캔버스에 묘사한 그림을 선보였다. 서양화의 오랜 전통을 깨뜨린 세잔은 피카소마저 "나의 아버지"라고 부를 정도로 중요한 화가가 됐다. 그의 사과 그림에는 버텨낸 사람의 경이로운 의지가 스며있다.

이 책에는 세잔처럼 사나운 운명에도 결코 시들지 않고 자신의 세계를 피워낸 화가들이 등장한다. 전투하듯 그림을 그렸던 여성 화가 젠틸레스키, 말단 공무원 생활을 하면서도 붓을 놓지 않은 루소, 가족에게 버림받고도 행복의 세계를 그린 모드 루이스….

그림을 가만히 바라보면 결국 생각은 화가로 향한다. '이 사람은 어떤 마음으로 이런 그림을 그렸을까.' '포기하고 싶었던 적은 없었을까.' '계속 그린 이유는 뭘까.' '왜 그렸을까.'

그들의 마음을 헤아리다 보면 결국 자신에 대해 생각하는 순간이 올 것이다. 나는 내 삶을 어떻게 그려나갈 것인가.

2023년 2월
조성준

Contents

2 나만의 예술을 포기하지 않을 것

3

세상의 이면을,
자신의 내면을 직시하며

1

편견과
시련에도

무너지지
않고

내가 직접 응징하겠다

아르테미시아 젠틸레스키

Artemisia Gentileschi
1593~1656?

여성이 그린 용맹한 여성

유대인 신화에 등장하는 젊은 과부 유디트Judith는 혈혈단신으로 적진에 들어가 민족을 구한 영웅이다. 이스라엘이 아시리아의 침공을 받아서 풍전등화의 위기에 빠진 때였다. 아시리아의 장군 홀로페르네스가 이끄는 군대는 유디트가 사는 산악마을까지 장악했다. 승리자들은 정복지에서 축제의 밤을 즐긴다. 유디트는 거짓으로 투항하고 연회에 참석한다. 홀로페르네스는 매력적인 유디트에게 한눈에 반한다. 유디트는 홀로페르네스의 침실까지 들어간다. 그리고 하녀와 힘을 합쳐서 술 취해 곯아떨어진 홀로페르네스의 목을 자른다. 아시리아 군대가 총사령관을 잃고 후퇴하면서 유디트는 이스라엘의 영웅이 된다.

이 유디트 이야기는 서양의 예술가들을 자극해 수백 년간 그림으로 그려졌다. 다만 이 그림들에서 유디트는 조국을 구한 영웅이

라기보다는 팜므파탈에 가까웠다. 치명적인 매력으로 덫을 놓은 후 남성을 지옥으로 끌어내는 그런 여성 말이다. 우리에게 가장 친숙한 작품은 구스타프 클림트가 그린 〈유디트 I〉이다. 그 작품에서 유디트는 방금 살인하고 장군의 머리를 손에 들고 있다. 그렇지만 가슴을 드러낸 채 황홀한 표정으로 나른하게 취해 있다. 이 그림에서 중요한 건 암살이 아니라 유디트가 내뿜는 관능 그 자체다. 클림트뿐만 아니라 많은 남성 화가들은 유디트의 영웅적인 행동보다 적장 눈을 멀게 한 관능을 묘사하기에 바빴다.

여성 화가인 아르테미시아 젠틸레스키는 유디트를 남성 화가들과 확연히 다르게 묘사했다. 그가 그린 〈홀로페르네스의 목을 자르는 유디트〉는 이 여성 암살자가 적의 목을 베어내는 장면을 충실하게 묘사한다. 남성 못지않게 팔뚝이 굵고 억센 유디트가 홀로페르네스의 머리카락을 한 손으로 우악스럽게 움켜쥐고 있다. 칼을 쥔 다른 손으로는 적의 목을 자르는 중이다. 유디트의 얼굴은 규제를 담당하는 공무원처럼 단호하다. 사무적인 일을 처리하듯 목을 자른다. 망설임 따위는 없다. 이 정도 일쯤은 몇 번이라도 더 할 수 있다는 듯이.

클림트와 젠틸레스키가 그린 유디트는 이름만 같을 뿐이다. 클림트가 '아름답지만 위험한 여성'을 그렸다면, 젠틸레스키는 '용맹한 전사'를 그렸다. 어떤 유디트도 젠틸레스키가 그린 유디트보다 강인하지 않다. 이 화가는 왜 이런 그림을 그렸을까.

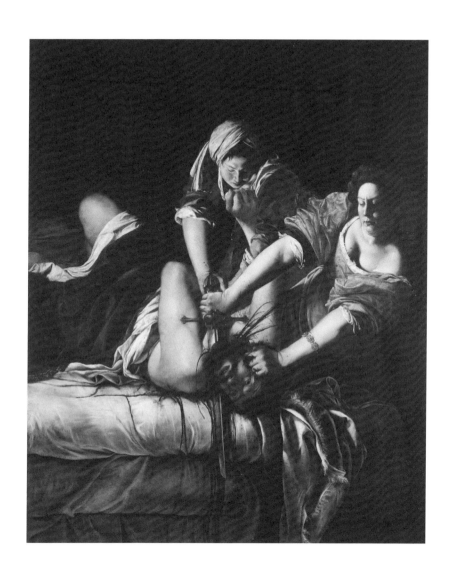

〈홀로페르네스의 목을 자르는 유디트〉, 1620년경, 피렌체 우피치미술관.

악마로 돌변한 스승

젠틸레스키는 1593년 이탈리아 로마에서 태어났다. 그의 아버지는 꽤 이름이 알려진 화가였다. 부모의 영향으로 젠틸레스키 역시 자연스럽게 붓을 잡았다. 여성 화가라는 개념 자체가 희박한 시대였지만, 아버지는 딸에게서 재능을 봤다. 당시 사회적 관습 따위는 무시하고 젠틸레스키가 화가의 길을 걸을 수 있도록 지원했다.

당시 이탈리아에서는 바로크 예술이 싹트기 시작했다. 바로크는 '찌그러진 진주'라는 뜻이다. 르네상스 예술에 반기를 들고서 등장한 예술 사조가 바로크다. 르네상스가 빛의 예술이라면 바로크는 어둠의 미학이다. 르네상스가 삶을 예찬했다면, 바로크는 죽음에 집착했다.

바로크 화풍을 이끈 대표 화가는 카라바조다. 그는 삶 자체가 바로크와 같았다. 카라바조는 천재이자 광인이었고, 혁명가이자 살인자였다. 불같은 성격을 활활 태우며 살다가 요절했다. 그의 그림에는 어둠이 짙게 깔려 있다. 카라바조는 극단적인 명암 대비를 활용해 그림을 그렸다. 암흑 속에 강렬한 빛을 등장시켜 극적인 분위기를 연출했다. 깜깜한 연극무대 위에 선 배우에게 비추는 스포트라이트를 상상하면 된다. 카라바조 화풍은 하나의 양식이 됐고, 이것이 바로크 그 자체다. 네덜란드의 거장 렘브란트 역시 카라바조에게 영향을 받았다.

젠틸레스키의 아버지는 카라바조 숭배자였다. 그는 카라바조의 친구이기도 했다. 젠틸레스키 역시 아버지 영향으로 카라바조가 개척한 바로크 화풍에 입문했다. 당시에 미술학교는 남성만 입학할 수 있는 곳이었다. 젠틸레스키는 대신 아버지에게 개인 교습을 받으며 기초를 다졌다. 아버지는 동료 화가였던 아고스티노 타시 Agostino Tassi를 고용해 딸의 미술 교육을 맡겼다. 타시는 폭력적인 성격 때문에 평판이 썩 좋지 않았지만, 그림 실력만큼은 인정받는 화가였다.

스승은 결국 악마의 민낯을 드러냈다. 그는 제자와 단둘이 있는 틈을 노려 젠틸레스키를 성폭행했다. 당시 젠틸레스키의 나이는 17세였다. 타시는 성관계를 맺었으니 자신과 결혼해야 한다며 제자를 다그쳤다. 그 이후로도 같은 범죄는 몇 번이나 더 일어났다. 당시 여성에게는 순결이 중요한 재산으로 여겨졌다. 또한 여성이 직접 고소를 할 수도 없었다. 잔인한 시대였다. 그래서 젠틸레스키는 곧장 아버지에게 피해 사실을 알리지 못했다. 뒤늦게 딸에게 일어난 일을 파악한 아버지는 타시를 고소했다.

재판은 7개월간 이어졌다. 재판의 화두는 성폭행보다는 젠틸레스키의 순결 여부였다. 타시는 '처녀성 강탈'이라는 혐의로 재판을 받았다. 즉, 타시가 성폭행하기 전에 젠틸레스키가 다른 남자와 성관계를 맺은 적이 있다면 그의 죄는 가벼워지는 것. 타시는 젠틸레스키가 남자 관계가 복잡한, 부도덕한 여성이었다며 거짓 주장을 펼쳤다. 그는 증인을 매수해 피해자를 공격했다.

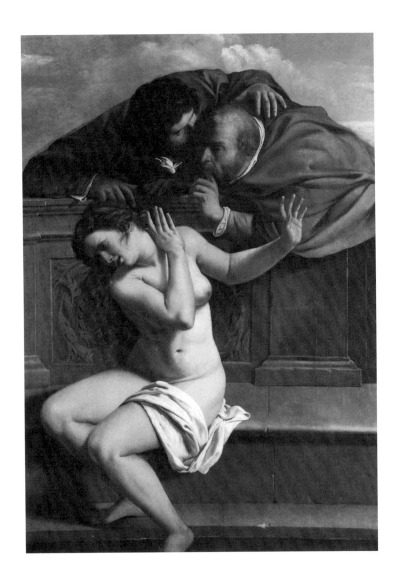

〈수산나와 장로들〉, 1610년경, 포메르스펠덴 바이센슈타인궁.
수산나는 두 장로의 성관계 요구를 거절해 무고를 당하고 죽을 뻔한 성서 속 여성이다.

지옥 같았던 재판

　　재판 과정에서 수모를 겪은 건 타시가 아니라 젠틸레스키였다. 재판관은 젠틸레스키를 몰아세웠다. 타시에게 성폭행당하기 전 다른 남자와 관계를 맺은 적이 있는지 추궁했다. 젠틸레스키는 그런 경험이 없다고 말했다. 재판관은 산파를 동원해 젠틸레스키에게 부인과 검사를 받도록 했다. 그뿐만이 아니다. 젠틸레스키는 엄지손가락을 심하게 조이는 고문도 받았다. 고통을 느끼는 와중에도 피해자가 일관된 주장을 펼칠 수 있는지 확인하는 절차였다. 오늘날 눈으로 보면 야만 그 자체지만, 당시에는 그랬다. 젠틸레스키는 포기하지 않았다. 고통 속에서도 일관된 진술을 유지하며 전사의 마음으로 싸웠다.

　　결국 타시는 징역형을 선고받았다. 재판 과정에서 그의 숨겨진 죄들이 속속 드러났기 때문이다. 당시 법을 고려해도 5년 이상 징역형을 살아야 했지만, 그는 1년 형만 선고받았다. 이마저도 다 채우지 않고 풀려났다. 재판에서 이긴 건 젠틸레스키였지만, 피해를 증명하는 과정에서 더욱 상처를 입었다. 세상은 불명예스러운 일에 휘말린 젠틸레스키를 손가락질했다. 아버지는 딸에게 로마를 떠나라고 했다. 피해자였던 젠틸레스키가 도망쳐야 했다. 그는 피렌체에 정착했다. 아버지의 강요로 무명 화가와 결혼했고, 자녀도 낳았다.

　　악몽 같은 상처를 떠안고 피렌체로 온 젠틸레스키는 울분을 그

림에 담았다. 그렇게 〈홀로페르네스의 목을 자르는 유디트〉라는 그림이 탄생했다. 젠틸레스키에게 유디트는 핑계였다. 유디트라는 이름을 빌려 그는 자신을 성폭행한 남성에게 복수하기로 했다. 홀로페르네스의 얼굴은 타시의 얼굴이다. 법과 사회가 제대로 응징하지 않은 범죄자를 젠틸레스키가 스스로 처단하는 중이다. 그에게 붓은 무기였다.

'황제' 카이사르의 용기를 가진 영혼

피렌체에 건너온 이후 젠틸레스키는 화가로서 날개를 폈다. 당시 피렌체는 메디치 가문이 통치했다. 오랜 기간 예술가를 지원한 메디치 가문은 누군가를 후원할 때 출신이나 과거를 따지지 않았다. 예술가의 재능만을 봤다. 메디치 가문을 이끌던 코시모 2세는 젠틸레스키가 그린 강인한 유디트를 보고 탄복했다. 또한 젠틸레스키를 전폭적으로 후원했다. 덕분에 추문 속에서 괴로워하던 여성은 과거에 잡아먹히지 않고 생존했다. 그리고 뚜벅뚜벅 앞으로 걸어갔다. 메디치 가문의 은총 덕분에 젠틸레스키는 완벽하게 부활했다.

젠틸레스키는 당대 최고 지성이었던 갈릴레오 갈릴레이와 교류할 만큼 피렌체의 유명 인사가 됐다. 젠틸레스키가 한 고객에게 보낸 편지에는 이렇게 적혀 있다. "나는 여자가 무엇을 할 수 있는지

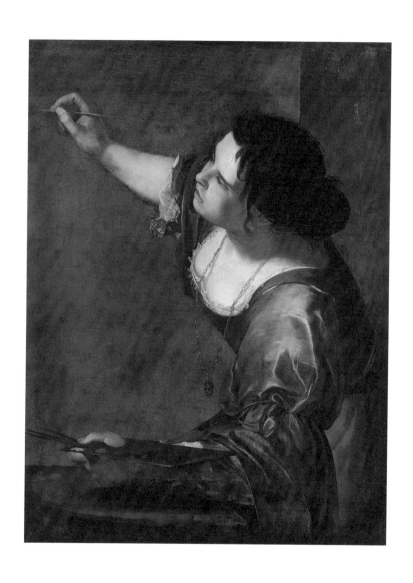

〈회화의 알레고리로서 자화상〉, 1638~1639년, 영국 왕실.

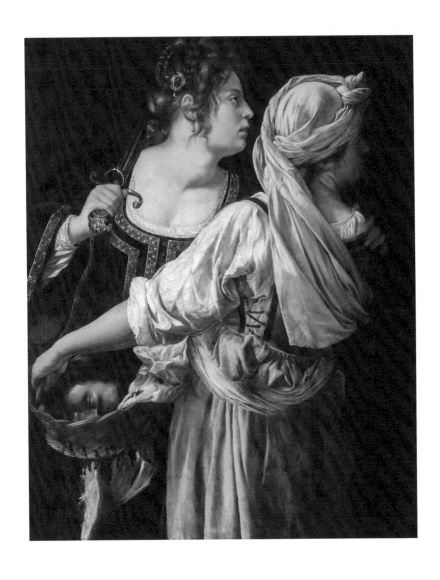

〈유디트와 여종〉, 1618~1619년, 피렌체 팔라티나미술관.

보여줄 것입니다. 당신은 카이사르의 용기를 가진 한 여자의 영혼을 볼 것입니다." 젠틸레스키에게 붓은 무기였고, 이 무기를 세상을 향해 휘둘렀다. 그렇게 꾸준히 강한 여성을 그렸다. 이 여성들은 단호하다. 포악한 남성 앞에서 더 사나운 모습으로 맞선다. 또한 그는 성경이나 신화에 등장하는 고통받는 여성을 주제로도 많은 그림을 남겼다. 이는 지옥 같은 고통 속에서 덜덜 떠는 여성에게 건네는 연대의 손길이었다.

젠틸레스키가 치욕적인 재판을 받은 후 약 400년이 지난 현재는 어떤가. 이제 재판관은 성폭행 피해자에게 "이미 다른 남성과 성관계를 맺은 적이 있지 않나"라고 묻지 않는다. 피해자가 재판 과정에서 물리적인 고문을 받을 일은 더더욱 없다. 하지만 모든 나라의 이야기는 아니다. 아직도 어떤 땅에서는 명예살인이라는 명목으로 여성들이 살해당한다. 과거보다 나아졌다고 해서 모두에게 공정한 세상이 온 건 아니다. 잔인한 세상은 끝나지 않았다. 젠틸레스키가 쥔 검은 여전히 서슬 퍼렇다.

일요일에만
그림을 그린 화가

앙리 루소

Henri Rousseau

1844~1910

여행과 예술가

여행은 한 사람의 삶을 마법처럼 바꾸기도 한다. 다른 나라에 간다는 건 낯선 세계를 탐험하는 일이다. 그래서 여행이란 자신이 발 딛고 사는 곳이 전부가 아니라는 점을 깨닫는 과정이다. 어떤 예술가는 여행에서 얻은 찰나의 영감만으로도 자신을 통째로 재건축한다. 건축가 르코르뷔지에가 대표적이다. 스위스 출신인 그는 젊은 시절 동방 국가로 긴 여행을 떠났다. 그리스를 여행하던 중 르코르뷔지에는 파르테논 신전 앞에서 전율한다. 단순하지만 숭고한 이 건축물 앞에서 그는 자신이 나아가야 할 길을 본다. 그는 프랑스로 가서 세상에 없던 새로운 형식의 공동주택을 짓는다. 최초의 현대식 아파트였다. 아파트라는 발명품은 한 예술가의 여행에서 탄생한 셈이다.

폴 고갱은 어떤가. 그의 그림은 이국 정서로 가득하다. 실제로

고갱은 20년 넘게 이국을 떠돌며 그림을 그렸다. 미지의 영토를 골라 다니며 그곳 기운을 듬뿍 담은 그림을 남겼다. 일본인 소설가 무라카미 하루키도 여행에서 영감을 얻는 작가다. 그는 그리스의 조그만 섬 미코노스에 3년간 머물며 글을 썼다. 이때 탄생한 작품이 《상실의 시대》다.

프랑스 화가 앙리 루소의 그림 역시 이국적인 느낌이 가득하다. 그런데 이 그림 속 세계는 단순히 '이국적'이라는 설명만으로는 뭔가 부족하다. 그의 그림에는 밀림, 사막이 자주 등장한다. 한눈에 봐도 그 땅이 화가 고국인 프랑스가 아니라는 점을 알 수 있다. 그렇다면 그곳은 어디인가. 이 밀림은 실제로 존재하는 곳인가. 루소가 그린 낯선 장소는 이 세계가 아닌 듯한 이질감이 든다. 우리가 알지 못하는 다른 차원의 공간처럼 헤아리기 힘든 신비함이 감돈다. 화가의 삶이 궁금해진다. 그는 도대체 어떤 나라를 돌아다니면서 무엇을 목격했기에 이런 꿈결 같은 풍경을 그릴 수 있었을까.

"제발 내 그림을 사주시오"

루소의 대표작 〈잠자는 집시〉는 그 자체로 어떤 최면과 비슷하다. 그림을 가만히 들여다보면 누군가의 꿈속으로 초대받은 듯한 착각에 빠진다. 하늘에는 새하얀 달이 있다. 달이 내뿜는 창백한 빛이 화면을 가득 채운다. 달 아래에 집시 여인이 곤히 잠

들어 있다. 한쪽 손에는 지팡이가 쥐어져 있다. 집시답게 오랫동안 방랑을 하다가 잠시 눈을 붙였을 테다. 그가 누운 곳은 사막 한가운데다. 저 멀리엔 달빛을 머금은 호수가 있다. 더 멀리엔 산 능선이 보인다. 잠든 여인 곁에는 사자 한 마리가 있다. 위험해 보이진 않는다. 사자에게서는 어떤 적의도 느껴지지 않는다. 사막에는 발자국이 하나도 없다. 인간 발길이 한 번도 닿지 않은 미지의 공간처럼 느껴진다. 정체를 알 수 없는 신비함이 가득하다. 이곳이 지구

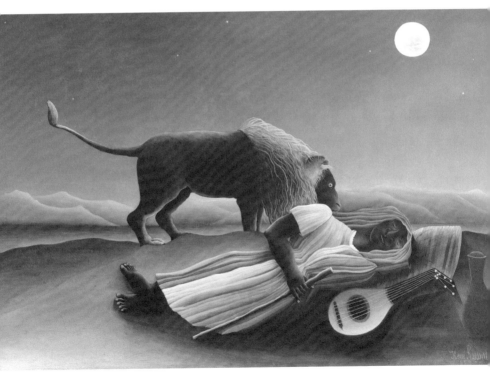

〈잠자는 집시〉, 1897년, 뉴욕 현대미술관.

앙리 루소

이기는 한 걸까.

　루소는 이 그림을 그리고 스스로 만족했다. 고향의 시장에게 편지를 썼다. "시장님, 제가 그린 그림을 한 점 추천해 드립니다. 고향에서 사서 소장해 줬으면 좋겠습니다. 추천작은 〈잠자는 집시〉입니다." 그는 호기롭게 가격까지 적어 그림을 사달라고 했다. 하지만 결과는 민망했다. 시장은 루소의 제안 자체를 무시했다. 루소는 어떠한 답변도 듣지 못했다. 당연한 결말이었다. 당시 루소는 주목받는 화가가 아니었다. 아예 화가라고 인정받지도 못했다. 루소는 〈잠자는 집시〉를 미술전에도 출품했다. 돌아온 건 무시뿐이었다. 훗날 뉴욕 현대미술관에 걸리게 될 이 작품은 왜 이토록 과소평가받았을까.

말단 공무원이 품은 꿈

　루소는 1844년에 가난한 배관공의 아들로 태어났다. 집안 형편상 고등학교도 마치지 못하고 중퇴해야 했다. 그러고는 한 변호사 사무실에 심부름꾼으로 취직했는데 거기에서 사고를 친다. 소년은 유혹을 못 이기고 사무실에 있던 돈과 우표를 훔치다 걸렸다. 너무 이른 나이에 구질구질한 운명에게 멱살이 잡혔다. 그는 이 죄를 사면받는 조건으로 7년간 군대에 복무해야 했다.

　군 생활 중 루소는 연습 삼아 그림을 그렸다. 이때부터 마음 한

구석에 화가라는 꿈이 싹트기 시작했다. 그렇게 군인으로 복무하던 중 5년 차에 비보가 날아왔다. 아버지가 세상을 떠났다는 소식이었다. 졸지에 가장이 된 루소는 강제 제대 명령을 받았다. 그 후 어머니를 모시고 파리에 자리를 잡았다. 그리고 조그만 사무실의 서기로 취직해 입에 풀칠했다.

스물네 살에 그는 클레망스 부아타르Clémence Boitar라는 여성과 결혼했다. 처가의 소개로 그는 파리 세관에 취직했다. 파리를 가로지르는 센강이 일터였다. 루소는 상선에 통행료를 징수하는 일을 맡았다. 말단 직원이 하는 일이었다. 그는 이 지루하고 반복적인 일을 20년 넘게 했다. 당연히 박봉이었다. 가족을 먹여 살리기도 빠듯했지만, 그럼에도 꿈을 버리지 않고 그림을 그렸다. 일해야 하는 평일에는 붓을 잡을 수 없었다. 대신 일요일에만 그림을 그렸다.

외골수 중에서도 외골수였던 고흐에게도 스승은 있었다. 고흐는 젊은 시절 유명한 화가 화실에서 회화의 기초를 배웠다. 하지만 일요일에만 그림을 그렸던 루소에겐 그 어떤 스승도 없었다. 쉬는 날이면 공원이나 식물원에 가서 자유롭게 그림을 그렸다.

루소는 자신이 화가라고 생각했다. 하지만 주변 사람은 그를 '일요 화가'라고 불렀다. 이 표현에는 조롱의 의미가 담겨 있다. 평일에는 생계를 위해 일하고, 일요일에만 그림을 그리는 사람을 낮잡아 부르는 말이었다. '말단 공무원 주제에 무슨 그림이야!' 사실상 세상은 일요 화가 루소를 예술가로 인정하지도 않았다. 그럼에도 루소는 꿈을 버리지 않았다.

화가로 인정받지도 못한 삶

루소는 마흔 살 무렵 좋은 기회를 얻었다. 지인 도움으로 루브르박물관에서 거장의 그림을 모사할 수 있는 허가증을 얻었다. 그는 필사적으로 위대한 그림을 따라 그렸다. 하지만 한계가 있었다. 미술 교육을 받은 적이 없었기에 명화를 따라 그린다고 해도 기본 실력이 늘어나는 건 아니었다. 루소의 그림은 당시 미술계 눈으로 볼 때 엉터리였다. 원근법, 비례, 명암법 등 기본 규칙이 몽땅 어그러져 있었다.

당시에는 루소처럼 기존 규칙을 일부러 부수며 파장을 일으킨 화가들이 있었다. 인상파 화가들이었다. 주류 비평가들은 새로운 방식으로 그림을 그리는 이 젊은 예술가들을 비난했다. 하지만 인상파 역시 자신들의 세력을 형성하며 혁명가처럼 맞서 싸웠다.

이 와중에 루소는 철저히 외면당했다. 전업 화가가 아니었던 그는 인상파 화가들과 달리 어떤 무리에도 속하지 못했다. 미술 교육도 받지 못한 루소를 화가라고 생각한 사람도 거의 없었다. 인상파 화가들은 자신들이 혁명가이며 결국 미술사를 바꿀 것이라고 확신했다. 하지만 루소는 그저 화가로 인정받기 위해 그림을 그렸을 뿐이다. 그는 꾸준히 미술전에 작품을 출전하지만 모멸 섞인 평가만 들어야 했다.

그는 1893년에 드디어 세관원 옷을 벗었다. 쉰 살이 다 돼서야 전업 화가가 됐다. 1891년에 완성한 작품 〈기습!〉부터 등장했던 밀

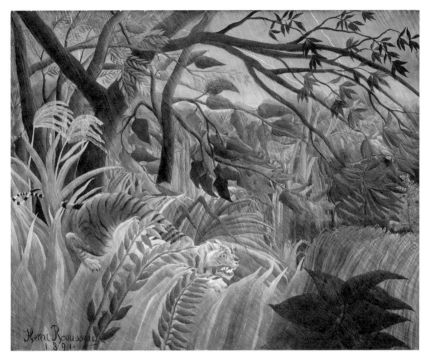

〈기습!〉, 1891년, 런던 국립미술관.

림 풍경은 그로부터 10여 년 후에 본격적으로 등장했다. 남쪽 나라 어딘가에 있는 미지의 땅을 상상하게 만드는 신비한 그림들이었다. 사람들은 그제야 루소에게 약간의 관심을 보였고 이렇게 물어봤다. "도대체 어디서 무엇을 보고 이런 그림을 그렸습니까?" 루소는 젊은 시절 군대에 복무할 때 멕시코에 파견됐고, 그때 본 이국 풍경에서 영감을 얻었다고 말했다. 하지만 이건 다 허풍이었다. 그는 단 한 번도 프랑스를 떠나본 적이 없었다. 왜 거짓말을 했을까.

앙리 루소

꿈을 꾸는 인간

　루소는 고갱처럼 낯선 땅으로 훌훌 떠나 거기에서 벼락같은 영감을 얻은 후 그 감정을 예술로 승화시키는 예술가들이 부러웠을 것이다. 그런 자유로운 예술가와 비교하면 자신의 삶은 따분했다. 여행은커녕 10대 때부터 쉰 살까지 꼬박 일해야 했다. 정식 미술 교육을 받을 여유도 없었다. 마음속에는 그 어떤 예술가만큼이나 뜨거운 영감이 솟구쳤지만, 눈을 뜨면 센강에 가서 통행료를 징수해야 했다. 그림은 일요일에나 그릴 수 있었고, 세상은 자신을 화가로도 인정하지 않았다. 두 번 결혼했지만, 아내는 모두 자신보다 일찍 세상을 떠났다. 허약하게 태어난 자녀 대부분도 루소보다 일찍 눈을 감았다.

　그래서 그에게는 상처를 보듬어줄 도피처가 필요했다. 그게 밀림이었다. 한 번도 본 적 없는 이국 풍경을 꿈꾸며 상상과 환상 세계에 푹 빠져 그림을 그렸다. 그 안에서는 본인도 탐험가이자 모험가였다. 하지만 "나는 상상만으로 그림을 그렸소!"라고 고백하기는 부끄러웠을 것이다. 세상은 예술가라면 모름지기 여행도 하고, 모험도 해봐야 한다고 여겼다. 그래서 루소는 단 한 번도 프랑스 국경을 넘어본 적이 없다는 사실을 숨겼다.

　루소가 마지막까지 무시만 당하고 떠난 건 아니다. 루소의 그림에서 매력을 느끼고 그를 치켜세운 천재 예술가가 있었다. 당시 이천재는 겨우 20대였고, 루소는 60대였다. 루소보다 37세나 어린 이

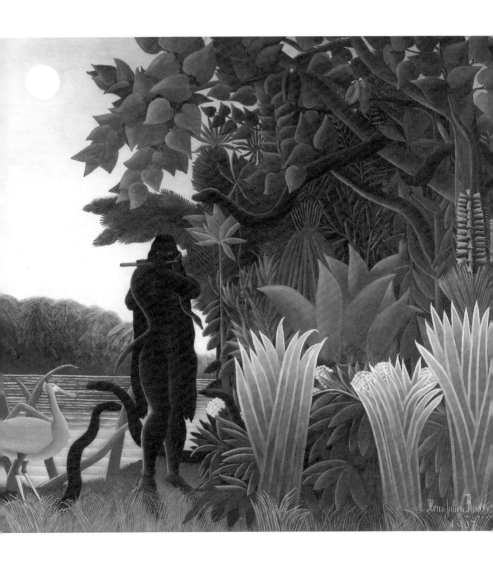

〈뱀 마술사〉, 1907년, 파리 오르세미술관.

〈나 자신, 초상: 풍경〉, 1890년, 프라하 프라하국립미술관.

화가는 이미 파리 미술계가 주목하는 예술가였다. 그는 파블로 피카소였다. 피카소는 기존 회화의 틀을 통째로 전복시키려는 계획을 품고 있었다. 그는 어떠한 규칙도 없이 어린아이처럼 그림을 그리는 루소에게서 힌트를 얻었다. 피카소는 자신의 작업실에 파리의 진보적인 예술가들을 한데 모아놓고 루소를 초청했다. 그리고 루소가 주인공인 성대한 만찬회를 열었다. 늙은 일요 화가는 그제야 활짝 웃었다. 2년 후 루소는 환상의 세계로 영영 떠났다.

여행과 모험은 분명히 한 사람의 삶에 중요한 자양분을 제공한다. 대학생 때 누군가는 유럽으로 배낭여행을 떠나고, 낯선 나라에 가서 교환학생 경험도 쌓는다. 그렇게 넓은 세상을 구경하면서 누군가는 시야가 트이기도 한다. 그게 아니더라도 두고두고 음미할 수 있는 낭만적인 추억을 쌓고 돌아온다.

하지만 세상에는 그런 선택권을 누리지 못하는 사람도 많다. 먼 나라로 여행을 떠난 친구가 눈을 크게 뜨고 세상을 구경할 때, 누군가는 졸린 눈을 비비면서 새벽 편의점을 지켜야 한다. 상선에서 세금을 징수한 루소처럼 바코드를 찍으며 지루한 시간이 지나가길 버텨야 한다. 때론 무례한 취객을 상대해야 할 때도 있다.

앙리 루소라는 이름이 결국 살아남은 이유는 그가 '그럼에도 꿈을 꾸는 인간'이었기 때문이다. 지루하고, 고단하고, 여행 같은 건 상상할 수도 없는 삶. 그 속에서도 인간은 꿈을 꾼다. 시궁창에서도 누군가는 별을 바라본다.

짧지만 강렬한 축제

파울라 모더존베커

Paula Modersohn-Becker

1876~1907

나치 블랙리스트

사소한 조건이 역사를 통째로 뒤흔들 때도 있다. 히틀러가 한때 화가 지망생이었다는 건 잘 알려진 사실이다. 만약 히틀러에게 뛰어난 그림 재능이 있었다면 어땠을까. 그래서 그가 미술학교 입학에 성공하고 화가로서 입지를 다졌다면 어땠을까. 물론 역사에서 가정법을 적용해 봐야 부질없다. 히틀러는 예술가로서 철저히 실패했고 그 대신 독재자가 됐으며 결국에는 인류의 재앙이 됐다.

권력을 잡고도 히틀러는 그림에 대한 집착을 놓지 않았다. 오히려 예술의 수호자를 자처했다. 또한 게르만 민족의 위대함을 홍보하려고 미술을 적극적으로 이용했다. 나치 사상을 찬양하는 그림만이 진짜 예술이라며 못 박았고, 이에 부합하는 작품을 치켜세웠다. 나머지 순수 예술은 쓰레기 취급을 했다. 히틀러는 1937년 기

꺼이 퇴폐미술전까지 개최했다. 나치의 블랙리스트에 오른 예술가를 조롱하기 위해 그들의 작품을 한곳에 모아 허름한 장소에 아무렇게나 전시했다. 퇴폐미술전은 독일 전역을 돌며 순회 전시를 했다. 히틀러는 특히 표현주의 작품에 치를 떨었다. 표현주의 화풍의 핵심은 '화가 개인의 감정'이기 때문이다. 나치에게 '자유롭게 생각하는 인간'이란 그 자체로 위험 요소였다.

파울라 모더존베커는 퇴폐미술전에 이름을 올린 표현주의 화가 중 한 명이다. 나치는 파울라를 이렇게 정의했다. '비정상적인 여성상을 제시해 독일 민족의 건강성을 훼손한 화가.'

파울라는 1907년에 세상을 떠난 화가다. 그가 활동했던 시기에 당연히 나치는 없었다. 하지만 이 화가가 생전에 세상으로부터 견뎌야 했던 모멸은 훗날 나치가 내린 정의와 크게 다르지 않았다.

나는 그림을 그릴 거야

파울라는 1876년 독일 드레스덴에서 태어났다. 그는 경제적 자본과 상징적 자본 양쪽 모두를 갖춘 집안에서 좋은 교육을 받았다. 아버지는 철도 엔지니어였고, 어머니는 귀족 가문 출신이었다. 파울라는 10대 시절 잠시 런던에 있는 이모 집에 머물렀다. 이 시기에 그림과 사랑에 빠졌다. 예술학교에 다니며 정식으로 미술 교육을 받았다. 영국에서 다시 독일로 돌아와서도 파울라는

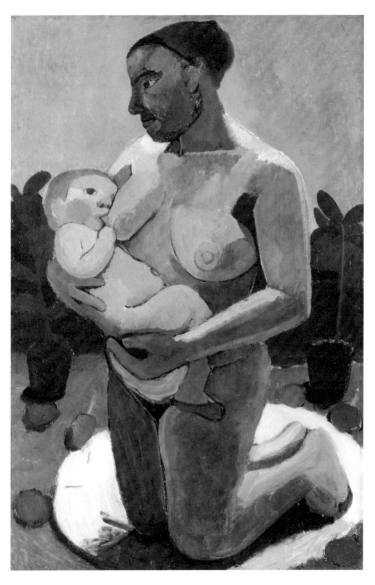

〈아이를 안고 무릎을 꿇은 어머니〉, 1906년, 베를린 베를린국립미술관.

계속 그림을 그렸다.

그의 아버지는 딸이 화가라는 꿈을 진지하게 품는 걸 못마땅해 했다. 파울라가 하루빨리 결혼하거나, 교사라는 직업을 갖길 원했다. 아버지가 유별나게 보수적인 건 아니었다. 당시엔 여성이 직업 화가로 활동하는 건 상상하기도 어려웠다. 하지만 파울라의 마음에는 불이 활활 붙었고, 이 불은 끌 수 있는 사람은 없었다.

파울라는 1898년 보르프스베데Worpswede라는 마을로 향한다. 그곳은 예술인 공동체 마을이었다. 고전 화풍에 저항하며 새로운 길을 내려는 반항적인 젊은 화가들이 모인 곳이었다. 파울라는 이곳이라면 자신의 꿈을 마음껏 펼칠 수 있으리라 생각했다. 좋은 동료도 만났다. 클라라 베스트호프Clara Westhoff라는 여성 조각가와 단짝이 됐다. 클라라는 훗날 로댕의 제자가 된다. 남성 예술가가 대부분이었던 그곳에서 파울라와 클라라는 여성 예술가로서의 정체성을 고민하며 서로를 북돋았다.

여기서 중요한 인물이 한 명 더 등장한다. 한 시인이 보르프스베데 예술가들을 취재하기 위해 찾아온다. 이 남자의 이름은 라이너 마리아 릴케. 릴케는 파울라의 재능을 깊숙하게 이해한 사람이었다. 파울라와 릴케의 우정은 파울라가 세상을 떠나기 직전까지 이어졌다.

보르프스베데에 정착한 후 파울라는 마음껏 그림도 그렸고, 마음 맞는 예술가들과 교류하며 열정의 크기를 키웠다. 하지만 평화는 그리 오래가지 않았다.

자신의 감정을 스케치했다

보르프스베데는 반항적인 예술가들이 모인 곳이었다. 하지만 같은 시기에 새로운 회화가 혁명적으로 터져 나오던 파리와 비교하면 보르프스베데가 추구한 화풍은 얌전했다. 그곳 화가들은 자연을 관찰하며 눈에 보이는 모습을 있는 그대로 묘사하는 그림에 집중했다. 파울라도 처음엔 그런 그림을 그리려 했지만, 흥미를 느끼지 못했다. 그는 자신만의 방식으로 그림을 그리기로 했다. 대상을 면밀하게 관찰할 뿐만 아니라 자신이 대상에게서 어떤 감정을 느끼는지 집중했다. 그 감정 자체를 캔버스에 표현했다.

다른 화가들과 달리 파울라는 스케치도 하지 않았다. 자신의 감정을 화폭에 빠르고 투박하게 옮겼다. 그의 그림은 거칠면서도 단순했다. 클라라와 릴케는 파울라의 도전에서 어떤 가능성을 봤고, 그의 그림을 응원했다. 하지만 다른 보르프스베데 화가들은 파울라의 그림을 거들떠보려고 하지도 않았다. 철없는 예술가 지망생의 장난이라고 여기며 혹평을 퍼부었다. 그럼에도 파울라는 꿋꿋하게 자신의 것을 그렸다.

클라라와 릴케 외에도 파울라의 그림에 매력을 느낀 사람이 또 있었다. 파울라보다 11살 많은 화가 오토 모더존Otto Modersohn이었다. 세상이 나를 비난할 때 나의 진가를 알아봐 주는 사람에게 애정을 느끼지 않기는 어렵다. 파울라와 오토 모더존은 그렇게 연인이 됐다.

〈양귀비와 여인의 반신 초상〉, 1898년경, 브레멘 파울라모더존베커미술관.

화가 부부의 갈등

1899년 파울라는 떨리는 마음으로 첫 전시회를 열었다. 이 전시회는 참사 수준으로 끝났다. 비평가는 파울라의 작품을 "자격 미달", "예술에 대한 모독"이라며 비난하고 조롱했다. 공개적인 수모를 겪었지만 파울라의 기세는 꺾이지 않았다. 당시 릴케와 클라라는 이미 독일을 떠나 파리라는 예술의 수도에 입성한 상태였다. 이들에게서 용기를 얻은 파울라 역시 파리로 향했다.

파울라에게 파리는 마법 그 자체였다. 거리 전체가 예술가들의 열정으로 부글부글 들끓었다. 그는 고갱, 고흐의 작품을 바라보며 '나와 비슷한 화가가 여기에는 가득하구나'라고 생각했다. 파울라는 세잔의 그림을 보고 아찔한 충격을 받았다. 단순한 형태와 색만 사용하면서도 사물의 본질을 모두 담아내려 한 세잔의 실험에서 파울라는 말을 잃었다.

파리에 머무는 동안 파울라의 영감과 열정은 그 어떤 시기보다 활활 타올랐다. 자신이 추구하는 그림이 결코 틀린 것이 아니었다는 확신까지 얻었다. 1901년 파울라는 독일로 돌아왔고 연인이었던 오토 모더존과 결혼했다. 비슷한 시기에 클라라와 릴케 역시 부부가 됐다.

결혼 후 한동안 파울라는 독일에 머물렀다. 부부 관계는 순탄치 않았다. 오토 모더존은 파울라를 존중하고, 아내의 그림에 담긴 가치도 알아봐 주는 남자였다. 하지만 둘 사이에는 보이지 않는 벽이

있었다. 둘은 부부이기 전에 각각 화가였다. 파울라와 오토 모더존은 전혀 다른 그림을 그리는 예술가였다. 오토 모더존은 슬슬 인정받기 시작해서 그림을 사려는 사람들도 나타났다. 그 와중에도 파울라의 그림은 여전히 어린아이가 그린 장난으로 오해받기 일쑤였다. 파울라는 자신이 조금씩 '누군가의 아내'라는 틀에 갇히는 갑갑함을 느꼈다. 예술가로서 자의식이 투철했던 파울라는 이 상태를 결코 받아들이지 않았다. 그는 남편을 독일에 두고 다시 파리로 향한다.

여성이 그린 여성의 몸

파울라와 오토 모더존은 결혼했지만 사실상 함께 지낸 시간은 그렇게 길지 않았다. 파울라는 수시로 프랑스와 독일을 오가면서 자신의 그림을 그렸다. 파울라의 대표작은 바로 이 시기에 탄생했다.

〈호박 목걸이를 한 자화상〉을 그리며 파울라는 자신의 모습을 나타냈다. 그림 속 여성은 양손에 각각 꽃 한 송이를 들고 있다. 머리에도 꽃을 가지런히 꽂았다. 고갱이 그린 타히티 여성 그림처럼 투박하지만 강렬한 작품이다. 다만 고갱과 파울라의 그림은 형식적으로 유사할 뿐, 각각의 작품이 내뿜는 정서는 전혀 다르다. 고갱의 그림 속 타히티 여성들의 눈빛엔 어떤 불안함이 있다. 그들의

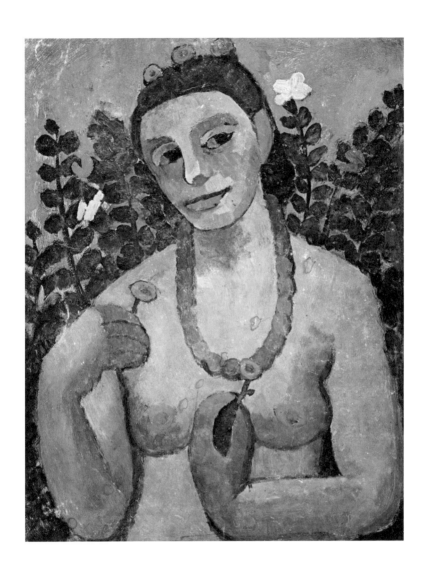

〈호박 목걸이를 한 자화상〉, 1906년, 브레멘 파울라모더존베커미술관.

눈동자엔 낯선 상대를 의식하는 사람 특유의 긴장감이 깃들어 있다. 반면 파울라가 그린 초상화는 정반대다. 눈동자엔 누구도 아랑곳하지 않는 사람 특유의 여유로움이 선명하다. 그림 속 여성은 나체다. 온몸으로 자연이 주는 충만함을 느끼는 중이다.

파울라는 서양미술사를 통틀어 최초로 누드 자화상을 그린 여성 화가다. 여성 누드화의 역사는 뿌리 깊다. 하지만 어디까지나 남성 화가가 그린 나체였고, 이 작품들은 대개 여성의 관능미를 부각했다. 여성이 자신의 몸을 그린다는 건 오랫동안 금기였다. 파울라는 '내가 나를 그리는 게 어때서?'라는 마음으로 금기를 훌훌 깼다.

〈여섯 번째 결혼기념일의 자화상〉 역시 파울라가 자신의 몸을 그린 작품이다. 배가 불룩 나온 임산부가 우리를 지긋이 응시한다. 그런데 이 시기에 파울라는 임신한 상태가 아니었다. 임신한 자신을 상상하며 그린 작품이다. 당시 파울라는 남편과 소원한 관계였다. 이혼까지 결심할 정도였다. 하지만 파울라는 언제나 엄마라는 존재에 대해 골몰했던 예술가였다. 그리고 언젠가는 자신의 몸으로 이 세상에 새로운 생명을 선물하는 경이로운 경험을 맞이하고 싶어 했다.

아내와의 관계를 회복하기 위해 남편 오토 모더존은 파울라가 있는 파리로 찾아온다. 파울라 역시 다시 용기를 낸 남편의 노력 덕분에 마음의 문을 열었다. 둘은 손을 꼭 잡고 독일로 돌아왔다. 곧 파울라는 자신이 그린 자화상처럼 임신했다. 1907년 11월 파울라는 딸을 낳았다.

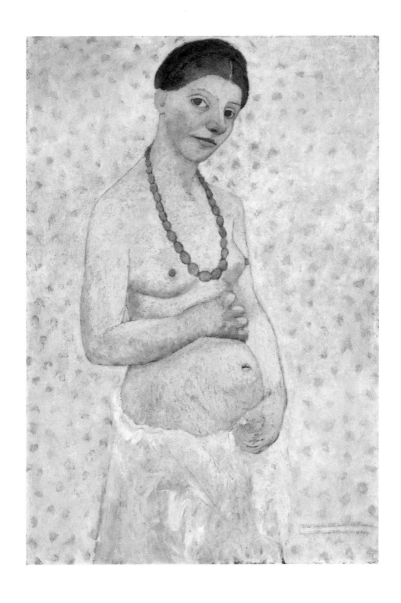

〈여섯 번째 결혼기념일의 자화상〉, 1906년, 브레멘 파울라모더존베커미술관.

내 삶은 하나의 축제다

파울라의 일기장엔 이렇게 적혀 있다. "내가 아는데 나는 아주 오래 살지 못할 것이다. 하지만 그렇다고 슬픈가? 축제가 길다고 더 아름다운가? 내 삶은 하나의 축제, 짧지만 강렬한 축제다." 이 축제는 정말로 짧게 끝났다. 파울라는 출산 후 18일 만에 색전증으로 쓰러졌고, 다시는 일어나지 못했다.

눈을 감기 전 파울라가 마지막으로 남긴 말은 이렇다. "아, 아쉬워라." 아마도 자신이 생각했던 축제는 이것보다는 조금 더 길었을 테다. 또한 그 축제엔 애정을 듬뿍 쏟으며 딸을 기르는 장면도 있었을 것이다. 파울라는 31세에 눈을 감았고, 제대로 그림을 그린 기간은 10년 안팎이다. 그는 이 짧은 시간 동안 자유의지를 마음껏 발휘하며 그리고 싶은 것을 자유롭게 그렸다. 축제가 끝난 후에야 파울라의 그림은 제대로 평가받았다. 오늘날 그는 표현주의 회화의 기틀을 마련한 화가로 평가받는다. 표현주의 장르를 한 단어로 요약하면 감정이다. 파울라의 축제는 짧았지만, 그림 안에 남긴 감정은 여전히 선명하다.

파울라는 누군가의 딸, 누군가의 아내로만 불리는 것을 거부하고 자신의 삶을 개척하기 위해 발버둥 쳤다. 부당한 금기에 맞선 사람들의 감정은 어떤 식으로든 다음 세대에 유전된다. 예술가라는 직업을 택했다는 이유만으로도 치러야 하지 않을 전투까지 치러야 하는 여성은 여전히 많다.

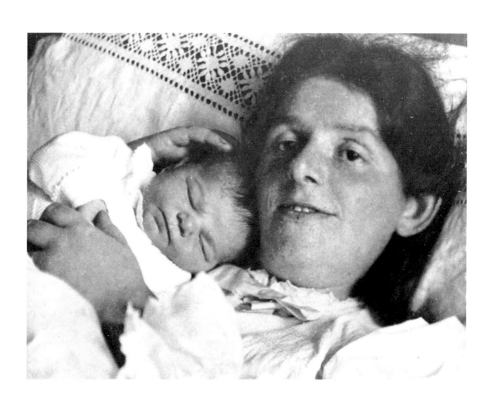

1907년 11월, 출산 후 딸과 함께 있는 파울라.

파리의 뒷골목
풍경을 그린 이유

앙리 드 툴루즈로트레크

Henri de Toulouse-Lautrec
1864~1901

아름다운 시절, 물랭루주의 화가

　1889년 프랑스는 뜨거운 열기로 가득했다. 프랑스 대혁명 100주년을 맞는 해였다. 프랑스는 만국박람회를 개최하고, 유럽 열강을 초대했다. 만국박람회는 유럽 국가들이 힘을 과시하는 자리였다. 건축, 과학, 조각, 회화, 음악 등 다양한 분야로 국력을 겨뤘다.

　이 거대한 행사에 맞춰 탄생한 유산이 에펠탑이다. 독일과의 전쟁에서 패해 체면을 구긴 프랑스는 세계에서 가장 높은 탑을 세워 자존심을 회복하려 했다. 과연 만국박람회를 찾은 외국인들은 에펠탑의 위용에 압도당했다. 하지만 당시 파리의 지식인과 예술가들은 에펠탑을 도시 미관을 해치는 괴물로 취급했다. 어떤 예술가들은 에펠탑이 꼴 보기 싫다며 파리를 떠났다. 한 소설가는 에펠탑 안에 있는 식당에 자주 갔는데, 거기에 들어가야만 에펠탑이 보이

지 않았기 때문이다.

건축물 하나를 두고 논쟁하는 것 자체가 평화로운 시대에 누릴 수 있는 호사였다. 프랑스와 독일의 전쟁이 끝난 1871년부터 제1차 세계대전이 터지기 전까지 약 40년을 '벨 에포크'라고 부른다. '아름다운 시절'이라는 뜻이다. 잠시나마 유럽이 평화와 풍요를 누리던 시기였다.

그 아름다운 시절에 파리 뒷골목의 삶을 그린 화가가 있다. 화가의 이름은 툴루즈로트레크다. 에펠탑이 완공된 그 해 1889년, 파리 몽마르트르 언덕에는 '물랭루주'라는 카바레가 들어섰다. 툴루즈로트레크는 이 카바레에서 활동하던 무용수들을 주로 그렸다. 때론 사창가 풍경을 있는 그대로 묘사하기도 했다. 사실 그는 중세시대부터 대대로 프랑스 남부 지역을 호령하던 명문가 출신이었다. 초상류층 가문에서 태어난 도련님은 어쩌다가 파리 뒷골목으로 흘러들어 왔을까.

버림받은 귀족

툴루즈로트레크의 풀네임은 '앙리 마리 레이몽 드 툴루즈-로트레크-몽파'다. 이렇게 이름이 길다는 건 역사가 깊은 가문 출신이라는 뜻이다. 툴루즈로트레크는 1864년 프랑스 남부 알비에서 귀족 가문 장남으로 태어났다.

〈물랭가의 응접실에서〉, 1894년, 알비 툴루즈로트레크박물관.

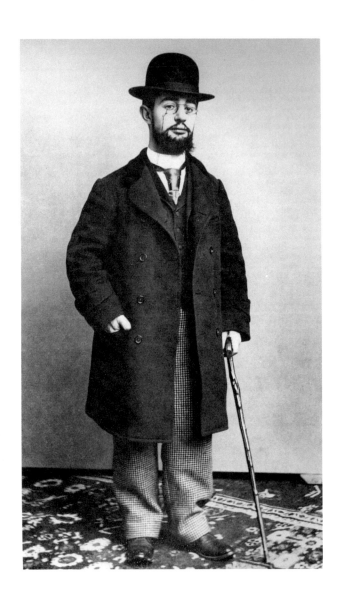

1894년 무렵의 툴루즈로트레크.

당시 귀족들은 순수 혈통을 지키는 것이 최대 과제였다. 그래서 상류층 사회에선 근친혼이 흔했다. 툴루즈로트레크의 부모도 서로 이종사촌이었다. 그의 친할머니와 외할머니가 친자매였으니, 대충 이 가문의 족보가 어떤 식으로 유지됐는지 짐작이 갈 것이다. 문명사회가 근친혼을 금기시하는 건 도덕적인 이유뿐 아니라 의학적인 이유도 있다. 여러 세대에 걸쳐서 근친교배가 누적되면 유전병 발병 위험이 커진다.

툴루즈로트레크는 태생적으로 허약했고, 제대로 걷지도 못했다. 훗날 그가 세상을 떠난 후에 의학계는 이 화가가 '농축이골증'이라는 희귀 유전병에 시달린 게 확실하다고 진단했다. 이 병을 앓는 사람은 조금만 무리해도 뼈가 으스러진다. 그래서 발육에도 문제가 생긴다. 하지만 툴루즈로트레크가 활동하던 시기에는 그런 의학적 지식이 없었다. 그의 아버지는 비실비실한 장남을 마냥 못마땅해했다. 선천적인 유전병에 더해 툴루즈로트레크는 10대 때 두 차례 골절 사고를 당한다. 이 사고의 후유증으로 하반신이 더 성장하지 않았다. 결국 그의 키는 152cm에서 멈췄다. 그때부터 지팡이가 없으면 걷지 못했다.

그의 아버지는 사냥과 승마를 즐기고 호전적인 인물이었다. 이 남자는 상반신에 비해 하반신이 과도하게 짧은 장애를 가진 자기 아들을 쳐다보려 하지 않으며 투명인간 취급했다. 또한 가문의 이름을 물려주는 것도 수치스러워했다. 툴루즈로트레크는 명문가 또래들과도 좀처럼 어울릴 수 없었다. 야외 활동이 불가능했던 툴

루즈로트레크는 그림을 그렸다. 아버지는 아들의 그림도 제대로 보지 않았다. 보잘것없는 습작 취급했다.

하지만 어머니만큼은 아들에게서 재능을 봤다. 어머니의 지원으로 그는 열일곱 살에 파리에 가서 당대 최고의 화가였던 레옹 보나에게 미술 교육을 받았다. 이 시기에 한 화실에서 동료 화가를 만난다. 툴루즈로트레크는 자신처럼 결핍으로 똘똘 뭉친 이 화가에게서 동질감을 느꼈다. 둘은 금세 가까운 사이로 발전한다. 툴루즈로트레크는 어쨌든 귀족이었고 부유했다. 반대로 그가 파리에서 사귄 이 친구는 가난한 예술가의 전형이었다. 툴루즈로트레크는 틈만 나면 이 궁핍한 화가에게 밥과 술을 사줬다. 이 예술가의 이름은 빈센트 반 고흐다. 세상이 고흐를 미친 사람 취급하며 그의 그림을 거들떠보지 않았을 때도 툴루즈로트레크만큼은 친구의 그림이 언젠간 빛을 보리라고 확신했다.

몽마르트르에서 새로운 삶을 시작하다

벨 에포크 시대의 주요 관심사는 아름다움과 쾌락이었다. 에펠탑을 두고 흉물이라고 쏘아붙이던 지식인들은 밤이 되면 근엄함을 벗어던지고 카바레인 물랭루주에 가서 기꺼이 최면에 걸렸다. 곧 세상이 멸망해도 상관없다는 듯이 술 마시며 취하고, 비틀거리며 춤추고, 처음 보는 여인과 사랑에 빠졌다. 19세기 말

밤의 파리는 그런 곳이었다.

그래서 파리는 예술의 도시이자 환락의 소굴이었다. 가난한 예술가들의 둥지였던 몽마르트르 언덕은 어둠이 깔리면 퇴폐적인 향기가 가득한 붉은색 거리로 옷을 갈아입었다. 카바레, 뮤직홀, 사창가, 술집들이 우후죽순 생겨났다.

몽마르트르는 가난한 예술가들의 아지트이자 뒤껼으로 밀려난 사람들의 안식처기도 했다. 툴루즈로트레크는 파리의 다른 예술가들과 마찬가지로 몽마르트르 언덕에 정착했다. 그곳엔 예술가만 있는 건 아니었다. 술꾼, 부랑자, 외국인, 동성애자, 집시처럼 음지에 사는 사람들이 피난처처럼 몽마르트르에 몰려왔다. 이들은 밤이면 한데 섞여서 흥청망청 취했다.

귀족사회에서 내쳐진 툴루즈로트레크는 몽마르트르에서는 편안함을 느꼈다. 자신처럼 상처투성이인 사람이 가득한 곳이었기 때문이다. 그곳 사람들은 툴루즈로트레크의 장애를 별로 신경 쓰지 않았다. 동료 예술가들은 이 화가가 무엇을 어떻게 그리는가에 더 큰 관심을 가졌다.

그가 몽마르트르에 정착하고 몇 년 후 몽마르트르 언덕에서 가장 화려한 카바레인 물랭루주가 개관했다. 당대 최고의 무용수들을 고용한 물랭루주는 밤마다 환상적인 쇼를 선사했다. 물랭루주는 파리의 밤 문화 그 자체였다.

물랭루주는 툴루즈로트레크에게 일감을 의뢰했다. 홍보용 전단을 그려달라는 주문이었다. 그렇게 〈물랭루주: 라 굴뤼〉라는 작품

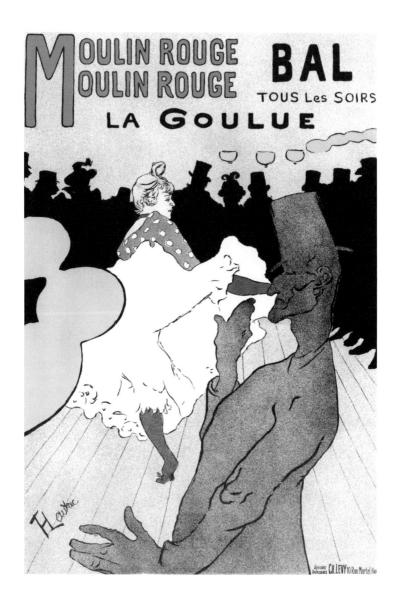

〈물랭루주: 라 굴뤼〉, 1891년, 뉴욕 뉴욕공립도서관.

이 탄생했다. 라 굴뤼는 물랭루주의 간판 여성 무용수였다. 몽마르트르를 통틀어 가장 유명한 스타이기도 했다. 툴루즈로트레크는 라 굴뤼가 춤을 추는 장면을 그려 전단을 만들었다. 판화 형식으로 제작한 이 포스터는 파리 곳곳에 뿌려졌다.

그는 원근법이라는 당시 서양 회화의 기본 기법을 가볍게 무시하고, 최대한 간결하게 그림을 그렸다. 그러면서도 대담한 색채를 사용해 관객의 관심을 잡아끌었다. 포스터만 봐도 물랭루주 특유의 나른하고 들뜬 분위기가 전달된다. 이 포스터 덕분에 그는 스타가 됐다. 몰래 포스터를 뜯어 가려는 사람들 때문에 크고 작은 소동이 일어날 정도였다. 작은 키에 지팡이까지 짚어야 했던 이 남자는 몽마르트르에서만큼은 날아다녔다. 그는 몽마르트르 여인들의 친구이자 물랭루주의 터줏대감이었다.

아름다운 시대가 숨긴 상처

서양 현대미술에선 두 번의 혁명이 있었다. 첫 번째는 인상주의 화가들이 주도한 혁명이었다. 모네는 서양 회화에서 수백 년간 이어져 오던 규칙을 부쉈다. 신을 그리지 않기로 했다. 그 대신 화가의 눈에 비친 진짜 세상을 그리겠다고 선언한다.

두 번째 혁명은 피카소가 주도한 입체주의였다. 오랫동안 회화는 3차원의 세계를 2차원인 캔버스 안에 그럴듯하게 담아내는 수

단이었다. 원근법이라는 것도 현실을 비슷하게 묘사하기 위해 발명한 기술이다. 하지만 피카소는 이런 관념 자체를 쓰레기통에 버렸다. 2차원에서는 2차원만의 문법이 필요하다며 기존 공식들을 폐기했다.

툴루즈로트레크는 이 두 개의 혁명 사이에 낀 화가였다. 그는 인상파 선배들이나 입체파 후배들처럼 특정한 사조를 이끈 대부가 아니었다. 어느 계파에도 속하지 않았다. 그저 자신만의 방식으로 자유롭게 그림을 그렸다.

그럼에도 오늘날 그의 이름이 모네, 피카소와 어깨를 나란히 하는 이유는 그가 한 시대의 진실을 기록했기 때문이다. 그는 물랭루주 화가였다. 물랭루주는 벨 에포크의 상징 그 자체다. 그래서 툴루즈로트레크는 벨 에포크 화가이기도 하다. 그런데 '아름다운 시절'을 대표하는 화가치고는 그의 작품은 그리 낭만적이지 않다.

아름다운 시절답게 물랭루주에선 밤마다 웃음이 끊이지 않았다. 하지만 이 웃음을 파는 사람과 구매하는 사람이 사는 세계는 전혀 다르다. 툴루즈로트레크가 그린 몽마르트르 여성들의 얼굴을 보라. 옅은 피곤함이 기본값처럼 깔려 있다. 얼굴이 등장하지 않는 그림도 마찬가지다. 대표작 〈세탁부〉에선 한 여성이 양손으로 작업대를 짚고 창밖을 내다보는 중이다. 우리가 볼 수 있는 건 뒷모습뿐이다. 때론 등이 얼굴보다 많은 말을 한다. 이 여성의 등에선 고달픈 삶에 지친 인간의 영혼이 어른거린다. 창밖을 보면서 어떤 상상을 하고 있을까.

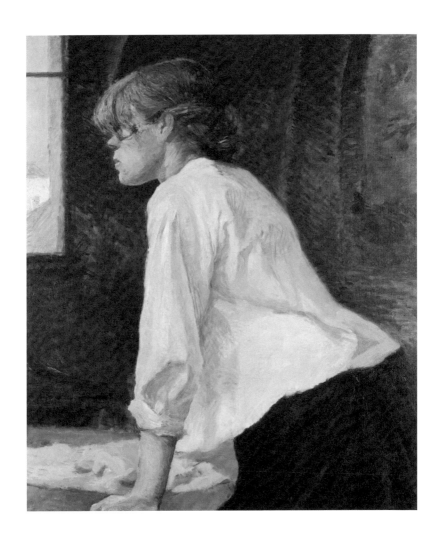

〈세탁부〉, 1886~1887년, 개인 소장.

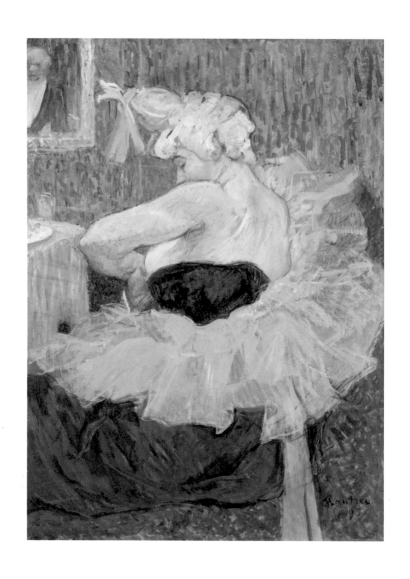

〈물랭루주의 연기자, 어릿광대 차-우-코〉, 1895년, 파리 오르세미술관.

태평성대에서도 누군가는 악전고투의 길을 걷는다. 귀족 가문에서 태어났지만 버림받은 화가도, 그가 그린 여성들도 그런 삶을 살았다. 태어났을 때부터 뒷골목에 들어가 웃음을 팔겠다고 다짐하는 사람은 없다. 어쩌다 보니 삶이 그들을 그곳으로 안내했을 뿐이다. 이것이 '아름다운 시절'이 뭉뚱그린 진실이다. 툴루즈로트레크는 도시의 뒷골목에서 이 진실을 집요하게 파헤친 화가다. 세상이 낭만이라고 말하는 것들을 자세히 뜯어보면 그 안에는 상처의 흔적이 있다.

행복의 화가가
절망과 싸우는 방법

앙리 마티스

Henri Matisse

1869~1954

보들레르 《악의 꽃》과 마티스

1857년 프랑스 시인 보들레르는 《악의 꽃》이라는 시
집을 발간했다. 보들레르는 '미풍양속을 해치는 시를 썼다'는 이유
로 유죄 판결을 받았다. 시집은 압수당했고 시인은 벌금형을 받았
다. 가난과 불안 속에서 살았던 보들레르에게 세상은 아름다운 곳
이 아니었다. 그는 파리 뒷골목 삶의 비참함과 슬픔에 붙들렸다. 그
래서 보들레르의 시에는 삶보다는 죽음이, 상승보다는 추락이, 열
정보다는 권태가 전면에 등장한다. 어둠을 노래하는 그의 시집은
불온서적이 됐다. 보들레르는 1867년 46세에 그가 예찬하던 죽음
의 세계로 여행을 떠났다. 불우한 예술가답게 보들레르의 명성은
그가 죽은 후 역전됐다. 인간 마음 깊숙한 곳에 숨어 있는 감정을
언어로 풀어낸 보들레르는 현대시의 개척자로 추앙받는다. 보들
레르가 남긴 유일한 시집 《악의 꽃》은 꽃을 피웠다. 이 시집은 예

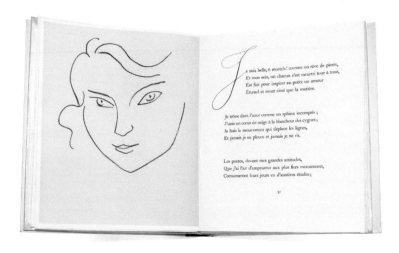

마티스가 새로 삽화를 그려 출간한 보들레르의 시집 《악의 꽃》.

술가들의 지침서가 됐다.

　《악의 꽃》은 초판이 나오고 90년이 흘러 1947년에 새 버전으로 출간됐다. 이 시집에는 시 옆에 삽화가 그려져 있다. 삽화를 그린 화가는 70세를 넘긴 노인이었다. 화가는 《악의 꽃》에 수록된 시 중 33편을 선별하고, 삽화까지 그려 책을 출간했다. 삽화 대부분은 여성을 그린 초상화다. 연필로만 그린 이 초상화들은 담백하다. 도화지에 연필을 쓱쓱 끄적거려 그린 그림 같다. 힘을 빼고 그린 작품답게 편안함이 느껴진다. 동시에 알 수 없는 표정을 짓고 있는 삽화 속 여성들은 신비스럽다. 망망대해처럼 아득한 감정을 불러일으키는 보들레르 시와 묘하게 어울린다. 이 그림을 그린 화가는 '야수'로 불릴 만큼 색채를 거칠고 화려하게 구사하던 앙리 마티스다.

강렬한 색으로 파리 미술계를 움켜쥐었던 마티스는 말년에 왜 색채의 세계를 떠나 간결한 그림을 그렸을까.

평범한 직장인에서 화가로

마티스는 1869년 프랑스 북부 르카토캉브레지Le Cateau-Cambrésis에서 태어났다. 제법 성공한 곡물 상인이었던 아버지는 아들이 사업을 이어받길 원했다. 하지만 허약 체질이었던 마티스는 사업보다는 조용히 공부하기를 좋아했다. 공부하겠다는 자식을 나무랄 부모는 없다. 마티스의 아버지는 아들이 공부에만 집중하도록 지원했다. 파리로 건너가 법률을 전공한 마티스는 변호사 자격증을 땄다. 고향으로 돌아와 법률사무소 조수로 취직했다. 삶은 사소한 우연 때문에 다른 방향으로 나아가기도 한다. 마티스에게도 사소하지만 결정적인 우연이 찾아왔다. 취직하고 얼마 안 돼서 마티스는 심한 맹장염에 걸렸다. 수술을 받고 꽤 오래 병상에 누워 있었다. 어머니는 아들에게 미술 도구를 사줬다. 오랜 요양에 따분함을 느끼던 마티스에게 심심풀이로 그림이라도 그려보라고 건넨 선물이었다. 마티스의 삶이 새로 시작하는 순간이었다.

재미 삼아 풍경화를 그린 마티스는 가슴 깊은 곳에서 뜨거운 무언가가 올라오는 느낌을 받았다. 캔버스 위에 창조한 자신만의 세계에 마법처럼 푹 빠졌다. 마티스는 법률사무소에 복직했지만, 머

리엔 온통 그림뿐이었다. 마티스는 시간만 나면 홀린 사람처럼 그림을 그렸다. 화가가 되기 위해 법조인이라는 안정적인 직업을 버리기로 했다. 모범생이던 아들이 예술을 하겠다고 선언하자 아버지는 불같이 화를 냈다. 하지만 마음을 굳힌 아들을 돌려세우진 못했다. 스물한 살의 마티스, 그림의 기초도 모르는 화가 지망생은 천재들이 우글거리는 파리 예술계에 입성했다.

야수파가 탄생했다

파리에 자리 잡은 마티스는 미술 아카데미에 들어갔다. 그는 자신보다 나이 어린 학생들과 나란히 앉아 기초를 배웠다. 그림 실력 자체는 나날이 발전했지만, 자신만의 무언가를 만들지는 못했다. 이 시기 마티스 그림은 전통적인 작품을 충실하게 모사하는 수준이었다. 그러던 중 좋은 멘토를 만났다. 프랑스 국립미술학교에 들어간 마티스는 그곳 교수였던 귀스타브 모로의 눈에 들어왔다. 모로는 제자들에게 똑같은 그림을 그리도록 강요하지 않았다. 화가의 개성을 중시한 모로는 제자들이 자신만의 색을 찾도록 도왔다.

모로의 지도하에 마티스는 고전주의 그림뿐만 아니라 당시 파리 미술계를 휩쓸었던 인상파 그림까지 골고루 연구했다. 거장의 작품 앞에서 마티스는 감탄했고, 한편으론 초조해했다. 자신의 그

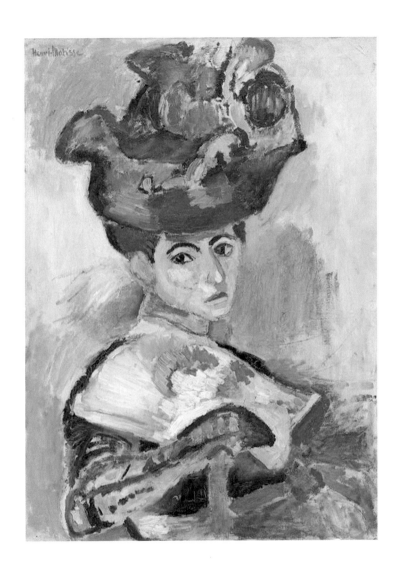

〈모자를 쓴 여인〉, 1905년, 샌프란시스코 샌프란시스코현대미술관.
야수파 사조의 시작으로 평가받는다.

림은 평범해 보이기만 했다. 마티스는 빚까지 내며 선배 화가의 그림을 사들였고 밤새 연구했다.

그중에는 세잔의 작품도 있었다. 세잔은 원근법 따위는 가볍게 무시한 화가다. 세잔의 대표작인 사과 그림들은 언뜻 보면 평범한 정물화 같지만, 자세히 보면 이상한 구석이 많다. 어떤 사과는 위에서 내려다본 시점으로 그려져 있고, 바로 옆 사과는 정면에서 바라본 시점으로 그려져 있다. 다양한 각도에서 피사체를 바라보고 한 캔버스 안에 담은 것이다. 세잔은 어떠한 규칙에도 얽매이지 않았다. 세잔은 눈에 보이는 대로만 세상을 충실히 묘사하는 그림을 완벽히 거부했다. 그런 세잔의 정신을 마티스는 존경했다. 그리고 세잔처럼 규칙에 의문을 품었다. '왜 화가들은 원색을 사용하길 꺼리지?' '왜 눈에 보이는 색만 묘사하는 걸까?' 그렇게 마티스는 야수가 될 채비를 마쳤다.

20세기로 넘어온 마티스는 강렬한 원색을 사용했다. 1905년 작품 〈모자를 쓴 여인〉은 마티스의 시대를 연 작품으로 평가받는다. 이 초상화는 마티스가 아내를 모델로 그린 작품이다. 초상화의 구도 자체는 평범하다. 하지만 마티스가 사용한 색채는 마치 불협화음 음악처럼 논리적으로 설명되지 않는다. 그는 아내 얼굴을 살색이 아닌 녹색과 노란색 그리고 하늘색으로 덮었다. 배경 역시 화려한 색채들이 뒤엉켜 '색 잔치'를 벌이고 있다.

한편 마티스에게 동료들이 생기기 시작했다. 그들은 형태, 피사체, 구도보다는 색 그 자체를 주인공으로 내세웠다. 사물이 가진 고

유의 색을 무시하고 화가의 감정에 따라 색을 재창조했다. 마티스 무리는 1905년부터 1907년까지 세 번의 전시회를 열었다. 한 비평가는 이들의 그림을 두고 "마치 야수처럼 포악하고 거칠다"라고 평가했다. 자연의 색을 정면으로 무시하고 자신들 마음대로 강렬한 색을 사용하는 화가들을 '야수'에 빗대 조롱한 것이다. 마티스와 그의 친구들은 야수라는 비아냥거림을 칭찬으로 받아들였다. '야수파' 사조는 그렇게 탄생했다.

금세 흩어져 버린 야수들

야수파가 강렬한 색으로 맹위를 떨치던 때 마티스를 시기한 젊은 화가가 있었다. 그는 새로운 회화의 문을 활짝 연 마티스를 보며 경쟁심을 불태웠다. 이 화가의 이름은 피카소다. 마티스가 색의 해방을 이끌었다면, 피카소는 형태의 해방을 주도했다. 피카소 역시 마티스처럼 세잔을 존경했다. 세잔은 자연을 원기둥, 구, 원뿔처럼 단순한 형태로 해석했다. 그는 기하학적 단위로 쪼갠 세상을 캔버스에 재배치했다. 피카소는 세잔의 아이디어를 가져와 자신의 화풍을 만들었다. 피카소는 1907년 〈아비뇽의 아가씨들〉이라는 작품을 그렸다. 마치 퍼즐 조각을 이어 붙인 듯한 그림이다. 피카소는 인간의 신체를 조각조각 낸 후 캔버스에 자신만의 방식으로 재조립했다. 그렇게 입체파가 탄생했다.

〈아비뇽의 아가씨들〉은 파리 미술계를 뒤흔들고 피카소는 현대예술의 황제가 됐다. 전위예술의 패러다임은 야수파에서 입체파로 넘어갔다. 실제로 야수파 화가들은 1907년 전시회를 마지막으로 뿔뿔이 흩어졌다. 마티스와 함께했던 야수파 화가들은 피카소의 운동에 합류했다.

동료들이 떠나자 마티스는 낙담했다. 하지만 멈추진 않았다. 그는 묵묵히 색채 실험을 이어갔다. 야수파 운동은 오래가지 않았지만, 마티스의 명성만큼은 끄떡없었다. 마티스와 피카소는 라이벌 구도를 형성했다. "그의 뱃속에는 태양이 들어 있다." 피카소가 마티스를 두고 남긴 유명한 말이다. 마티스는 태양을 녹여낸 듯한 찬란한 색채를 구사했다. 이 색채 앞에서 천재인 피카소도 경이로움을 느꼈다.

마티스는 행복의 화가로도 불린다. 그의 대표작 〈삶의 기쁨〉은 따사로운 기운으로 가득하다. 평화로운 숲속에서 벌거벗은 사람들이 사랑을 나누고 있다. 그림 속 인물들이 만끽하는 기쁨은 다채로운 색채를 타고 관객 마음에 스며든다. 마티스는 "내가 꿈꾸는 미술이란 노동자들이 아무런 걱정 없이 편안하게 머리를 눕힐 수 있는 안락의자 같은 작품이다"라고 말했다.

1910년대 후반이 되자 마티스는 프랑스 남부 니스로 내려갔다. 지중해와 맞닿은 니스는 유럽의 대표적인 휴양지다. 마티스는 그곳에 정착해 안락의자처럼 편안하고, 휴양지 햇살처럼 나긋한 그림을 그렸다.

꿋꿋하게 행복을 그린 화가

시간이 흘러 1939년이 됐다. 일흔이 된 마티스는 거장 대우를 받았다. 하지만 이 시기에 마티스를 비판하는 후배 화가들도 있었다. 그의 그림이 아름다움, 편안함, 기쁨을 다뤘기 때문이다. 당시 유럽에선 히틀러가 세상을 집어삼킬 기세로 몸집을 불리고 있었다. 이런 상황에서 암울한 현실과 동떨어진 그림만 그리는 마티스를 이해하지 못한 사람도 있었다.

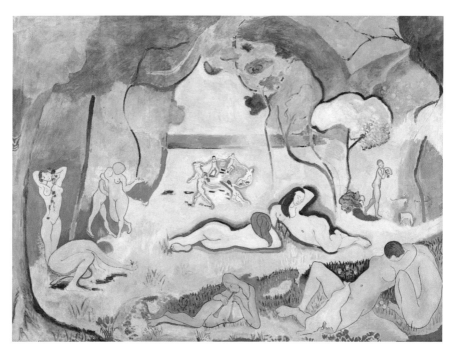

〈삶의 기쁨〉, 1905~1906년, 필라델피아 반스 재단.

앙리 마티스

1940년이 되자 파리는 나치에 함락당했고, 나치는 예술가 블랙리스트를 만들어 화가들을 탄압했다. 리스트에는 마티스도 있었다. 마티스는 "도망자가 되고 싶지 않다"라며 프랑스를 떠나지 않았다. 히틀러가 증오의 힘으로 세력을 키우는 와중에도 마티스는 행복을 그렸다. 그것이 마티스가 거대한 악에 대항하는 방식이었다. 물론 마티스의 속은 편치 않았다. 나치에 붙잡히면 어떤 수모를 겪을지 상상할 수 없었다. 머물던 니스도 안전지대가 아니었다.

또 다른 불운도 마티스를 찾아왔다. 그는 대장암 선고를 받았다. 암 수술을 받고서 마티스는 쇠약해졌다. 각종 합병증 탓에 걸을 수도 없었다. 관절염이 심해져 붓을 드는 것도 힘들어졌다. 폐 건강도 나빠졌다. 의사는 유화 물감에서 나오는 성분 때문에 폐 건강이 더 악화할 수 있다며 유화를 그리지 말라고 했다. 몸이 나약해지면 정신도 시들기 쉽다. 그러나 마티스는 그렇지 않았다. 걸을 수도 없고, 붓과 유화 물감도 사용하지 못하게 됐지만 낙담하지 않았다. 그는 현재 상황에서 할 수 있는 일을 찾았다.

마티스는 유화 대신 연필을 들고 간결하고 담백한 그림을 그렸다. 보들레르 시집 삽화는 이 시기에 그린 것이다. 또한 마티스는 색종이도 이용했다. 조수들이 미리 과슈 물감으로 채색한 색종이를 그가 오려 캔버스에 다닥다닥 붙이는 방식으로 작품을 만들었다. 마티스의 후기 대표작 〈이카루스〉는 색종이 작업으로 탄생한 작품이다. 그리스 신화에서 이카루스는 하늘을 날아서 미궁을 탈출하지만 결국 추락해 죽는 인물이다. 밀랍과 깃털로 만든 날개로

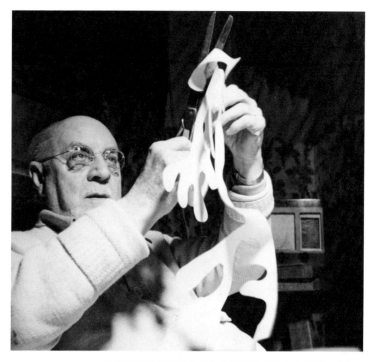

1947년 무렵, 자택 침대에 누운 채로 종이를 오리고 있는 마티스.

날았는데, 아버지의 경고를 무시하고 너무 높이 올라가 태양열에
날개가 녹았기 때문이다. 물론 마티스도 날개를 잃고 추락 중인 이
카루스를 묘사했다. 하지만 신화적 배경을 생각하지 않고 오직 그
림만 보면 추락하는 인간의 공포가 느껴지지 않는다. 오히려 무중
력에 몸을 맡긴 인간이 즐겁게 춤을 추고 있는 듯하다. 날개를 잃
고 추락하는 긴박한 상황을 묘사하면서도 마티스는 절망 대신 낙
관을 봤을까. 몸이 무너져 붓을 들 수 없게 됐지만, 색종이를 오려

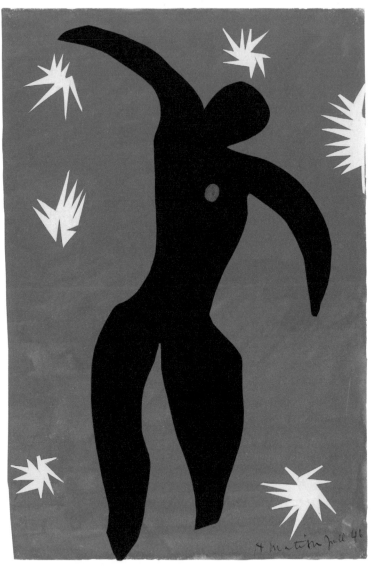

〈이카루스〉, 1946, 파리 국립현대미술관.
암 수술로 붓을 못 잡게 되자 색종이 작업으로 만들었다.

새 여행을 시작한 화가라면 그랬을지도 모른다.

마티스는 고집스러웠고 동시에 유연했다. 본인의 그림을 안락의자에 비유한 화가답게 사람들이 자신의 작품 앞에서 편안함을 느끼길 원했다. 야수파 동료들이 떠나고, 세상이 전쟁이라는 어둠에 뒤덮이고, 건강이 무너져 붓을 잡을 수 없는 상태에도 그의 작품은 낙관적인 세계를 고집스럽게 지켰다. 행복의 세계를 사수하기 위해 마티스는 유연하게 규칙을 바꿨다. 붓에서 연필로, 연필에서 색종이로 도구를 바꿔가며 기쁨을 그렸다. 1954년 마티스는 그의 그림과 닮은 아름다운 니스에서 조용히 눈을 감았다.

보들레르의 시가 말하듯 세상은 아름답지만은 않다. 곳곳이 자갈밭이고, 여기저기서 울음소리가 들린다. 마티스는 세상 풍파에 지친 사람들에게 소소한 평화를 선물하려 했다. 마티스의 따스한 그림을 들여다보면 화가가 이렇게 말을 건네는 듯하다. '잠시 내 그림을 보고 쉬었다 가시오.' 안락의자처럼 편안한 이 화가의 그림 앞에서 우리는 마음을 내려놓을 수 있다. 비록 아주 잠시일지라도. 마티스는 이렇게 말했다. "나는 내 그림에 봄날의 밝은 즐거움을 담으려 했다."

투쟁하지 않은 여성이 그린
고독한 초상화

그웬 존

Gwen John

1876~1939

우울과 예술

　사전에서 멜랑콜리melancholy를 검색하면 이렇게 나온다. '우울 또는 비관주의에 해당하는 인간의 기본적인 감정'. 멜랑콜리는 사전 정의처럼 '기본 감정' 중 하나다. 쾌활한 사람도 우울과 외로움에 사로잡히는 날이 있다. 특별한 이유가 없는데도 사람들은 이따금 자신만의 동굴에 들어가 몸을 움츠린다.

　멜랑콜리라는 단어는 고대 그리스 시대에서 유래했다. 의학의 아버지 히포크라테스는 인간의 체액이 네 종류로 구성됐다고 봤다. 혈액, 점액, 황담즙, 흑담즙으로 이뤄져 있으며, 각각의 체액이 균형을 이뤄야 몸과 마음이 건강하다고 여겼다. 또한 그는 체액이 기질을 좌우한다고 주장했다. 예컨대 황담즙이 많으면 용감하고 열정이 넘친다. 반대로 흑담즙이 많으면 우울하고 사색적이라는 식이다. 그리스어로 'melan'은 검은색, 'chole'는 담즙을 의미한다.

멜랑콜리라는 단어 자체가 흑담즙이라는 뜻이다. 서양에서는 우울과 침울함에 자주 빠지는 사람을 흑담즙병 환자로 여겼다.

위대한 예술가 중 흑담즙형 인간이 많다. 독일인 화가 뒤러가 그린 〈멜랑콜리아 I〉은 우울과 예술의 관계를 생각하게 하는 그림이다. 이 작품에는 천사의 날개를 단 여성이 손을 턱에 괴고 있다. 여성의 눈동자는 무언가를 골똘하게 상상하는 사람의 눈이다. 주위에는 온갖 도구가 늘어져 있다. 망치, 펜치, 캠퍼스, 톱. 모두 무언가를 창조할 때 사용하는 물건이다. 뒤러는 우울이 예술가의 벗이라고 믿었다. 우울이 예술가의 천재성을 자극한다고 생각했다. 우울한 사람들은 뒤러의 그림 속 여성처럼 세상을 혹은 자신을 조용히 관조한다. 이 고요함에서 종종 예술이 탄생한다.

영국인 화가 그웬 존은 뒤러가 그린 여성과 비슷한 예술가다. 그는 전형적인 흑담즙형 인간이었다. 가만히 턱을 괴고 자신의 내면을 탐험했던 화가다. 자기 자신 안으로 파고드는 사람답게 고독 속에서 살았다. 그리고 이 고독이 그에게는 재료였다.

고독한 여성들

그웬 존은 초상화를 많이 남긴 화가다. 그가 그린 인물 대다수는 여성이다. 이 여성들은 고요함에 둘러싸여 있다. 정확하게 설명하기 어려운 몽롱한 기운이 감돈다. 땅바닥을 뒹굴며 바

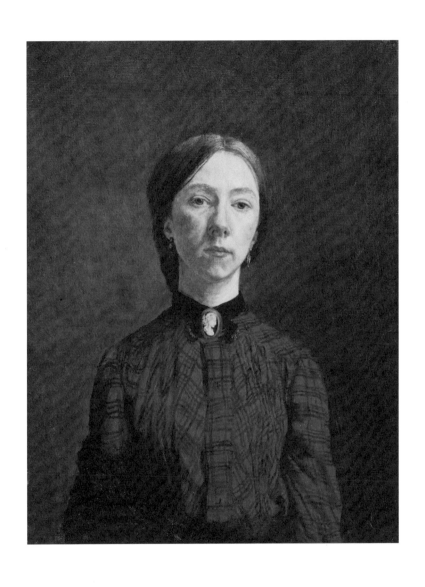

〈자화상〉, 1902년, 런던 테이트모던.

〈어깨를 드러낸 소녀〉, 1909~1910년경, 뉴욕 현대미술관.

스락거리는 낙엽처럼 쓸쓸함도 느껴진다. 그림 속 여성의 눈동자는 무언가를 체념한 사람들의 눈동자와 닮았다. 자기 자신을 응시하는 사람처럼도 보인다.

그웬 존은 1876년 영국 웨일스에서 태어났다. 아마추어 화가였던 어머니의 영향으로 자연스럽게 그림에 관심을 가졌다. 자녀들에게 예술을 알려준 어머니는 그웬 존이 여덟 살 때 세상을 떠났다. 남겨진 가족은 웨일스에서도 바닷가 마을인 텐비Tenby로 이사를 했다. 그웬 존은 항구 풍경을 오래 바라봤고, 그 풍경을 그렸다. 바다 위를 날아다니는 갈매기나 해변에 널브러진 조개를 그렸다. 그웬 존은 남동생 오거스터스 존Augustus John과 함께 런던에 있는 미술학교에 들어가 3년간 정식으로 그림을 배웠다. 그 이후 남매는 예술의 수도 파리에 건너가서 미술 교육을 받았다. 런던과 파리를 오가던 남매는 파리에 정착했다.

두 사람 중 두각을 드러낸 건 남동생이었다. 오거스터스 존은 집시처럼 수염을 기르고, 그들처럼 옷을 입었다. 술을 자주 마셨고 사람들과 어울리길 좋아했다. 집시 생활을 동경한 사람답게 전 세계를 방랑했고, 관습에도 얽매이지 않았다. 예술가 기질이 다분한 남자였다. 훗날 그는 당대 가장 유명한 초상화 화가로 이름을 날렸다.

누나의 성격은 동생과 정반대였다. 동생이 불나방처럼 세상 이곳저곳에 뛰어들 때 그웬 존은 주로 자신의 방에 머물며 그림만 그렸다. 동생은 황담즙형, 누나는 흑담즙형 인간이었다. 그웬 존은 자신을 드러내길 좋아하지 않는 조용한 화가였다.

로댕의 연인이 됐다

그웬 존은 파리에서 위대한 예술가들을 만났다. 마티스, 피카소, 브랑쿠시와 교류했고 그들 작품 앞에서 경탄했다. 하지만 이 쟁쟁한 예술가들로부터 받은 영향은 거의 없다. 그웬 존은 조용했지만, 자신의 그림에 자부심을 가진 예술가였다. 천재가 우글거리는 파리에서도 묵묵히 자신만의 그림을 그렸다. 그러나 마음 편히 그림만 그릴 수 있었던 건 아니다. 생활비를 벌기 위해 종종 다른 예술가의 모델이 돼야 했다. 그렇게 로댕을 만났다.

천재 조각가 로댕은 피카소 못지않게 여성 편력으로 유명하다. 특히 조각가 카미유 클로델과의 관계는 영화로도 만들어질 만큼 잘 알려져 있다. 둘이 처음 만났을 때 로댕은 마흔둘, 클로델은 열여덟이었다. 둘은 연인 관계로 발전했다. 로댕은 클로델에게서 빛나는 재능을 봤다. 이 재능을 끌어내기 위해 로댕은 진심으로 클로델을 도왔다. 로댕은 클로델이 제자 중에서 가장 천재적인 재능을 지녔다며 치켜세웠다. 그러나 곧 둘의 사랑은 비극으로 끝났다.

그웬 존이 로댕과 처음 만났을 때는 클로델과의 전쟁 같은 사랑을 끝낸 지 한참 지난 후였다. 그웬 존은 아직 20대였고, 로댕은 예순을 넘긴 나이였다. 로댕은 그웬 존을 모델로 조각 작품을 만들었다. 그웬 존은 이 천재에게 완벽하게 빠져들었다. 둘은 연인이 됐다. 하지만 처음부터 유통기한이 정해져 있는 사랑이었다.

로댕에게 여자들이란 자신에게 예술적 영감을 불어넣는 뮤즈였

다. 로댕은 결혼은 안 했지만 사실상 부인이나 다름없는 연인 로즈 뵈레가 있었다. 그는 숱한 여자를 만났지만, 결국엔 로즈 뵈레에게 돌아갔다. 그웬 존 역시 로댕에게는 스쳐 지나가는 뮤즈 중 하나였다. 하지만 그웬 존에게 로댕은 우주였다. 한번 우주에 들어온 사람은 아무리 발버둥 쳐도 우주 안이다. 그웬 존은 로댕이 어떤 인간인지 알면서도 그에 대한 열정을 철회하지 못했다.

그렇다고 클로델처럼 사랑을 되찾기 위해 격렬하게 투쟁한 것도 아니다. 앞서 클로델은 로댕에게 당장 로즈 뵈레와 헤어지라고 요구했다. 또한 중년 남자가 젊은 여인을 뿌리치고 중년 여성에게로 나아가는 장면을 묘사한 조각 〈중년〉을 만들었다. 클로델은 그렇게 로댕을 자극해서라도 자신의 존재를 증명하려 했다. 반면 그웬 존은 로댕에게 마음을 담은 편지를 보내는 게 고작이었다. 로댕은 편지를 거들떠보지도 않았다.

고독 속에서 피어난 그림

결국 클로델과 그웬 존 모두 로댕에게 외면당했다. 클로델은 예술가로 입지를 단단히 다지기 위해 조각에 매달렸지만, 그의 작품은 부당하게 평가절하당했다. 로댕의 배신과 자신의 작품을 인정하지 않는 세상에서 클로델은 극도의 스트레스를 받으며 점점 무너졌다. 술에 지나치게 의존했고, 피해망상에 시달

렸다. 1913년에는 강제로 정신병원에 갇혔다. 클로델은 거기에서 30년을 살다가 쓸쓸히 떠났다.

한 사람은 투쟁을 선택했고 결국 바스스 무너졌다면, 다른 사람은 투쟁 대신 체념을 선택하고 고독 속으로 들어갔다. 같은 해 그웬 존은 파리 근교의 뫼동Meudon이라는 곳으로 거처를 옮겼고, 은둔자의 삶을 시작했다. 그웬 존은 가급적 집밖으로 나가지 않았다. 그에겐 고양이 한 마리가 전부였다.

클로델은 사후에 명성을 얻긴 했지만, 살아 있을 땐 철저하게 로댕의 후광에 가려졌다. 로댕과 클로델의 치명적인 러브스토리 때문에 그웬 존은 로댕에게도 가려졌고, 클로델에게도 묻혔다. 세상은 그웬 존에게 '천재 화가 동생을 둔 누나', '천재 조각가에게 버려진 여자'라는 꼬리표를 붙였다. 그를 독립적인 예술가로 인정하지 않았다.

그웬 존은 세상이 자신을 어떤 식으로 평가하는지 신경 쓰지 않았다. 침묵 속에서 묵묵히 그림만 그렸다. 고집스럽게 여성 초상화를 제작했다. 주로 의자에 앉아 있는 여성을 묘사했다. 모델은 시골 성당 수녀, 동네의 여자들, 자기 자신이었다. 그림 속 여성들은 책을 읽거나, 고양이를 쓰다듬고 있다. 가만히 무언가를 응시하는 여성도 있다. 이 그림들은 차분하고, 온화하고, 은은하다. 그리고 마지막엔 처연함이 남는다. 비극적인 장면을 묘사한 것도 아닌데도, 애잔함이 감돈다.

멜랑콜리가 인간의 기본적인 감정이라고 했던가. 그웬 존은 누

〈창가에서 독서하는 소녀〉, 1911년, 뉴욕 현대미술관.

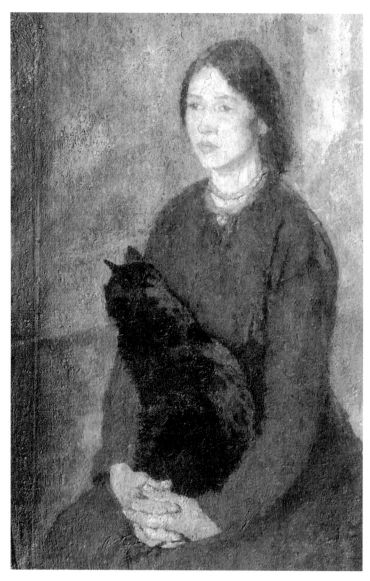

〈검은 고양이를 안고 있는 젊은 여성〉, 1920~1925년경, 런던 테이트모던.

구에게나 존재하는 그늘을 포착했고, 그것을 그렸다. 그래서 그의 그림은 막연히 고독하다. 그웬 존의 후반부 삶에 대해서 알려진 건 별로 없다. 1939년 홀로 세상을 떠나기 전까지 명상하듯 지내며 그림을 그렸다.

세상은 투쟁했던 인물을 더 생생하게 기억한다. 로댕의 많은 연인 중 클로델만이 로댕만큼 명성을 얻은 이유도 그가 처절한 전쟁을 치른 인간이기 때문이다.

하지만 세상에는 싸우는 사람보다 뒤로 물러나는 사람이 더 많다. 열정적으로 무언가를 증명하며 세상에 흔적을 남기는 사람은 소수다. 대다수는 조용히 살다가 조용히 떠난다. 쟁취하는 삶이 있다면 체념하는 삶도 있는 법이다. 눈에 잘 띄지 않는 그늘에서도 누군가는 계속 살아간다. 햇빛이 닿지 않는 음지에서도 이끼는 자란다. 골방에 갇혀 있던 그웬 존이라는 이름이 결국 이렇게 살아남았듯이 말이다.

당신의 눈동자를 그릴게요

아메데오 모딜리아니

○

Amedeo Modigliani

1884~1920

황금시대 파리에 입성한 이탈리아 청년

예술사에서 1907년 파리는 황금시대였다. 모네와 세잔 같은 예술가들이 이룬 해방 덕분에 화가들은 자유를 얻었다. 화가들은 눈에 보이는 세상을 기계적으로 묘사하는 기술자 신세에서 벗어났다. 자기 방식으로 세상을 바라보고, 분석하고, 표현하는 예술가로 거듭났다. 파리는 새 물결로 가득했다.

이 20세기 초 프랑스 파리에는 이방인 예술가 집단이 몰려들었다. 이들을 뭉뚱그려 '에콜 드 파리École de Paris'라고 한다. 태어난 곳을 훌훌 떠나 파리로 흘러들어온 이들은 대부분 유대인이었다. 오랫동안 핍박받으며 유랑했던 상처를 공유한 민족답게 그들은 서로 교류했다. 하지만 예술에 있어선 특정한 화풍을 공유하지 않고, 제각각의 노선을 걸었다.

바로 이 시기에 다른 이방인 화가처럼 파리에 입성한 젊은이가

있었다. 이탈리아 출신 화가였던 그는 세잔, 모네, 고갱이라는 이름에 이끌려 파리에 왔다. 큰 꿈을 품고 기회의 땅으로 온 이 남자의 이름은 모딜리아니다. 모딜리아니도 유대인이었다.

모딜리아니는 초상화로 유명하다. 모델은 주로 여성이었다. 그림 속 여인의 얼굴과 목은 길게 늘어져 있다. 얼굴은 정면을 향해 있지만 우리를 쳐다보고 있지 않다. 눈동자가 없기 때문이다. 그런데도 어떤 느낌을 풍긴다. 눈동자가 없는 이 여성들은 저 너머의 세계를 꿈꾸는 사람처럼 묘한 분위기를 뿜어낸다. 아득한 내면세계를 탐험하는 사람 특유의 공허함도 느껴진다. 모딜리아니는 왜 이런 그림을 그렸을까.

가난한 미남 예술가

모딜리아니는 1884년 이탈리아 피렌체 인근 항구 마을 리보르노에서 태어났다. 아버지는 광산업으로 크게 성공한 사업가였다. 하지만 모딜리아니가 태어날 무렵 경제 불황의 영향으로 맥없이 무너지며 사업은 급격히 기울었다. 사실상 파산이었다.

모딜리아니는 가난에 내던져졌다. 세금 고지서처럼 또 다른 불운이 차곡차곡 소년에게 찾아왔다. 그는 몸이 유독 허약했다. 장티푸스, 늑막염, 결핵에 시달렸다. 겨우 10대였는데도 죽음의 문턱 앞까지 몇 번이나 다녀올 만큼 건강이 좋지 않았다.

〈큰 모자를 쓴 잔 에뷔테른〉, 1918년경, 개인 소장.

모딜리아니를 예술 세계로 인도한 사람은 어머니였다. 모딜리아니의 어머니는 명문가 출신에 좋은 교육을 받았다. 예술 소양도 깊었다. 어머니는 아들과 함께 이탈리아 국내의 카프리, 로마, 피렌체를 여행했다. 폐가 안 좋은 모딜리아니를 위해 기후가 온화한 지역으로 떠난 요양 여행이었다. 그곳에서 모자는 박물관과 미술관을 찾아다녔다. 경이로운 기운이 가득한 르네상스 시대 예술품을 접한 모딜리아니는 자연스레 자신도 예술가가 되기를 꿈꿨다.

여행 이후 모딜리아니는 그림 그리기에 매달렸다. 미술학교에 입학해 정식으로 회화를 배웠다. 다음 단계는 정해져 있었다. 기회의 땅으로 가야 했다. 스물한 살 모딜리아니는 당시 모든 유럽 예술가들이 그러했듯 큰 꿈을 품고 파리로 향한다.

모딜리아니는 파리 몽마르트르에 자리 잡았다. 그곳엔 가난한 이방인 예술가들이 우글거렸고, 그들은 자주 어울렸다. 그 중심에 있었던 인물이 피카소다. 젊은 예술가들은 피카소의 작업실에 모여 예술에 관해 토론했다. 그들은 모두 세잔을 존경했고, 세잔처럼 새로운 회화를 개척하려는 열정으로 가득했다. 영리했던 피카소는 세잔의 그림에서 아이디어를 얻어 재빨리 입체주의 화풍을 개척했다. 피카소는 젊은 나이에 위대한 화가 반열에 올랐다. 그러나 세잔을 흉내 낼 줄만 알고, 자신의 화풍을 개척하지 못한 모딜리아니는 주목받지 못했다. 그럼에도 그의 이름만큼은 몽마르트르 예술가들 사이에 퍼졌다.

모딜리아니는 예술사에 등장하는 인물 중 대표적인 미남이다.

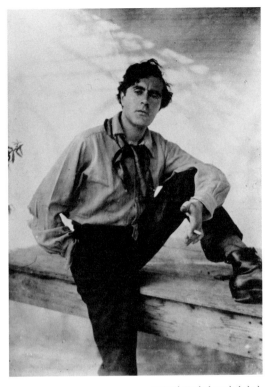

1918년 무렵의 모딜리아니.

모딜리아니 주변엔 여자가 많았다. 낮엔 그림을 그리고 저녁엔 술집에 가서 흥청망청 취하며 자유로운 연애를 했다. 방탕한 미남 화가였던 모딜리아니는 몽마르트르의 대표적인 보헤미안으로 이름을 알렸다. 그의 방탕은 쾌락이 목적이 아니었다. 오히려 자기 파괴적인 행위였다. 인정받지 못하는 예술가의 설움을 술로 잊고자 했다. 가뜩이나 건강이 안 좋았던 그는 더 망가졌다.

기다란 얼굴, 눈동자 없는 눈

모딜리아니의 예술 세계가 한 단계 발전할 수 있도록 도운 인물은 조각가 콘스탄틴 브랑쿠시다. 그는 한때 로댕의 조수였다. 로댕은 브랑쿠시에게 "계속 함께 일하자"라고 제안했지만 브랑쿠시는 "거목 밑에서는 새싹이 자랄 수 없습니다"라며 스승을 떠났다. 로댕의 품을 벗어난 브랑쿠시는 스승과 다른 영토를 개척해 현대 조각의 신화가 됐다. 루마니아 출신인 브랑쿠시는 에콜 드 파리 예술가 중 한 명이었다. 브랑쿠시는 방황하는 모딜리아니에게 조각을 권했다.

브랑쿠시와 함께하며 모딜리아니는 동료에게서 많은 것을 흡수했다. 브랑쿠시는 추상 조각의 길을 연 예술가다. 그는 피사체 형상을 단순화했다. 핵심이 아닌 것들은 과감히 버렸다. 브랑쿠시의 작품은 간결하고 비유적이다. 아프리카 토속 미술처럼 원초적 기운이 깃들어 있다.

실제로 브랑쿠시와 모딜리아니는 아프리카 미술에 매료됐다. 그들은 길쭉한 타원형 얼굴을 한 원시 부족 가면을 유심히 관찰했다. 인간 얼굴을 단순화하며 왜곡한 이 가면에서 묘한 기운을 느꼈다. 둘은 아프리카 가면과 닮은 얼굴 조각상을 제작했다. 모딜리아니는 회화를 떠나 조각에 매달렸고, 자신에게 맞는 길을 찾았다고 생각했다.

하지만 삶은 그의 변신을 허락하지 않았다. 폐가 안 좋았던 모딜

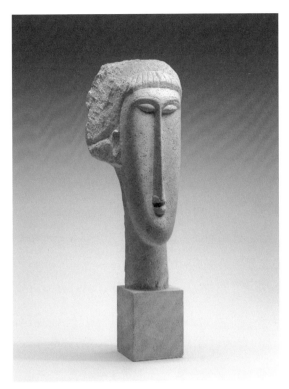

〈여인의 두상〉, 1911~1912년경, 런던 국립미술관.
조각가 브랑쿠시와 함께하던 시기에 제작했다.

리아니에게 조각 과정에서 나오는 돌가루는 치명적이었다. 조각
을 할수록 건강은 나빠졌다. 모딜리아니는 회화 세계로 어쩔 수 없
이 복귀해야 했다. 하지만 그의 그림은 조각을 접하기 전과 달라졌
다. 모딜리아니는 브랑쿠시와 함께하며 쌓은 경험을 그림에 적용
했다. 가늘고 긴 얼굴, 사슴처럼 기다란 목, 눈동자가 없는 눈. 모딜
리아니 특유의 초상화는 이때부터 탄생했다.

"당신의 영혼을 다 알고 난 후에
눈동자를 그리겠소."

모딜리아니는 지인 소개로 잔 에뷔테른Jeanne Hébuterne 이라는 여성을 만났다. 술집을 전전하며 불쏘시개 같은 연애만 하던 모딜리아니의 마음이 덜컥 내려앉았다. 처음으로 누군가와 평생을 함께하고 싶다는 감정을 느꼈다. 모딜리아니는 고백했다. 잔 에뷔테른 역시 모딜리아니에게 마음을 뺏겼다. 둘은 연인이 됐다. 모딜리아니는 잔 에뷔테른을 그렸다. 그의 대표작 상당수는 잔 에뷔테른을 모델로 한 작품이다.

잔 에뷔테른은 평범한 중산층 가정에서 자란 여성이었다. 잔 에뷔테른의 부모에게 모딜리아니는 재앙이었다. 가난하고, 병약하며, 밤만 되면 술독에 빠지는 무명 예술가와 사랑에 빠진 딸을 뜯어말렸다. 하지만 불붙은 연인을 갈라놓지 못했다. 연인은 동거하며 부부처럼 지냈다. 사랑을 얻은 모딜리아니는 그림으로만 인정받으면 됐다.

그렇지만 모딜리아니는 피카소와 같은 스타 화가들의 후광에 가려 조명받지 못했다. 전위예술이 맹위를 떨치던 시기였기에 초상화는 한물간 장르로 여겨졌다. 자괴감은 나날이 커졌다. 모딜리아니는 마음의 병을 술로 치유하려 했고, 그럴수록 수렁에 빠졌다. 지인의 도움을 받아 개인전을 연 적은 있다. 경찰은 전시회에 걸린 누드화를 문제 삼았다. 미풍양속을 해친다며 작품을 압수했다. 모

딜리아니의 생애 처음이자 마지막 전시회는 허무하게 끝났다.

어느 날 잔 에뷔테른이 모딜리아니에게 물었다. "당신이 그리는 제 얼굴엔 왜 눈동자가 없나요?" 모딜리아니는 이렇게 답했다. "당신의 영혼을 다 알고 난 후에 눈동자를 그리겠소." 둘은 가난했지만, 온기를 나누며 버텼다. 사랑은 계속 깊어졌다. 어느 순간부터 모딜리아니 그림 속 잔 에뷔테른에게는 눈동자가 생겼다. 둘 사이에 딸이 태어났다. 행복한 가정이라고 볼 수는 없었다. 모딜리아니는 딸이 먹을 분윳값도 벌지 못했다. 둘째까지 임신한 잔 에뷔테른은 부모에게 도움을 청했다. 잔 에뷔테른의 부모는 딸과 손녀만을 받아줬다. 모딜리아니는 문전박대당했다.

잔 에뷔테른이 친정집에서 몸을 추스르는 동안 모딜리아니는 냉기 가득한 골방에서 떨었다. 끼니도 제대로 해결하지 못했다. 온갖 병을 달고 살았던 그의 몸은 무참히 무너졌다. 1920년 1월, 모딜리아니는 결핵성 뇌막염으로 쓰러졌다. 다시는 일어나지 못했다. 겨우 35세였다.

비극은 거기서 끝나지 않았다. 연인을 잃은 잔 에뷔테른은 모든 걸 포기했다. 그는 모딜리아니가 사망한 후 이틀 뒤 스스로 목숨을 끊었다. 모딜리아니는 불운했던 예술가답게 사후에 재조명받았다. 오늘날엔 그림값이 비싼 화가 중에서도 상위권에 속한다. 2015년 뉴욕 크리스티 경매에서 모딜리아니 작품 한 점이 약 2000억 원에 낙찰됐다.

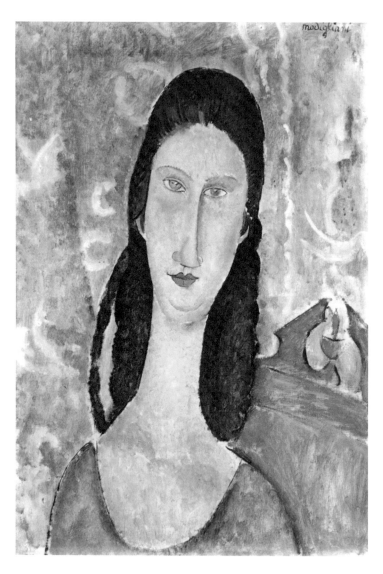

〈잔 에뷔테른의 초상〉, 1919년, 개인 소장.
과거와 달리 연인의 눈동자를 그렸다.

쓸쓸한 자화상

모딜리아니는 고집스레 초상화를 그렸지만, 좀처럼 자신을 그리지는 않았다. 1919년 급격히 쇠약해진 그는 직감적으로 자신에게 남은 시간이 별로 없음을 알았을까. 죽음의 문턱 앞에 있었던 그 시기에 모딜리아니는 처음이자 마지막으로 자화상을 그렸다. 그림 속 모딜리아니는 팔레트를 들고 있다. 목도리를 동여 맸고, 두꺼운 코트를 입고 있다. 눈은 거의 감겨 있다. 가난 때문에 아내와 자녀와 떨어져 있었던 이 남자는 조용히 자신의 삶을 되짚는 듯하다. 생사의 경계에서 아슬아슬 버티던 모딜리아니는 그런 자신의 모습을 그리며 어떤 생각을 했을까. 세잔처럼 위대한 화가가 되고 싶어 고향을 떠나온 이 남자는 목표를 이루지 못하고 소멸해 가는 자신을 기록했다. 그리고 곧 완전히 사라졌다.

모딜리아니가 존경한 세잔은 모딜리아니 못지않은 수모를 겪었다. 그러나 꿋꿋하게 버텼고, 세상이 자신의 그림을 인정하는 모습을 확인하고 눈을 감았다. 세잔의 사과 그림에선 인내하고 인내하며 끝내 만개한 인간의 노력이 느껴져 숙연해진다. 모딜리아니도 묵묵히 나아갔다. 자신의 화풍을 만들기 위해 멈추지 않고 연구했다. 하지만 타고난 병약함이라는 불가항력적 불운을 이기지는 못했다. 영광을 거머쥐기 직전, 자신에게 화려한 빛이 기다리고 있음을 알지도 못한 채 떠났다. 그래서 모딜리아니가 그린 인물들은 쓸쓸해 보인다. 이 화가의 삶을 알고 보면 더 그렇게 느껴진다.

〈자화상〉, 1919년, 상파울루 상파울루대학현대미술관.
세상을 떠나기 직전에 그린 자화상이다.

한 분야에서 성공한 사람 중 노력하지 않은 사람은 없다. 하지만 노력하는 모두가 낙원에 도달하는 것은 아니다. 꿈을 향해 성실히 걷더라도 대부분은 꿈을 이루지 못한다. 세상은 우리가 원하는 방식으로 작동하지 않는다. 수십 년을 묵묵하고 성실하게 일한 사람이 은퇴하자마자 말기 암에 걸려 시한부 삶을 선고받기도 한다. 신문을 펼쳐 사회면을 보면 거기엔 온갖 비극이 전시돼 있다. 아무도 비극을 원하진 않지만, 눈물과 슬픔은 길가의 돌멩이처럼 어디에나 널려 있다. 모딜리아니 그림 속 인물들은 이 냉담한 진실을 받아들인 자들의 얼굴을 닮았다.

작은 오두막에서 피어난 꽃

모드 루이스

Maud Lewis

1901~1970

블랙홀에서도 탈출할 수 있다

세상에는 불가사의할 정도로 강인한 사람들이 있다. 그들은 절망 속에서도 희망을 건진다. 비극이 지긋지긋하게 달라붙어도, 바지에 묻은 흙을 털듯 툴툴 떨쳐낸다. 이들은 아무것도 하지 않으면 아무 일도 일어나지 않는다는 진실을 깨달은 사람들이다. 묵묵히 할 일을 하면서 비극을 몰아내고 마지막에는 희극을 손에 넣는다.

제 한 몸 가누지 못하고, 목소리까지 잃은 스티븐 호킹 박사는 블랙홀을 연구했다. 그는 빛조차 못 빠져나가는 '영원한 감옥' 블랙홀에 대해 새 이론을 제시했다. 호킹은 정설과 달리 블랙홀에서도 탈출할 방법이 있다고 주장했다. 이와 관련한 과학 이론을 발표하면서 그는 이렇게 말했다. "우울증이든 블랙홀이든 영원한 감옥은 아니다. 아무리 칠흑같이 어두워도 탈출이 불가능하지는 않다. 절

망의 블랙홀에서도 빠져나올 수 있다는 사실에서 위안을 찾으라.”
호킹 박사의 위로는 블랙홀에 갇힌 사람들의 마음을 어루만졌다.

캐나다 화가 모드 루이스도 한때 블랙홀에 갇혔지만 결국 탈출
했다. 모드의 작품은 어린아이 그림처럼 천진하다. 또한 화사한 봄
날의 온화함이 가득하다. 선명한 원색으로 그린 고양이와 소 그리
고 시골 풍경은 평화 그 자체다. 모드는 대표적인 나이브 아트naive
art 화가다. 나이브 아트란 정식 미술 교육을 받지 않고, 어떤 화풍
에도 영향을 받지 않은 채 자유롭게 그리는 그림을 말한다.

등도 손마디도 굽었던 소녀

모드 루이스는 1901년 캐나다 남동쪽 노바스코샤
Nova Scotia에서 태어났다. 이곳은 대서양을 마주하는 조용한 어촌이
다. 모드는 평생 이 마을에 머물렀다. 그는 가까운 곳에 소풍 가기
도 불편한 몸을 갖고 태어났다. 모드는 선천적인 장애가 있었다. 류
머티즘 관절염 때문에 몸 군데군데가 뒤틀렸다. 어깨는 움츠러들
었고 손가락은 굽었다. 제대로 걷지 못했고, 체격도 왜소했다. 또한
학교생활에 적응하지 못했다. 아이들은 너무 순수해서 때론 어른
보다 잔인하다. 동급생들은 몸이 불편한 모드를 마치 괴물 보듯 쳐
다봤다.

모드는 학교에 다니기를 포기했다. 부모는 딸을 홈스쿨링으로

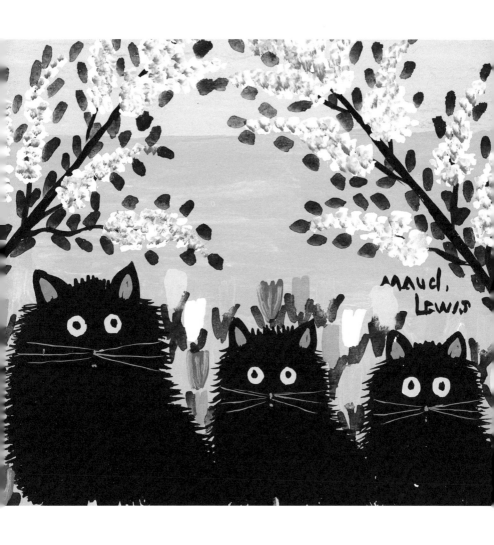

〈검은 고양이 세 마리〉, 1965년, 개인 소장.

교육했다. 어쩌면 모드의 삶에서 이 시기가 가장 따뜻했던 계절이었을 것이다. 가족은 화목했다. 모드는 어머니를 따라서 크리스마스 카드에 그림을 그렸다. 처음이자 마지막으로 누군가에게 그림을 배운 순간이었다. 그렇게 모드는 서른 살 초반까지 안전한 울타리 안에서 보호받았다.

그 사이에 모드에게 행복한 일만 있었던 건 아니다. 20대 시절 모드는 딸을 출산했다. 아버지가 누군지는 불분명했다. 모드의 부모는 모드를 아꼈지만, 독립적인 인간이 아니라 보호해야 할 대상으로 여겼다. 몸이 불편한 딸이 혼자서 아이를 키우는 건 무리라고 판단했다. 그래서 그들은 모드에게 아이가 죽었다고 거짓말했다. 그렇게 사생아로 태어난 아이는 모드의 의지와 상관없이 다른 가정에 보내졌다.

모드를 지켜주던 울타리가 완전히 무너진 건 1935년이었다. 모드가 서른네 살이 될 그해에 아버지가 세상을 떠났다. 2년 후에는 어머니마저 아버지를 따라갔다. 이쯤 되면 모진 형제가 등장할 차례다. 모드의 오빠는 유산을 독차지했고, 몸이 불편한 동생을 친척 집에 맡겼다.

친척 집에서 모드는 짐짝이나 다름없었다. 눈칫밥을 먹던 모드는 독립을 꿈꾼다. 어느 날 전단지 구인 공고를 본다. 집안일을 돌봐줄 사람을 구하는 전단지였다. 모드는 거기에 적힌 주소로 가서 낡고 작은 오두막 문을 노크했다. 그렇게 해서 모드는 에버렛 루이스Everett Lewis라는 남자를 만났다.

무뚝뚝한 어부의 아내로

모드는 생애 첫 직업을 얻었다. 그를 가정부로 고용한 에버렛은 외톨이였다. 그는 제대로 교육을 받지 못했다. 글을 읽지 못했고, 거칠고 무뚝뚝한 성격 탓에 친구도 없었다. 그는 돈 되는 일을 이것저것 하는 육체노동자였다. 주로 바다에 나가 물고기를 잡아 시장에 내다 팔았다. 한순간 고아가 된 여자와 혼자였던 남자는 그렇게 만났다. 모드는 가정부로 일한 지 얼마 안 돼 에버렛과 결혼식을 올렸다.

에버렛은 좋은 남편은 아니었다. 모드에게 모진 말을 자주 뱉었다. 하지만 모드의 성격은 에버렛과 정반대였다. 밝고 쾌활하고 친절했다. 남편이 바다로 나가거나 시장에 생선을 팔러 갔을 때 모드는 오두막에 남아 그림을 그렸다. 때론 창가에 앉아 남편이 집에 오길 기다리며 눈앞에 있는 풍경을 그렸다. 모드는 고양이, 꽃, 말, 새를 그렸다. 이 그림들은 봄 소풍처럼 따뜻한 기운이 가득하다. 화가의 낙천적인 성격이 그대로 스며든 그림이다.

에버렛은 아내가 그림 그리는 것만큼은 터치하지 않았다. 그는 모드를 위해 선박용 페인트 같은 미술 재료를 구해줬다. 모드에게는 오두막 전체가 캔버스였다. 창문과 벽 곳곳에 새와 꽃을 그렸다. 외톨이 어부가 사는 우중충한 오두막에 봄이 찾아왔다. 무심코 이 부부의 집 앞을 지나가던 사람들은 잠시 발길을 멈추고 오두막 곳곳에 그려진 그림을 감상했다.

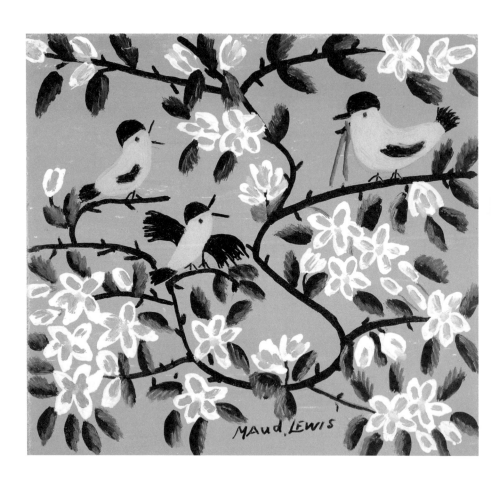

〈노란 새〉, 1960년대, 개인 소장.

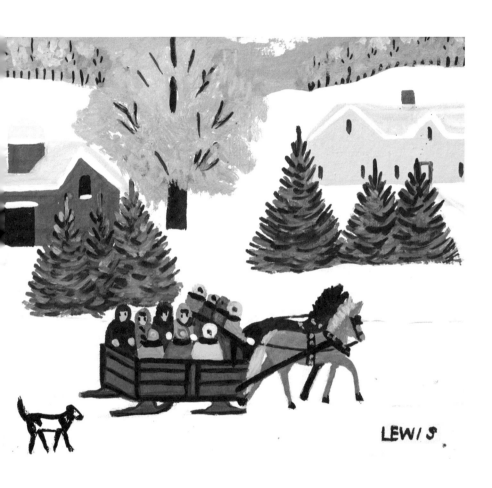

〈썰매 타기〉, 1960년대, 핼리팩스 노바스코샤미술관 보관.

가시밭길을 꽃길로 바꿨다

슬픔은 전염성이 강하다. 낙천적인 사람도 부정적인 환경에 놓이면 시든다. 반대로 희망의 전염성도 만만치 않다. 때론 사랑이 많은 걸 압도한다. 열악한 환경에서도 모드는 꿋꿋이 밝은 그림을 그렸다. 에버렛이 시장에서 생선을 팔면, 모드는 남편 옆에 쭈그려 앉아 자신이 만든 그림 카드를 5센트에 팔았다. 모드와 에버렛은 오두막에서 30여 년을 함께 살았다. 전기도 들어오지 않는 그곳에서 둘은 많은 겨울을 함께 버텨냈다. 꽁꽁 얼었던 어부의 마음은 서서히 녹아내렸다. 괴팍했던 에버렛은 어느새 아내가 없으면 안 되는 남자로 변해 있었다.

부부는 그림으로 큰돈을 벌지는 못했다. 기회가 없었던 건 아니다. 그림으로 가득한 오두막은 마을에서 점점 유명해졌다. 모드의 그림을 사겠다는 사람도 늘었다. '시골의 초라한 오두막에서 가난한 어부와 함께 사는 장애인 화가'라는 서사는 세상의 이목을 끌 만했다. 캐나다 언론은 모드의 삶과 작품을 소개했다. 모드는 서서히 전국적인 명성을 얻었다. 국경 너머 미국에서도 이 화가를 주목했다. 닉슨 미국 대통령도 모드에게 그림을 주문했다.

어떤 예술가는 사업가처럼 돈 버는 재주가 뛰어나다. 자신의 가치를 올리기 위해 예술가는 기회가 왔을 때 비즈니스맨이 된다. 하지만 루이스 부부는 그러지 않았다. 미국 대통령의 선택까지 받았지만, 훈풍에 섣불리 올라타지 않았다. 대신 일상을 유지했다. 전

세계 국제 미술 행사에 초대 받았지만, 부부는 오두막을 떠나지 않았다. 모드는 고향에 머물면서 이웃을 위해 5달러짜리 그림을 그리는 생활을 선택했다.

모드의 그림은 처음부터 마지막까지 평온함을 유지했다. 소풍을 기다리는 아이의 설렘과 닮은 그림을 많이 남겼다. 하지만 그림과 달리 모드의 몸에는 건강한 사람보다 더 이른 시기에 겨울이 찾아왔다. 갈수록 더 굳어갔다. 걸음은 느려졌고, 손가락 마디마디도

1965년 무렵, 자택에서의 모드.

성치 않았다. 모드는 약해졌고, 1970년 폐렴으로 남편 곁을 떠났다.

모드는 30여 년을 오두막에 머물며 그림을 그렸다. 그는 바깥세상을 내다볼 수 있는 작은 창문 하나와 자신을 떠나지 않을 사람이 한 명 있다는 것에서 힘을 얻었다. 그것이 모드에게는 우주였다.

누구나 살면서 블랙홀에 갇힌 듯한 막막함을 느끼는 순간이 있다. 칠흑 같은 어둠 속에서 허둥지둥 헤맬 때도 있다. 지금 이 고통에서 영원히 탈출하지 못하리라는 불안감에 떨 때도 있다. 모드 역시 그랬을 것이다. 장애를 안고 태어났고, 아버지와 어머니를 연달아 잃고, 형제에게 배신당하고, 남편이라는 사람도 처음에는 남보다 못했다. 운명은 그를 고집스럽게 가시밭길로 안내했다. 하지만 모드는 꿋꿋하게 꽃을 그렸다. 그리고 꽃길을 냈다. 그 길을 따라서 블랙홀에서 빠져나왔다. 자신을 구원한 사람들의 이야기는 우주의 신비만큼 경이롭다.

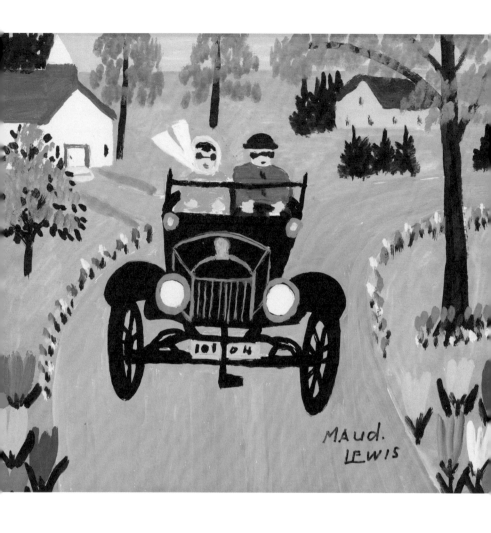

〈T형 포드를 타고 나선 여행〉, 1960년대, 개인 소장.

2

나만의
예술을

포기하지
않을 것

지금 이 세상을 그릴 뿐

에두아르 마네

Édouard Manet

1832~1883

나라를 들썩인 그림

2017년 1월 20일, 한 그림이 서울 여의도 국회의원 회관에 걸렸다. 그림 제목은 〈더러운 잠〉. 국정농단 사태로 위기에 몰린 박근혜 대통령을 풍자한 그림이었다. 화가는 침대에 나체로 누워 있는 여성 그림에 대통령 얼굴을 합성했다. 배경에는 침몰하는 세월호를 그렸다. 세월호가 좌초된 후 7시간 동안 대통령의 행적은 묘연했다. 〈더러운 잠〉은 대통령의 7시간을 겨냥한 그림이다.

이 그림 한 장에 나라가 들썩였다. 풍자 수위가 문제였다. 대통령을 수호했던 여당은 물론, 야당에서도 쓴소리가 나왔다. 야당 여성 의원은 성명서를 내며 〈더러운 잠〉의 풍자 방식을 문제 삼았다. 권력자를 비판하기 위해 굳이 벌거벗은 여성 몸을 부각할 필요가 있느냐는 지적이었다. 반대로 표현의 자유를 내세우며 그림을 옹호한 사람도 있었다. 이 사건은 풍자 전시회를 개최한 야당 의원이

징계받으며 일단락됐다. 대통령은 〈더러운 잠〉 전시 두 달 후 탄핵 당했다.

〈더러운 잠〉은 프랑스 화가 에두아르 마네의 작품 〈올랭피아〉(1863)를 패러디했다. 150여 년 전에 그려진 〈올랭피아〉는 출품 당시 큰 파장을 일으켰다. 〈더러운 잠〉과 비교가 안 될 정도였다. 파리 상류층은 이 그림을 그린 마네를 공격했다. 비평가도 마네를 미친 사람 취급했다. 하지만 〈올랭피아〉는 모든 저주를 이겨냈다. 오늘날 이 그림은 미술사 흐름을 바꾼 혁명적인 작품으로 평가받는다. 비웃음거리였던 〈올랭피아〉에 무슨 일이 있었을까.

피카소, 세잔, 모네 그리고 마네

현대미술 역사는 인상주의에서 시작됐다. 인상주의 화가들은 선배 예술가가 수백 년 동안 쌓은 규칙을 폐기했다. 더는 신을 그리지 않았다. 귀족 초상화를 그리는 일도 그만뒀다. 그 대신 지금 이 시대에 살아가는 평범한 사람과 일상적인 풍경을 그렸다. 원근법과 명암법도 지키지 않았다. 화가 개인이 원하는 방식으로 자유롭게 그림을 그렸다.

인상주의 화가의 대부는 클로드 모네다. 그는 시시각각 변화하는 빛을 낚아채 캔버스에 담았다. 인상주의라는 표현도 모네 작품 〈인상, 해돋이〉에서 나왔다. 모네를 중심으로 젊은 화가들이 모였

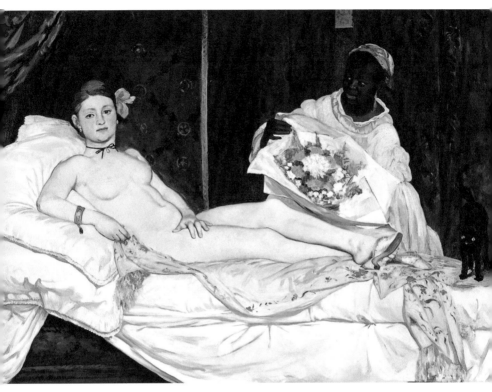

〈올랭피아〉, 1863년, 파리 오르세미술관.

다. 그중에 폴 세잔이 있었다. 세잔도 모네처럼 새로운 회화를 꿈 꿨다. 그는 다양한 시점에서 바라본 사과를 한 캔버스 안에 동시에 그렸다. 기존 그림을 뒤엎는 작품이었다. 원근법에 입각해 사실적 인 그림을 그리던 관행을 깨부순 것이다.

다중 시점으로 그림을 그린 세잔의 실험은 피카소에게 전달됐 다. 피카소는 세잔보다 한발 더 나아갔다. 그는 수십, 수백 개 시점

으로 피사체를 쪼갠 후 캔버스 위에 재조립했다. 그렇게 입체주의 사조가 탄생했다. 현대미술은 꼬리를 물며 발전했고 그 기원에 모네가 있다. 이런 모네조차 거대한 산처럼 느낀 화가가 마네다. 모네는 자신과 성까지 비슷한 마네를 동경했다. 이 남자가 미술계에 일으킨 파장을 부러워하며 자신도 그처럼 혁명가가 되길 꿈꿨다.

살롱전에서 떨어지고, 모욕을 받았다

마네는 1832년에 프랑스의 상류층 가정에서 태어났다. 아버지는 법관이었고, 어머니는 외교관 딸이었다. 아버지는 아들도 법관이 되길 원했지만, 마네는 공부와 거리가 먼 소년이었다. 아버지는 아들에게 "법관이 될 능력이 없다면 군인이라도 되라"라고 소리쳤다. 마네는 해군사관학교에 응시했지만 낙방했다. 마네를 예술 세계로 안내한 사람은 삼촌이다. 삼촌은 조카를 데리고 루브르박물관을 다녔다. 미술 교육을 받도록 화가를 소개해 주기도 했다. 마네의 아버지는 아들이 그림 그리는 것을 반대했다. 화가 난 아버지는 아들을 브라질로 향하는 선박에 태웠다. 마네는 16세에 망망대해에 나가 6개월간 항해사 경력을 쌓았다. 육지로 돌아온 마네는 포기하지 않고 아버지에게 맞섰다. "저는 화가가 되고 싶습니다." 아버지는 그제야 두 손을 들었다.

마네는 당시 파리에서 가장 유명한 화가였던 토마 쿠튀르Thomas

1860년대 말의 마네.

Couture의 화실에 들어가 그림을 배웠다. 쿠튀르는 웅장한 역사화를 그리는 화가였다. 파리에서 화가로 성공하려면 왕립 아카데미가 주최하는 살롱전 입상은 필수였다. 모든 화가의 꿈이 살롱전 통과였다. 이 등용문을 못 넘어 목숨을 끊은 화가가 있었을 만큼 살롱전의 권위는 막강했다. 마네의 스승 쿠튀르는 살롱전 스타였다.

마네는 쿠튀르 화실에 6년간 있었다. 스승에게 회화의 기초를 배웠다. 하지만 마네는 쿠튀르처럼 역사화를 그리고 싶지는 않았다. 고리타분하게 느껴졌기 때문이다. 마네는 무대에서 노래하는

가수, 카페에 앉아 있는 사람처럼 일상적인 풍경을 그리고 싶었다. 마네는 〈압생트를 마시는 남자〉라는 그림을 그렸다. 독한 술을 마신 주정뱅이 남자를 묘사한 작품이다. 거적때기를 두른 이 남자의 발치에는 빈 압생트 병이 나뒹굴고 있다. 어두컴컴한 이 그림은 황량하고 음산하다. 마네는 술집 뒷골목에서 쉽게 볼 수 있는 풍경을 그렸다.

1859년 마네는 이 그림으로 살롱전에 도전했다. 결과는 탈락이었다. 평범한 탈락이 아니었다. 모욕까지 받았다. "이따위 그림을 살롱전에 출품하다니." 비평가들은 마네를 비난했다. 종교화, 역사화처럼 신성한 그림이 경합하는 시합에 술주정뱅이 남자 그림이 낄 틈은 없었다.

황제마저 고개를 돌린 화가

살롱전에서 탈락하고 비난까지 받은 마네는 낙담했다. 하지만 자신의 생각을 꺾지는 않았다. 그는 지금 이 순간 파리를 있는 그대로 그린 것이 왜 문제인지 납득하지 못했다. 1863년 마네는 다시 살롱전에 도전했다. 이번에도 탈락했다. 마네처럼 살롱전에서 떨어진 젊은 화가들은 폭발했다. 그들은 보수적인 살롱전이 새로운 형식의 그림을 배제하고, 고리타분한 고전풍 그림만 선택한다며 강하게 반발했다. 나폴레옹 3세 황제는 이 분노를 잠

〈압생트를 마시는 남자〉, 1859년, 코펜하겐 글립토테크미술관.
살롱전에 처음 출품한 작품이지만 탈락했다.

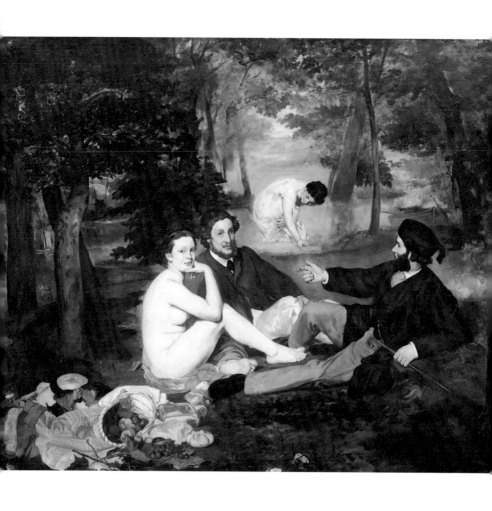

〈풀밭 위의 점심 식사〉, 1863년, 파리 오르세미술관.
이 그림으로 마네는 파리 예술계에서 엄청난 악명을 얻었다.

재우려고 이례적으로 낙선전 개최를 지시했다. 살롱전에서 떨어진 그림을 모아 전시회를 열어줬다. 낙선전에 마네의 〈풀밭 위의 점심 식사〉가 걸렸다. 결론부터 말하면 이 그림이 일으킨 파장 때문에 다시는 낙선전이 열리지 않았다. 낙선전을 찾은 황제조차 〈풀밭 위의 점심 식사〉를 보고는 "참으로 뻔뻔스럽군"이라며 고개를 돌렸다.

〈풀밭 위의 점심 식사〉는 숲속에서 검은색 양복을 입은 두 남성과 두 여성이 한가롭게 노는 모습을 포착한 작품이다. 문제는 여성이 나체라는 점이다. 마네 이전에도 서양화에서 누드는 흔했다. 다만 그림에 등장하는 나체 여성은 인간이 아니라 신이었다. 비너스처럼 이상화된 신의 몸만이 누드로 그려졌다. 마네는 이 규칙을 깼다. 그의 그림에선 신이 아닌 평범한 여성이 알몸으로 천연덕스럽게 우리를 응시한다. 관람객은 이 그림 앞에서 당황했고 격분했다. "어떻게 이따위 그림을 그릴 수 있단 말인가!" 그 당시 사람 눈에 이 그림은 포르노였다. 그림을 훼손하려는 관객까지 있었다. 마네는 자신에게 쏟아진 모욕을 이해하지 못했다. '평범한 인간의 몸을 그렸을 뿐인데, 이렇게까지 비난을 받다니.'

마네는 2년 뒤 또 사고를 쳤다. 〈올랭피아〉라는 그림을 공개해 미술계를 충격에 빠뜨렸다. 옷을 입지 않은 여성이 침대에 비스듬히 누워 있는 그림이다. 이 여성도 관객을 바라보고 있다. 원근법조차 지키지 않았다. 이 그림엔 원본이 있었다. 마네는 이탈리아 화가 티치아노 베첼리오Tiziano Vecellio가 그린 〈우르비노의 비너스〉를 패

러디해 〈올랭피아〉를 그렸다. 파리에서 '올랭피아'라는 이름은 성매매 여성을 지칭하는 은어였다. 마네는 비너스 그림을 가져와서 여신을 뒷골목 여인으로 대체한 것이다. 이 그림에 쏟아진 비난은 〈풀밭 위의 점심 식사〉 이상이었다. 이번에도 외설 논란이 일었다. '이 천박한 그림도 예술이란 말인가.' 상류층 남성 분노가 거셌다. 그들은 그림 앞에서 미묘한 감정을 느꼈다. 낮에는 점잖게 예술과 철학을 논하다가 밤에는 돈을 들고 올랭피아를 찾아가는 자신들의 민낯을 들킨 기분이었다. 부르주아들은 마네가 이 그림으로 자신을 비웃고 있다고 느꼈다. 그래서 더 모질게 공격했다.

얼떨결에 혁명가가 됐다

〈풀밭 위의 점심 식사〉와 〈올랭피아〉로 마네는 파리에서 모르는 사람이 없을 만큼 유명한 화가가 됐다. 천박한 그림을 그리는 화가로 악명을 떨쳤다. 마네 이전까지 회화의 목적은 뚜렷했다. 그림은 감동이든 교훈이든 관객에게 어떤 메시지를 전달해야 했다. 마네는 다르게 생각했다. 그는 그림과 현실은 다르다고 여겼다. 마네는 그림에는 그림만의 언어가 있어야 한다고 확신했다. 그래서 현실을 모사하는 기법인 원근법을 버렸고, 거친 붓 터치도 일부러 다듬지 않았다. 마네는 규칙을 깼고, 그래서 비난받았다.

마네의 파격을 동경한 젊은 화가 무리도 있었다. 그들은 마네를

보며 "새로운 시대가 열렸다"라고 환호했다. 대부분 마네처럼 살롱전에서 탈락한 예술가였다. 그들은 마네에게서 용기를 얻었다. 마네처럼 자신이 원하는 주제를 자유로운 형식으로 그리기로 했다. 그들은 살롱전 도전 자체를 포기했다. "새로운 그림을 보여주겠다"라고 외치며 1874년에 자체적으로 전시회를 열었다. 주류 세계에 편입하지 못한 패배자가 모인 전시회였다. 여기에 참여한 화가가 모네, 세잔, 드가, 르누아르, 피사로, 브라크몽이다. 이들은 인상주의 화가로 불리기 시작했다. 그들은 정신적 스승인 마네에게 자신들이 마련한 전시회에 참여해 달라고 부탁했다. 하지만 마네는 거절했다. 마네는 인상주의 화가들과 인간적인 교류를 했지만, 자신이 그들과 같은 부류로 분류되는 건 꺼렸다. 마네는 아버지가 법관으로서 주류의 삶을 살았듯 자신도 화가로서 제대로 성공하고 싶어 했다. 마네는 꿋꿋하게 살롱전에 도전했다.

마네는 자신을 비판하는 기득권도, 자신을 혁명가로 추앙하는 화가도 이해하지 못했다. 마네가 〈풀밭 위의 점심 식사〉를 그린 이유는 기득권을 도발하려는 목적이 아니었다. 마네는 남성 신사가 입은 정장의 검은색과 나체 여성의 흰 피부가 어떤 조화를 내는지 실험하고 싶었다. 색채에 관한 순수한 실험이었다. 〈올랭피아〉를 그린 이유는 속물적인 부르주아를 고발하려 하기보다는, 향락으로 가득한 19세기 말 파리를 그대로 보여주기 위해서였다. 하지만 마네는 자신의 의지와 상관없이 한쪽에선 반역자, 한쪽에선 혁명가로 불렸다.

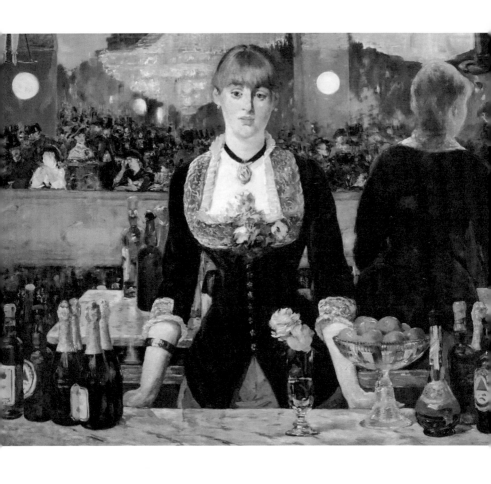

〈폴리베르제르의 술집〉, 1882년, 런던 코톨드미술원.

마네는 50세에 심한 류머티즘을 앓았다. 합병증까지 덮쳐 왼발을 절단하는 수술을 받았다. 그 후유증으로 51세에 눈을 감았다. 그가 떠난 후 인상주의 화가들이 뭉쳤다. 그들은 돈을 모아 마네의 그림을 사들였다. 이 그림을 루브르박물관에 기증하려 했다. 인정받지 못하고 떠난 위대한 화가에 대한 추모였다. 콧대 높은 루브르의 눈에는 인상주의 화가도, 그들이 가져온 그림도 천박했다. 마네의 그림은 문전박대당했다.

세상은 변한다. 20세기 들어 인상주의 화가의 위상은 달라졌다. 그들은 회화에 자유를 선사한 영웅으로 존경받기 시작했다. 그제야 이들의 마음에 불을 지핀 마네도 재평가받았다. 〈올랭피아〉는 마네가 떠난 뒤 24년이 흐른 1907년에 루브르박물관에 걸렸다.

마네는 분명히 반항아였다. 하지만 그의 추종자처럼 새 시대를 열기 위해 의식적으로 세상과 싸운 예술가는 아니다. 마네는 자신이 옳다고 여긴 것들을 묵묵히 그렸을 뿐이다. '왜 지금 이 현실을 그리면 안 되는가.' '원근법을 지킬 필요가 있을까.' 세상이 자신을 비난할 때 마네는 낙담했지만, 고집을 꺾지 않았다. 한 인간의 개인적인 신념이 혁명의 씨앗이 됐다. 인상주의 화가들은 이 씨앗을 넘겨받아 싹을 틔웠다. 그 싹은 피카소라는 천재의 붓 끝에서 만개했다. 현대미술은 이렇게 진화했다.

포기하지 않고 수련을 그렸다

클로드 모네

Claude Monet
1840~1926

빛이 주는 마법 같은 순간

　　따스한 날 오후, 느긋하게 산책해 본 사람들은 안다. 한낮 햇빛에는 특별한 무언가가 있다. 눈꺼풀 안으로 쏟아져 들어오는 햇살 덕분에 별 볼 일 없던 동네 풍경도 포근한 수채화처럼 느껴진다. 시간은 낫낫하게 흐르고, 세상은 내가 알던 곳보다 조금 더 평화로워 보인다. 하지만 이런 마법의 순간은 길지 않다. 빛은 멈추지 않고 변화한다. 빛을 통해서만 세상을 인식할 수 있는 인간의 감각도 변덕이 심하다. 빛의 질감과 농도가 조금만 달라져도 꿈결처럼 보이던 풍경은 부질없이 흩어진다.

　　클로드 모네는 빛이 전부라고 믿었던 화가다. 온화한 햇살이 선물하는 마법의 순간을 재빨리 스케치했다. 모네가 활동하던 시기 유럽은 산업혁명으로 뜨거웠다. 유럽은 근대사회라는 새로운 문을 열었다. 동시에 예술계에도 혁명이 일어났다. 이 혁명의 주도자

〈몽소 공원〉, 1878년, 뉴욕 메트로폴리탄미술관.

가 모네다. 모네는 인상주의 사조를 창시했다. 인상주의 화가들은 기존 화풍을 완벽히 거부했다. 거센 공격과 조롱을 받았지만 저항은 계속됐다. 혁명은 성공했다. 서양 회화의 역사가 뒤집어졌다.

캐리커처 그리며 돈 벌던 소년

날씨가 따뜻해지면 전국 각지에서 사생 대회가 열린다. 학생들은 스케치북을 들고 공원에 가거나 동산에 오른다. 두 눈으로 자연을 관찰하며 그림을 그린다. 이렇게 야외에서 풍경화를 그리는 장면은 낯설지 않다. 서양화가들이 바깥에 나와 그림을 그리기 시작한 건 19세기 중반부터다. 이전까지 화가들은 어두컴컴한 화실에 틀어박혀 상상력을 발휘해 그림을 그렸다. 문은 언젠간 열리는 법이다. 인상주의 화가들은 화실 문을 활짝 열고 찬란한 빛이 가득한 세상으로 뛰쳐나왔다. 인상주의의 대부였던 모네는 왜 캔버스를 들고 바깥에 나갔을까. 야외에서 그림을 그린 일이 어떻게 미술 역사를 틀었을까.

1840년에 태어난 모네는 파리에서 멀지 않은 항구도시 르아브르Le Havre에서 성장했다. 사업 수완이 좋았던 부친 덕분에 부족함 없는 유년 시절을 보냈다. 모네는 공부엔 관심이 없었다. 규율로 가득한 학교를 감옥처럼 여겨 항구에 나가 바닷가에서 많은 시간을 보냈다. 변화무쌍한 자연을 바라보며 때론 그 풍경을 그렸다. 모네

〈레옹 망숑의 캐리커처〉, 1858년, 시카고 시카고미술원.

는 자신에게 그림 재능이 있다는 사실을 일찌감치 깨달았다. 특히
피사체 특징을 포착해 재빨리 묘사하는 데 탁월한 능력을 발휘했
다. 모네는 이 재능으로 캐리커처를 그렸다. 처음엔 취미 삼아 주변
사람을 그렸다. 점점 입소문이 났다. 모네에게 돈을 지불하고 캐리
커처를 그려달라고 부탁하는 사람이 늘었다. 10대였던 모네는 캐
리커처만으로 웬만한 노동자보다 더 큰 수입을 올렸다.

아버지는 아들을 탐탁지 않게 여겼다. 모네가 화가의 길을 걷기보다는 자신의 사업을 이어받길 원했다. 이 시기에 모네에게 아픔이 찾아왔다. 1857년 모네의 어머니가 세상을 떠났다. 아버지와 아들 사이를 조율하던 어머니가 떠나자 부자 관계는 최악으로 치달았다. 모네는 아버지 뜻을 따르지 않고 화가의 길을 고수했다. 아버지는 재정적 지원을 끊으며 아들의 반항을 제압하려 했다. 모네는 집에서도 쫓겨났다. 그를 품어준 사람은 고모였다. 모네의 고모는 아마추어 화가이자 부자였다. 또한 르아브르 지역에서 활동하는 젊은 화가들을 후원하고 있었다. 고모는 모네에게 한 화가를 소개한다. 모네가 만난 인물은 외젠 부댕Eugène Boudin이었다. 모네의 삶이 바뀌는 순간이었다.

"왜 모두가 똑같은 그림을 그려야 합니까?"

"내가 한 사람의 화가가 되었다면 그것은 모두 외젠 부댕 덕분이다." 모네의 말이다. 그가 존경한 부댕은 풍경화 화가였다. 주로 바다 풍경을 그렸다. 당시엔 부댕처럼 일상적인 풍경을 그리는 화가는 극소수였다. 그는 바다에 둥둥 떠 있는 고기잡이배와 하늘에 두둥실 걸려 있는 구름을 묘사했다. 특히 부댕의 구름은 인상적이다. 이 구름은 빛과 바람과 같은 자연 재료가 절묘하게 어우

러져 있다. 몽환적인 느낌이 가득하다. 프랑스의 시인 보들레르는 부댕의 구름을 두고 "술이나 아편처럼 사람을 취하게 만든다"라고 평했다. 모네의 캐리커처 작품을 본 부댕은 소년의 재능을 알아본다. 부댕은 모네를 풍경화 세계에 초대했다. 인물 특징을 재빨리 캐치하는 모네의 관찰력이라면 자연을 묘사하는 데에도 능력을 발휘하리라 본 것이다. 모네는 부댕의 제자가 됐다. 스승은 제자에게 시시각각 변화하는 풍경을 낚아채 캔버스에 묘사하는 기술을 알려줬다. 인상주의의 씨앗이 싹트기 시작했다.

1861년 모네는 군대에 징집됐다. 프랑스 식민지였던 알제리에 배치됐다. 당시에는 비용만 지불하면 조기 제대할 수 있었다. 아버지는 회유했다. 그림을 포기하면 제대 비용을 대주겠다고 말했다. 모네는 거절하고 계속 군 생활을 했다. 예정대로라면 7년간 군 생활을 해야 했다. 다행인지 불행인지 모네는 입대 1년 만에 심한 장티푸스에 걸려 조기 제대했다. 모네는 고향이 아닌 파리로 향했다.

당시 파리 미술계 권력을 잡은 건 왕립 미술 아카데미였다. 아카데미는 매년 '파리 살롱전'이란 공모전을 개최했다. 사실상 파리에 모인 모든 화가의 목표는 살롱전 입상이었다. 이 공모전을 통과해야만 화가로 인정받았다. 모네는 샤를 글레르Charles Gleyre라는 화가의 화실에 들어가 그림을 배웠다. 글레르는 살롱전에서 입상한 경력이 있고, 아카데미의 지지를 받는 화가였다. 글레르는 제자들에게 옛 거장 그림을 모사하면서 거장의 기술을 익히도록 지시했다. 모네는 이 교육이 마음에 들지 않았다. 그는 수백 년 전 르네상스

시대에 만들어진 화풍을 답습하고 싶지 않았다. 첫 번째 스승이었던 부댕처럼 새로운 무언가를 창조하고 싶었다.

글레르와 모네는 종종 부딪혔다. 글레르는 그리스 신화나 기독교 성서에 등장하는 영웅을 주제로 그림을 그리라고 지시했다. 모네는 파리 길거리를 그리며 반항했다. 글레르는 거리 풍경 따위를 그리는 모네를 못마땅해하며 그렇게는 살롱전에 통과할 수 없다고 경고했다. 모네는 "왜 모두가 똑같은 그림을 그려야 합니까?"라고 맞섰다. 모네는 자신과 비슷한 생각을 하는 젊은 화가 몇 명과 함께 글레르의 화실을 뛰쳐나왔다. 그중엔 르누아르도 있었다.

조롱에서 탄생한 인상주의 사조

1863년 모네, 르누아르와 같은 반항아들은 충격적인 사건을 목격한다. 그해 살롱전은 심사가 깐깐해 다른 해보다 입상자 수가 적었다. 젊은 화가들은 새로운 형식의 회화는 철저히 외면하는 심사위원을 향해 분노를 쏟아냈다. 살롱전만을 바라보며 그림을 그려온 화가들은 거세게 항의했다. 황제의 지시로 아카데미는 불만을 잠재우려 이례적으로 공모전에서 탈락한 작품만을 모아 전시회를 열어줬다. 이 전시회에 마네의 〈풀밭 위의 점심 식사〉란 그림이 걸렸다. 이 작품이 일으킨 파장은 컸다. 마네는 잘 차려입은 남성 두 명과 나체 여성이 풀밭에 앉아 있는 모습을 그렸다.

알몸인 여성은 당당한 눈빛으로 우리를 응시한다. 비평가들은 충격을 받았다.

모네는 자신과 이름마저 비슷한 마네의 도발에 영감을 받았다. 모네와 그의 친구들은 마네처럼 자신의 눈으로 지금 이 세상을 관찰하고 그리기로 한다. 화실을 뛰쳐나온 모네는 자연 속에서 그림을 그렸다. 원근법, 명암법 따위는 무시했다. 나뭇잎 사이로 비치는 햇살을, 바람에 출렁이는 강물을 자유분방한 기법으로 그렸다.

모네와 그의 동료들은 꾸준히 살롱전에 도전했지만 보수적인 아카데미는 반항아들을 받아들이지 않았다. 모네는 10년이나 살롱전 문을 노크했다. 그사이에 결혼도 했고 아이도 둘 낳았다. 모네는 무능력한 가장이었다. 주류 미술계에서 인정받지 못한 그의 그림이 팔릴 리가 없었다. 자녀 분윳값을 벌려고 거리에서 구걸을 할 정도로 상황이 나빴다. 목숨을 끊을 생각까지 할 만큼 심각한 생활고에 시달렸다.

모네는 주변 이곳저곳에 손을 내밀고 아쉬운 소리를 하면서 그들에게 도움받아 겨우 생존했다. 그는 1874년 과감한 시도를 한다. 자신처럼 새로운 회화를 꿈꿨다는 이유로 무시당하는 화가들과 함께 자체적인 전시회를 열기로 한다.

모네가 준비한 전시회는 표면적으론 대실패로 끝났다. 관객은 얼마 없었으며 그들 대부분은 혹평을 쏟아냈다. 모네는 〈인상, 해돋이〉란 작품을 출품했다. 유년 시절을 보낸 르아브르 항구 풍경을 그린 작품이다. 모네는 해가 떠오르는 찰나를 재빨리 묘사했다. 태

〈인상, 해돋이〉, 1872년, 파리 마르모탕모네미술관.
인상주의 사조를 연 작품이다.

양빛으로 은은하게 물든 바다를 거칠게 묘사했다. 하늘과 바다 경
계는 불분명하고, 바다에 떠 있는 배는 안개 때문에 흐릿한 윤곽만
남아 있다. 그림 전체가 몽환적인 뉘앙스로 가득하다. 한 비평가는
이 그림을 보고 '겨우 한순간의 인상 따위나 묘사한 그림'이라며 작
품 제품을 비꼬아 조롱했다. 모네는 이 조롱을 듣고 생각했다. '내
눈에 비친 인상을 묘사하는 것이 왜 잘못됐나.' 모네는 자신의 화풍
을 '인상주의'라고 명명한다. 인상주의 사조는 이렇게 탄생했다.

인상주의라는 혁명

인상주의 화가들은 조롱과 비난에도 1886년까지 총 8회의 전시회를 열었다. 10년 넘게 주류 미술계에 맞서 싸운 셈이다. 오랫동안 그림은 귀족 계층이 향유하는 고급 문화였다. 하지만 산업혁명 덕분에 자본가 계급이 등장했고, 그들은 귀족과 다른 취향을 추구했다. 자본가들은 새로운 화풍인 인상주의에 푹 빠져 모네와 그의 친구들을 후원했다. 인상주의 화가들의 위상은 증기기관처럼 뜨겁게 격상했다. 모네는 모진 모험 끝에 파리에서 가장 유명한 예술가가 됐다.

회화 역사에서 인상주의 화가들이 특히 중요히 다뤄지는 이유는 그들이 빛을 그렸기 때문만은 아니다. 인상주의가 등장하기 전까지 화가들은 족쇄를 차고 있었다. 그들은 신화 속 장면을 상상해 그리거나, 귀족 초상화를 제작했다. 화가보다는 작품 자체가 중요했다. 모네는 이 족쇄를 끊었다. 모네 이후로 화가의 개성이 중요해졌다. 화가 개인이 어떻게 세상을 바라보고, 어떤 방식으로 그림을 그리는지가 화두가 됐다. 화가들은 해방감을 느꼈다. 무엇이든 그릴 자유를 얻었다. 표현주의, 입체주의, 초현실주의, 추상주의 사조는 인상주의 화가들이 이룬 해방의 축복 속에서 태어났다.

명성과 평온을 얻은 후에 모네는 걱정 없이 그림만 그릴 수 있었다. 파리 근교에 집을 짓고 정원도 가꿨다. 정원엔 수련이 가득한 연못이 있었다. 모네는 집에 머물며 연못과 수련 풍경을 그렸다.

그러다 70세를 맞아 시련이 닥쳤다. 백내장 증세가 나타났다. 병은 갈수록 심해졌다. 오른쪽 눈은 사실상 실명 상태에 가까웠고, 왼쪽 눈으로도 세상을 제대로 바라볼 수가 없었다. 오직 눈에 의존해서 그림을 그려온 모네는 절망에 빠졌지만, 포기하지 않았다. 꿋꿋이 수련을 그렸다. 그는 인생 후반부 30년을 꼬박 바쳐 수련 연작 250여 점을 그렸다. 백내장 환자는 유독 붉은빛을 강렬하게 인식

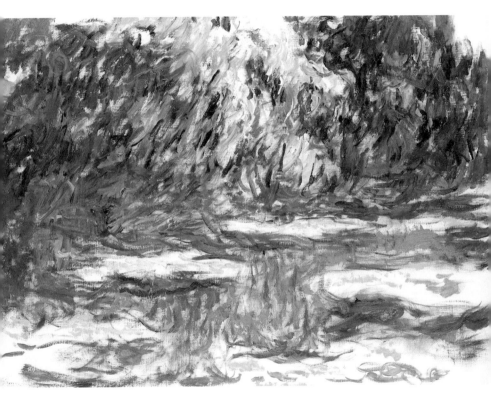

〈수련 연못〉, 1918~1919년, 파리 마르모탕모네미술관.

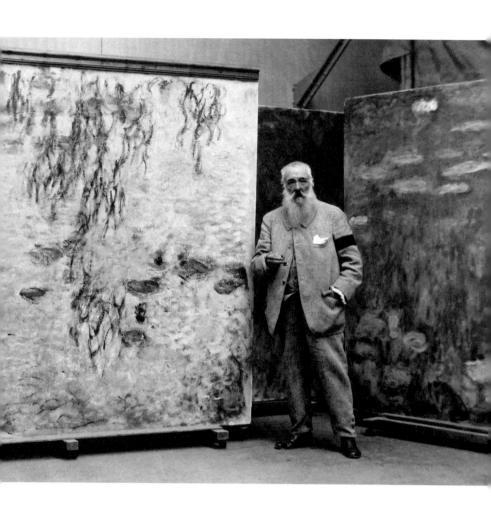

1923년, 자신의 작품 앞에 선 83세의 모네.

한다. 모네가 말년에 그린 수련은 붉은색으로 가득하다. 피사체 형체는 알아보기 어려울 정도로 뭉개져 있다. 그림만 놓고 보면 연못과 수련을 그렸다고 추측하기 어려울 정도. 모네는 자신의 눈이 정상이 아님을 잘 알았다. 그럼에도 고장 난 자신의 눈에 비친 세상을 정직하게 그렸다. 모네의 후기작은 추상주의 화풍 탄생에 기여했다. 1926년 모네는 86세 나이로 세상을 떠났다.

어떤 시련이 와도 무릎 꿇지 않는 사람들이 있다. 아버지와의 불화, 죽음까지 생각할 정도의 빈곤, 비평가들의 온갖 조롱에도 모네는 뚜벅뚜벅 걸었다. 앞을 제대로 볼 수 없는 치명적인 상황에 부닥치고도 하던 일을 계속했다. 끊임없이 흘러가는 자연을 포착한 이 화가는 자신의 삶만큼은 파도에 쓸려가지 않도록 단단히 부여잡았다. 버티고 또 버티며 그리기를 반복해 인상파라는 혁명의 주인공이 됐다. 모네의 인생은 그의 작품만큼 인상적이다.

그림만큼은 아름다워야지

오귀스트 르누아르

Auguste Renoir
1841~1919

사랑의 순간

배우 조승우가 첫사랑에 관해 쓴 짧은 글이 있다. 그가 중학교 1학년 때 있었던 일이다. 당시 조승우는 키가 150cm였다. 키가 작아서 교실 맨 앞자리에 앉았다. 그는 같은 반 여학생을 짝사랑했다. 그런데 그 여학생 키는 160cm였다. 맨 뒷줄에 앉았다. 조승우는 고개를 돌려서 짝사랑하는 여학생을 힐끔힐끔 바라봤다. 하지만 맨 앞줄에 앉았던 터라 제대로 볼 수 없었다. 어느 날 담임선생님이 맨 앞줄과 뒷줄을 바꾸라고 했다. 기회가 왔다. 소년은 좋아하는 여학생을 마음껏 바라봤다. 수업 중 조승우는 눈 주위가 반짝거리는 느낌을 받았다. 주변을 두리번거렸다. 맨 앞줄에 앉은 여학생이 손거울을 통해 조승우를 쳐다보고 있었다. 둘은 거울을 통해 눈이 마주쳤다.

조승우가 묘사한 사랑의 순간은 따스한 바람처럼 우리의 마음

을 포근히 감싼다. 누구나 살면서 마법 같은 순간을 경험한다. 자질구레한 걱정거리를 떨쳐내고 오직 환희라는 감각만이 몸을 휘감는 시간. 사랑이 그런 선물을 주기도 하고, 아장아장 걷기 시작한 자녀의 모습이 그런 평화를 안겨주기도 한다. 프랑스 화가 오귀스트 르누아르의 그림에는 바로 이런 감각이 녹아들어 있다.

르누아르 그림은 행복과 기쁨 그리고 편안함이 가득하다. 겨울 끝을 알리는 미풍처럼 감각을 간지럽힌다. 그의 작품을 보고 있으면 누군가의 첫사랑 이야기를 들을 때처럼 마음이 뭉근해진다. 이 그림 앞에서 관객은 저마다 봄날을 떠올린다. 마법 같았던 순간이 아른아른 피어오른다. 마음의 모서리가 부드럽게 깎인다.

봄날을 포착한 화가

르누아르는 모네와 함께 인상주의 화풍을 이끈 화가다. 르누아르와 모네가 등장하기 전까지 화가들은 주로 실내에서 그림을 그렸다. 굳이 바깥에 나가 그림 그릴 필요가 없었다. 별 볼일 없는 일상생활과 자연은 그림 소재가 아니었다.

인상주의 화가들은 다르게 생각했다. 그들에겐 매일 마주하는 평범한 풍경도 근사한 재료였다. 왜 그랬을까. 오랫동안 화가들은 사물에 고유한 색이 있다고 믿었다. 예컨대, 장미는 빨간색이고 바다는 푸른색이다. 하지만 정말 그런가. 인상주의 화가들은 이 상식

에 의문을 제기했다. 익숙한 동네 풍경도 새벽에 볼 때와 점심시간에 볼 때 온도가 다르다. 빛 때문이다. 똑같은 대상도 빛이 어떻게 떨어지느냐에 따라 시시각각 다르게 인식된다. 밝은 햇살 아래서 보는 장미와 안개 낀 날 보는 장미의 색은 다르다. 인상주의 화가들은 바로 여기에 주목했다. 그들은 빛이 선사하는 마법에 매료

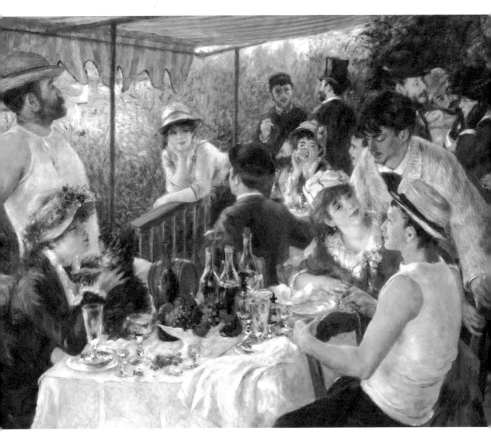

〈뱃놀이에서의 점심〉, 1880~1881년, 워싱턴D.C. 필립스컬렉션.

됐다. 빛은 한순간도 멈추지 않는다. 시간은 지금 이 순간에도 흐른다. 세상에 영원한 건 없다. 인상주의 화가들은 바로 이 변화무쌍한 세상의 본질을 제대로 인식했다. 그리고 이 변화 한복판에서 사진기처럼 찰나의 순간을 '찰칵' 포착하려 했다. 결국 모네와 르누아르에게는 이 세상 모든 것이 그림 소재였다. 어디에든 빛이 있기 때

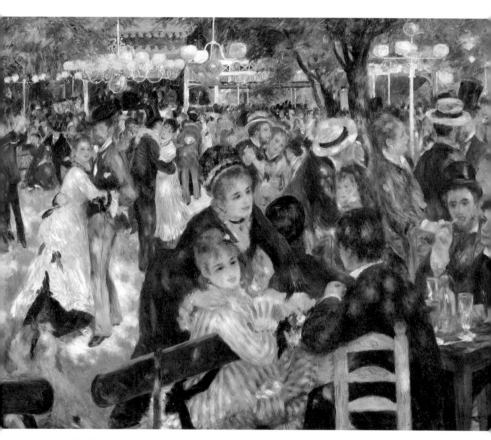

〈물랭 드 라 갈레트의 무도회〉, 1876년, 파리 오르세미술관.

문이다. 화실을 뛰쳐나올 수밖에 없었다. 이것이 인상주의다.

모네는 빛 그 자체에 매달렸다. 그는 30년간 수련 시리즈만 250여 점을 그렸다. 시간과 계절에 따라 변화하는 정원 풍경을 묵묵히 기록했다. 르누아르의 관심사는 달랐다. 그 역시 빛의 마법에 푹 빠진 화가였지만 르누아르가 포착하려 한 건 빛뿐만이 아니었다. 그는 화사한 햇살 아래에서 삶의 환희를 만끽하는 인간을 사랑했다. 그것을 그렸다. 르누아르는 누군가의 삶에 한 번쯤은 찾아오는 봄날을 포착한 화가다.

인상주의 친구들

르누아르는 1841년 프랑스 리모주Limoges라는 동네에서 태어났다. 아버지는 석공이었고, 어머니는 재봉사였다. 집은 가난했다. 당연히 그림 교육은 상상도 할 수 없었다. 가족은 파리로 이사를 했다. 열세 살에 르누아르는 도자기 공방에 취직했다. 도자기에 그림 그리는 업무를 맡았다. 그 일을 꽤 잘했고, 인정도 받았다. 자신의 재능을 알게 된 순간이었다. 그림에 재미를 붙인 소년은 일해서 번 돈을 탈탈 털어 틈나는 대로 미술 교습을 받았다. 실력은 빠르게 발전했다.

영국에서 시작된 산업혁명의 뜨거운 열기는 프랑스에도 퍼졌다. 도자기 공방에도 기계가 도입됐다. 기계에 밀린 르누아르는 일

자리를 잃었다. 그 이후로 몇 년간 이곳저곳을 떠돌며 그림 재능을 팔아 입에 풀칠했다. 그는 1862년 입학시험이 까다로운 에콜 데 보자르Ecole des Beaux-Arts에 합격한다. 이곳은 예술가를 양성하려고 국가 차원에서 운영하는 미술 교육기관이다.

르누아르는 한 화가의 화실에 들어갔다. 거기에서 클로드 모네, 프레데리크 바지유Frédéric Bazille를 만났다. 모네는 르누아르보다 한 살 많은 스물두 살이었다. 바지유는 르누아르와 동갑이었다. 세 사람은 금세 의기투합했다. 화실을 뛰쳐나와 야외에서 그림을 그렸다. 그들은 기존 회화의 규칙을 좀처럼 따르지 않았다. 서서히 인상주의의 싹이 트기 시작했다. 주류 미술계는 이 젊은 화가들을 괴짜라며 손가락질했다.

모네는 르누아르처럼 가난한 집안 출신이었다. 그나마 모네에겐 후원자인 고모가 있었지만, 르누아르에겐 조력자가 없었다. 바지유는 달랐다. 그는 부유한 집안 도련님이었다. 의학 공부를 하면서 취미로 그림을 그리는 학생이었다. 바지유는 일부러 큰 화실을 구했고, 모네와 르누아르에게 작업 공간을 제공했다. 그림 재료를 지원해 주기도 했다. 친구들이 생활고에 시달릴 때 그들의 그림을 사주기도 했다. 다정하고 사려 깊은 친구였다. 르누아르와 모네는 친구의 뒷바라지 덕분에 그림을 계속 그릴 수 있었다.

세 사람 중 먼저 두각을 드러낸 건 바지유였다. 바지유는 살롱전에서 가장 먼저 입상했다. 당시 파리 화가들에게 살롱전 입상은 최대 과제였다. 프로 화가로 인정받으려면 살롱전 입상은 필수였다.

르누아르와 모네는 앞서 나간 친구를 보고 자극을 받았다. 세 사람은 파리를 누비면서 그림을 그렸고, 서로를 북돋아 줬다. 그들은 형제처럼 가깝게 지냈다. 이 반짝이는 우정은 1870년까지만 이어졌다. 프랑스는 당시 호시탐탐 영토를 넓힐 궁리를 하던 프로이센에 맞서 선전포고를 한다. 보불 전쟁이 시작됐다.

인상주의의 탄생

모네는 징집을 피해 런던으로 피란을 떠났다. 르누아르와 바지유는 전쟁에 참전했다. 할 줄 아는 거라곤 그림 그리기뿐이었던 젊은 예술가들 손에 총이 쥐어졌다. 이 전쟁은 10개월 만에 끝났다. 르누아르는 살아남았고, 파리에 돌아왔다. 바지유는 그러지 못해 스물여덟 나이로 전사했다. 친구를 잃은 르누아르는 깊은 상실감에 빠졌다. 하지만 그가 할 수 있는 건 그림 그리기뿐이었다.

모네 역시 다시 파리로 돌아왔다. 모네와 르누아르를 주축으로 젊은 무명 예술가들이 뭉쳤다. 번번이 살롱전에서 퇴짜를 맞은 화가들이었다. 이 젊고 발칙한 예술가들은 아예 살롱전을 무시하기로 했다. 그리고 1874년 그들만의 전시회를 열었다. 이 전시회는 모네, 르누아르, 바지유 세 사람이 과거부터 구상했었다. 바지유가 떠난 후 모네, 르누아르는 친구의 뜻을 이어받아 전시회를 개최했다. 그 유명한 인상주의전은 이렇게 열렸다.

앞서 설명했듯 모네는 빛 그 자체에 매달렸고, 주로 자연을 그렸다. 르누아르는 친구와 달리 인물화에 중점을 뒀다. 그는 카페, 공원, 무도회장에서 마주하는 평범한 사람을 그렸다. 르누아르 그림 속 인물 표정은 행복한 꿈을 꾸는 인간의 얼굴처럼 평온하다. 그들 어깨엔 따스한 햇살이 떨어져 부서지는 중이다. 그의 작품엔 연인도 자주 등장한다. 이제 막 사랑을 시작하는 이 사람들의 볼은 발그레하다. 포근하고 몽환적인 색채로 가득한 르누아르 그림은 계절로 따지면 봄이다.

인상주의 화가들은 엄청난 공격을 받았다. 주류 미술계는 원근법이나 명암법처럼 확고한 규칙조차 지키지 않는 이 젊은 예술가들을 반역자 취급했다. 하지만 세상은 결국 변했다. 이 반역자들은 어느새 혁명가가 됐고, 서양 회화 흐름을 바꿨다. 르누아르는 사랑에 빠진 연인, 천진난만한 아이, 떠들썩하게 청춘을 즐기는 젊은이들을 그렸다. 이 그림에는 눈물도 비극도 불행도 근심도 없다. 온화한 행복과 설렘뿐이다.

아름다움은 영원하다

르누아르의 그림만 보면 이 화가의 삶 역시 따스함만 가득했을 것 같다. 하지만 실제론 어땠나. 그는 인생이 얼마나 무참한지 잘 아는 화가였다. 가난하게 태어나 이른 나이에 일해야 했던

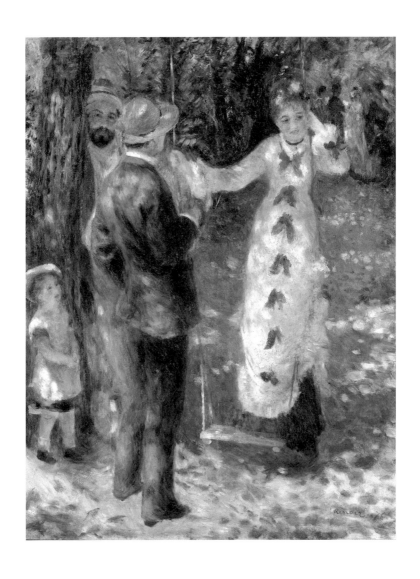

〈그네〉, 1876년, 파리 오르세미술관.

삶이 어떻게 즐겁기만 했겠는가. 또한 인간이 저지를 수 있는 비극 중에서 가장 참혹한 전쟁에도 참여했다. 그 지옥에서 소중한 친구도 잃었다. 인상주의라는 장르의 명성이 높아졌을 때도 르누아르의 삶은 나아지지 않았다. 그의 그림은 여전히 팔리지 않았다. 궁핍함과 싸우면서도 그의 화풍만큼은 견고했다. 정작 본인은 비참한 삶을 견디면서도 세상의 아름다운 모습을 포착하려 했다.

그러던 중 이 가난한 화가를 알아봐 준 부유한 후원자 부부가 나타났다. 그들은 르누아르에게 자신들의 초상화를 주문했다. 이 그림으로 르누아르는 한때 자신이 거부했던 살롱전에서 입상했다. 그제서야 물감 살 돈이 없어서 전전긍긍하는 신세를 벗어났다.

르누아르는 왜 불행한 순간 속에서도 행복한 그림만 그렸을까. 무엇이 그를 지탱했을까. 1차 세계대전이라는 비극이 발생했을 때도 그는 꾸준히 밝은 그림을 그렸다. 심지어 그의 아들들이 이 전쟁에 군인으로 참전했고, 큰 부상까지 입었다. 자식들마저 아버지에게 의문을 제기했다. "세상이 지옥처럼 불타고 있는데도, 왜 한가로운 그림만 그리는 겁니까." 르누아르는 확고했다. 그는 이런 질문을 받을 때마다 "그림은 기쁨과 아름다움이 넘쳐야 한다. 비극은 누군가가 그리고 나는 밝은 것을 그리겠다"라고 대답했다. 르누아르는 예술이 인간이 위로한다고 믿었다. 그에게 그림이란 팍팍한 삶을 보듬는 햇살이었다.

말년에 르누아르는 지독한 관절염에 걸려 붓을 제대로 들 수조차 없었다. 그럼에도 붕대로 붓을 감으면서까지 그림을 그렸다. 눈

〈자화상〉, 1876년, 케임브리지 하버드미술박물관.

〈잔 사마리의 초상〉, 1877년, 모스크바 푸시킨미술관.

감기 직전까지 그림을 그렸다. 그는 마지막에도 행복을 담은 그림을 그렸다.

르누아르는 "고통은 지나가지만 아름다움은 영원하다"라고 말했다. 정말 그럴까. 아름다운 시간은 찰나다. 봄날은 분명히 지나가고 언젠간 겨울이 온다. 휴양지 햇살과 미풍도 영원히 누릴 수 없다. 아름다운 꽃도 언젠간 시든다. 누군가는 이 덧없음에 짓눌려 삶의 의미를 잃지만, 누군가는 덧없음을 극복하기 위해 따스한 색을 그린다. 르누아르의 그림은 우리에게 이렇게 말을 건넨다. '언젠가 떠나야 할 삶이라면 굳이 삶을 어두운 색으로 채울 필요가 없다.'

적금처럼 행복의 순간을 차곡차곡 쌓은 사람과 그렇지 않은 사람의 삶은 다르다. 인간은 힘들 때 반짝반짝 빛났던 순간의 추억을 꺼내 먹으며 버틴다. 아름다운 기억이 많은 사람이 유리하다. 따스한 순간을 자주 누려야 한다.

세상을 바꾼 사과

폴 세잔

Paul Cézanne

1839~1906

사과 한 알로 파리를 정복할 것이다

서양의 정신은 사과에서 시작됐다. 신은 아담과 이브를 창조해 에덴동산에 살게 했다. 신은 두 인간에게 경고한다. '동산 한가운데 있는 선악의 나무에 달린 열매만큼은 절대 먹지 말라.' 인간의 호기심은 강하다. 신의 경고도 무시할 만큼. 아담과 이브는 선악과(사과)를 베어 물었다. 인간은 낙원에서 추방됐다. 아담과 이브가 지은 죄를 이어받은 인간은 노동과 죽음이라는 고통을 끌어안고 살게 됐다. 그 대신 인간은 자유의지를 갖고 자신의 삶을 결정하는 능력을 얻었다.

인간의 이성도 사과 덕분에 발전했다. 아이작 뉴턴은 나무에서 떨어지는 사과를 보면서 중력이라는 개념을 발견했다. 모든 자연현상을 종교의 눈으로 바라보던 유럽은 뉴턴 덕분에 수학과 과학을 본격적으로 받아들여 진보를 이뤘다. 오랜 시간이 지나 또 하나

의 사과가 등장했다. 2007년 스티브 잡스가 사과 로고가 박힌 핸드폰을 들고나왔다. 스마트폰이 세상을 어떻게 재편했는지는 굳이 설명할 필요가 있을까.

예술사에서도 중요한 사과가 있다. 폴 세잔의 사과다. 미술 교과서에도 등장하는 세잔의 사과 그림을 모르는 사람은 거의 없다. 세잔은 이렇게 말했다. "나는 사과 한 알로 파리를 정복할 것이다." 그는 정말로 사과 한 알로 미술의 수도 파리를 정복했다. 예술가들의 교주로 칭송받았고, 미술 패러다임을 바꿨다. 사과 정물화는 어떻게 세상을 흔들었을까.

"세잔은 우리 모두의 아버지"

마그리트, 달리, 몬드리안, 잭슨 폴록, 바스키아. 모두 현대미술 아이콘이다. 이들에겐 공통점이 있다. 한때 피카소에게서 영감을 얻었고, 피카소를 질투했고, 피카소를 뛰어넘기 위해 자신의 영역을 개척했다. 20세기 미술계에서 가장 강력한 힘을 발휘한 예술가 단 한 명만 뽑자면 당연히 피카소다. 그가 주도한 입체주의 화풍은 뉴턴의 사과만큼 막대한 영향력을 끼쳤다. 권력을 쥔 남자답게 피카소는 자신감이 넘쳤다. 자신이 예술가들의 황제임을 누구보다 잘 알았다. 다른 예술가를 무시했고, 주변 사람에게 괴팍하게 굴었다. 예술가들의 예술가였던 피카소도 유일하게 스

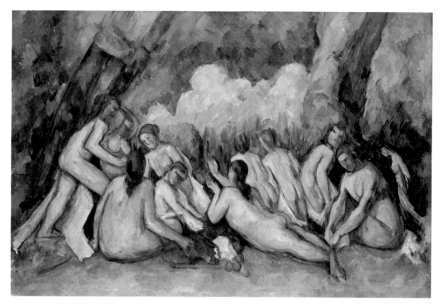

〈목욕하는 사람들〉, 1894~1905년경, 런던 국립미술관.
피카소의 대표작 〈아비뇽의 아가씨들〉에 영감을 주었다.

승으로 삼은 화가가 세잔이다. 피카소는 "그는 우리 모두의 아버지다"라고 말하며 세잔 앞에서는 고개를 숙였다.

　세잔은 1839년 프랑스 남쪽 엑상프로방스에서 태어났다. 부유한 은행가 아버지를 둔 세잔은 부족함 없는 환경에서 성장했다. 학교에서 미술을 배우기 시작하면서 그는 그림 그리기에 푹 빠졌다. 그런대로 실력도 인정받았다. 이 시기에 세잔은 동네 친구를 사귄다. 홀어머니와 함께 살고 찢어지게 가난한 소년이었다. 병약하고 남루한 옷차림에 말까지 더듬었던 이 소년은 또래에게 괴롭힘당하기 일쑤였다. 세잔은 이 가여운 소년에게 손을 내밀었다. 그리고

둘은 금세 단짝이 됐다. 세잔의 이 친구는 프랑스의 대문호인 에밀 졸라였다. 세잔은 화가라는 꿈을 품지만, 아버지는 강력히 반대했다. 아버지 뜻에 따라 법대에 진학했지만 세잔 머릿속엔 그림뿐이었다. 에밀 졸라는 고등학교를 졸업하자마자 작가가 되기 위해 파리로 향했다. 세잔은 아버지를 설득하고 법대를 자퇴했다. 그 역시 친구를 따라 파리로 향한다.

실패한 파리의 화가

고향에서 그림 실력을 인정받고 파리로 온 세잔은 실의에 빠진다. 자신이 우물 안 개구리였다는 사실을 깨달았다. 당시 파리는 재능 넘치는 화가들이 무더기로 활동하던 시대였다. 그들과 비교하면 세잔의 그림은 평범했다. 에밀 졸라 역시 번번이 출판사로부터 퇴짜를 맞았다. 둘은 고향에서 그랬던 것처럼 서로를 위로하고 격려하며 꿈을 포기하지 않았다.

먼저 기회를 잡은 사람은 에밀 졸라였다. 1965년 훗날 인상파 화가들의 대부로 불리게 될 마네가 〈올랭피아〉라는 그림을 전시했다. 나체의 여인이 침대에 누워 당당한 표정으로 정면을 응시하는 작품이다. 여신이 아닌 성매매 여성의 누드로 묘사한 점이 문제가 되었다. 미술계 전체가 마네를 공격했다. 에밀 졸라는 용기를 내서 마네를 지지했다. 그는 다른 화가들이 비너스라는 이상적인 여신

〈목을 매단 사람의 집〉, 1873년, 파리 오르세미술관.
파리에 머물던 때 인상주의 화가들에게 영향을 받아 그렸다.

의 몸에 집착할 때 오직 마네만이 진실을 그렸다며 옹호했다. 에밀 졸라는 날카로운 미술 비평으로 파리 예술계에 이름을 알렸다.

친구는 서서히 두각을 드러냈지만, 세잔은 제자리에서 맴돌았다. 에밀 졸라는 자신이 사귄 파리의 예술가들을 세잔에게 소개해 줬다. 하지만 예민해질 대로 예민해진 세잔은 타인과 제대로 교류하지 못했다. 파리로 온 후 10년간 세잔은 성공을 향해 달려가는 친구의 모습을 바라봐야만 했다. 그는 매년 나라에서 개최하는 파

〈납치〉, 1867년, 케임브리지 피츠윌리엄박물관.
세잔의 초기작은 어두운 분위기로 가득하다.

리 살롱전에 작품을 출품했지만 거절당했다. 1874년 세잔에게 기
회가 왔다. 파리 살롱에서 낙선한 젊은 예술가들이 의기투합했다.
그들은 젊은 화가들의 실험적인 그림을 거부하는 보수적인 파리
살롱전에 반기를 들며 독자적으로 전시회를 열었다. 이 전시회를
주도한 화가 모네는 "새로운 회화를 보여줄 것이다"라고 호언장담
했다. 세잔도 이 전시회에 그림을 출품했다.

　세상은 젊은 예술가들의 도전적인 작품을 받아들일 준비가 안

됐다. 주류 미술계는 전시회에 참여한 화가들을 비판했다. 특히 세잔을 겨냥해 저주에 가까운 말을 퍼부었다. 어둡고 우울한 색조로 그림을 그리던 세잔은 정신병자 취급까지 받았다. 시간이 흘러 세잔과 함께 전시회를 열었던 화가들은 하나둘 인정을 받고 주류 미술계로 입성한다. 세잔만 그대로였다. 꿈을 안고 파리에 온 이후로 20년 동안 세잔이 얻은 건 상처와 조롱뿐이었다. 1880년대 초 세잔은 파리 생활을 청산하고 고향인 엑상프로방스로 돌아갔다. 은둔의 시간이 시작됐다.

위대한 은둔

가족의 반대에도 파리로 향했지만, 오랜 시간 동안 이룬 것 하나 없이 고향으로 돌아온 세잔은 조용한 곳에 틀어박혀 지냈다. 그래도 붓을 놓지는 않았다. 사람들과의 교류를 끊고 계속 무언가를 그렸다. 그 사이에 에밀 졸라는 프랑스의 지식인으로 이름을 떨쳤다. 세잔은 고향 친구 에밀 졸라와는 편지를 주고받으며 우정을 이어나갔다.

하지만 이 관계도 종말을 맞았다. 1886년이었다. 에밀 졸라는 새로 쓴 소설을 세잔에게 보내줬다. 소설에는 클로드라는 화가가 등장한다. 클로드는 능력은 있지만 인정받지 못하고 망상의 세계에서 허우적거리다 스스로 목숨을 끊는다. 세잔은 클로드의 모델

이 자신이라 확신했다. '친구가 바라보는 내 모습이 이렇게 비참했다니.' 세잔은 그 이후 단 한 번도 에밀 졸라를 만나지 않았다. 30년 넘게 이어진 우정은 그렇게 끝났다. 같은 해 세잔은 무능력한 아들의 버팀목이 되어준 아버지도 잃었다. 쉰 살이 다 될 때까지 인정은커녕 비웃음을 견뎌야 했던 화가. 친구에게조차 실패한 화가로 무시당하고, 아버지에게 한 번도 인정받지 못한 아들. 세잔은 누가 봐도 낙오자였다. 하지만 그는 고행에 들어간 수도승처럼 묵묵히 그림을 그릴 뿐이었다.

파리에 머무는 동안 세잔에게 영향을 끼친 화풍은 인상주의였다. 인상주의 화풍이 등장하기 전까지 서양미술은 종교화나 귀족 초상화에 머물러 있었다. 황금 비례를 따져가며 비너스의 이상적인 몸을 묘사하거나, 원근법을 활용해 균형 잡힌 구도를 만드는 데 치중했다. 인상주의는 이 관습을 거부했다. 인상파 화가들은 한낮에 연못 위로 떨어지는 빛과 같은 찰나의 이미지를 포착하려 했다. 캔버스를 들고 야외로 나가 눈앞에 펼쳐진 한순간을 재빨리 스케치했다. 원근법, 명암법, 대조법을 고민할 시간은 없었다. 이들에겐 정밀한 묘사도 중요하지 않았다.

파리에서 멀리 떨어져 고립된 채 그림을 그리던 세잔은 자연스레 인상주의에서 받은 영향을 떨쳐냈다. 더 나아가 인상주의를 비판적으로 해석했다. 세잔은 눈꺼풀 안으로 쏟아져 들어오는 빛처럼 찰나의 순간에만 집착하는 인상주의를 버렸다. 세잔은 사물의 본질을 그리겠다는 목표를 세운다.

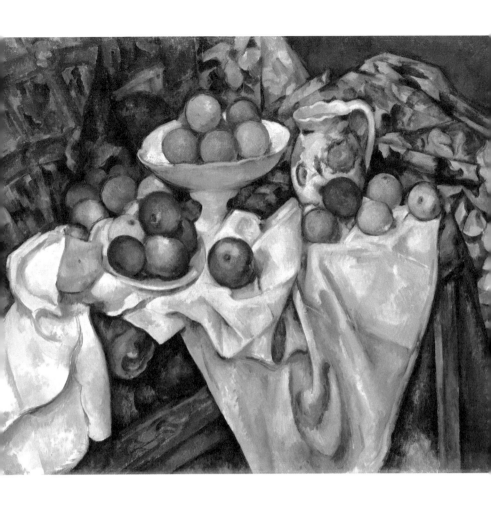

〈사과와 오렌지〉, 1899년경, 파리 오르세미술관.

56세에 처음으로 인정받은 세잔

세잔은 일상 속 소재로 그림을 그렸다. 사과는 그중 하나였다. 세잔의 사과 그림 중 가장 유명한 작품은 〈사과와 오렌지〉다. 그림 가장 왼쪽에는 낮은 접시에 사과가 담겨 있다. 가운데는 솟아오른 그릇이 있다. 그 안에도 사과가 담겨 있다. 가장 오른쪽엔 물병이 있다. 평범한 소재를 사용한 정물화처럼 보이지만, 자세히 보면 묘한 포인트가 많다. 왼쪽의 낮은 접시는 마치 위에서 내려다본 시점으로 묘사돼 있다. 바로 옆에 있는 솟아오른 그릇과 물병은 옆에서 바라본 시점으로 묘사했다. 세잔은 왼쪽, 오른쪽, 위, 아래에서 사물을 관찰하고 다양한 시점에서 바라본 피사체를 한 캔버스에 담은 것이다. 또한 사과의 형태나 색도 제각각이다. 어떤 사과는 먹음직스러운 붉은색이지만, 또 다른 사과는 이제 막 시들기 시작했는지 푸르스름하다. 세잔은 왜 이런 방식으로 사과를 그렸을까.

세잔은 사과를 바라보고 또 바라봤다. 온종일 사과만 관찰하기도 했다. 세잔이 〈사과와 오렌지〉를 완성하는 데 걸린 시간은 무려 6년이다. 그는 고개를 살짝 돌리거나, 눈을 가늘게만 떠도 사과가 다르게 보인다는 진실을 외면하지 않았다. 원근법처럼 소실점에 시선을 고정한 채 한 치 흔들림 없이 세상을 바라보는 인간은 없다. 사과를 그리던 세잔은 어제까지는 싱그럽던 사과가 다음 날 푸석해지는 현상도 그냥 넘어가지 않았다. 자연은 끊임없이 변한다.

세잔은 이 모든 발견을 캔버스에 담으려 했다. 그렇게 왼쪽, 오른쪽, 위, 아래, 어제, 오늘, 내일의 사과를 한 캔버스 안에 그렸다.

세잔은 인상주의가 배척했던 고전미술에 담긴 질서와 균형의 아름다움도 살려내려 했다. 그래서 자연을 원기둥, 구, 원뿔과 같은 단순한 기하학적 형태로 치환해 그렸다. 찰나의 순간을 몽롱한 화풍으로 그린 인상파 화가들과 달리 세잔 그림은 단단하고 견고하며 기하학적인 미감이 살아 있다.

세잔은 1895년부터 빛을 봤다. 그의 나이는 56세였다. 당시 파리에서 가장 영향력 큰 미술상 앙브루아즈 볼라르Ambroise Vollard는 시골에 틀어박혀 묘한 그림을 그리는 무명 화가가 있다는 소식을 듣는다. 볼라르는 세잔의 그림을 직접 보자마자 전시회를 기획했다. 그렇게 세잔은 생애 첫 개인전을 열게 됐다. 젊은 화가들 사이에서 세잔의 이름은 들불처럼 퍼져나갔다. 피카소가 말한 대로 '현대미술 화가들의 아버지'가 됐다.

후배 화가들은 세잔의 그림을 보며 해방감을 느꼈다. 그들은 르네상스 시대 이후 수백 년 동안 서양화를 지배한 규칙들이 완벽히 허물어졌음을 확신했다. 여러 방향에서 대상을 관찰하고 묘사하던 세잔의 실험은 피카소에게 영향을 끼쳤다. 인간의 형태를 조각조각 낸 후 캔버스 위에서 재창조한 피카소의 입체주의는 그렇게 탄생했다. 풍부한 색채를 활용한 세잔의 그림에서 영감을 얻은 마티스는 색채 그 자체를 주인공으로 삼는 야수파를 창시했다. 기본적인 도형 형태로 세상을 재편한 세잔의 실험은 몬드리안, 칸딘

〈자화상〉, 1880~1881년, 런던 국립미술관.

스키와 같은 추상화 화가 등장의 밑거름이 됐다. 그렇지만 세잔은 뒤늦게 얻은 명성의 과실을 누리기는커녕 계속 은둔자로 살았다. 1906년 폐렴으로 눈을 감기 직전까지 조용히 그림만 그렸다.

　예술계는 피카소처럼 천재들이 우글거리는 동네다. 넘쳐흐르는 예술혼 때문에 격정적인 인생 스토리를 남긴 예술가도 많다. 그들과 비교하면 세잔은 번쩍이는 천재는 아니었다. 오랜 시간을 은둔자로 살았던 세잔의 삶 역시 밋밋하다. 하지만 세잔은 누구라도 포기했을 법한 시련 속에서도 꿈을 꺾지 않았다. 실패한 인생이라는 낙인에 잡아먹히지 않고 조금씩 발전했다. 세잔은 그가 그린 사과처럼 자신의 삶을 좌, 우, 위, 아래에서 바라보며 혁신을 추구했다. 수십 년을 실패한 인간으로 살았던 그는 결국 역전했다. 천재 화가들에게 영감을 주며 예술 역사를 바꿨다. 세잔의 사과는 무너지지 않고 버티고 버티며 결실을 본 한 인간의 인내 그 자체다. 그래서 위대하다.

언젠간 내 시대가 올 것이다

힐마 아프 클린트

Hilma af Klint
1862~1944

추상주의 화가들

　'추상적'이라는 단어를 사전에서 검색하면 이런 정의가 나온다. '어떤 사물이 직접 경험하거나 지각할 수 있는 일정한 형태와 성질을 갖추고 있지 않은.' 정의마저 다소 추상적이다.

　추상은 사실 우리 주변에 널려 있다. 사랑과 죽음처럼 말이다. 그렇지만 어떤가. 사람들은 제각각 사랑에 대해 정의내릴 수는 있다. 다만 정답은 없다. 제대로 정의하기 수월해 보이는 죽음은 어떤가. 죽은 생명체는 보여도 죽음 자체의 형체는 없다. 우리의 삶과 매우 가까운 추상조차도 그 자체를 눈으로 볼 수 있게 표현하는 건 불가능하다.

　하지만 누군가는 불가능한 작업에 도전하는 법이고 보통 이런 일은 예술가들이 도맡는다. 눈에 보이지 않는 추상을 그린 화가들이 있었다. 대표적인 두 사람이 칸딘스키와 몬드리안이다.

칸딘스키는 음악에 담긴 리듬과 정서를 색과 형태로 표현했다. 그의 그림은 자유분방하며 감정적이다. 반면 몬드리안의 추상화는 엄격하다. 그는 세상에 절대로 변하지 않는 진리가 있다고 믿었고, 이 올곧은 신념을 그림으로 그렸다. 그래서 그의 작품엔 수평선과 수직선뿐이다. 이렇게 칸딘스키는 '따뜻한 추상'을, 몬드리안은 '차가운 추상'을 개척한 인물로 예술사에 이름을 새겼다. 여전히 추상화를 이야기할 때 칸딘스키와 몬드리안은 이 세계의 문을 연 선구자로 거론된다. 몬드리안보다 조금 더 빨리 추상화를 시작한 칸딘스키는 자신이 이 장르를 개척한 예술가라는 자각도 있었다.

그런데, 이 두 남성 화가보다 더 빨리 일찍 추상화 세계에 입성한 여성 화가가 있었다. 그의 이름은 힐마 아프 클린트다. 이 예술가가 미술계에 거론되기 시작한 건 그리 오래되지 않았다. 칸딘스키보다 앞서 추상화를 그린 클린트는 왜 뒤늦게 호명됐을까.

미래를 위한 그림

1986년 클린트의 그림이 대중에 공개됐다. 화가가 세상을 떠난 지 42년 만에 빛을 본 것이다. 전시회를 찾은 관객들은 처음 들어보는 이름의 예술가가 남긴 작품 앞에서 생각했다. '도대체 이 그림들은 어디서 온 거지?' 논리로 이해할 수 없는 추상적인 이미지 앞에서 사람들은 당황했다. 마치 마법진처럼 묘한 상징

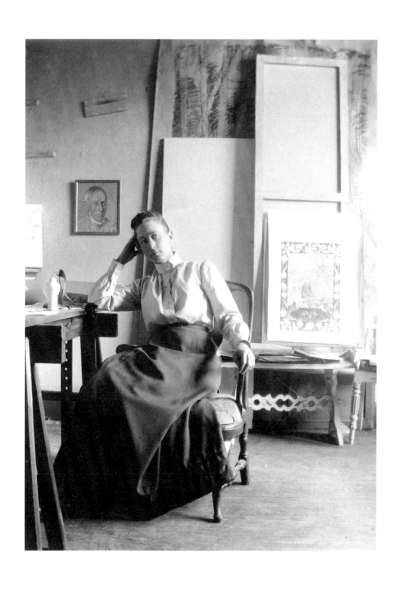

1895년 무렵, 자신의 작업실에서 클린트.

힐마 아프 클린트

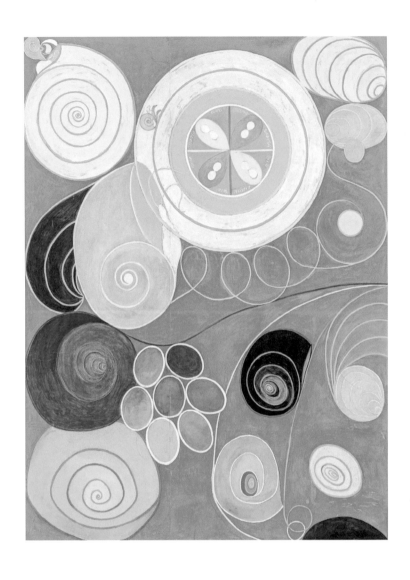

〈그룹 IV, 가장 큰 10점, No. 3 청소년〉, 1907년, 스톡홀름 힐마아프클린트재단.

을 품은 그림이었다. 이 화가가 처음으로 추상화를 그리기 시작한 시기는 칸딘스키보다 5년이나 빨랐다. 첫 전시회 이후 전 세계 곳곳에서 클린트의 그림이 걸렸다. 2018년 뉴욕 구겐하임미술관에서는 대규모로 클린트 회고전이 열렸다. 전시회 명칭은 '미래를 위한 그림'이었다. 추상주의 회화의 역사가 새로 쓰이는 순간이었다. 낯설고 왠지 두렵지만 매혹적인 그림 앞에서 관객들을 최면에 걸렸다. 그의 그림엔 적확한 언어로 표현하기 어려운 영적인 기운이 가득했다. 이 전시회는 구겐하임미술관이 개관한 이후 가장 많은 관객을 끌어모았다.

클린트는 1862년 스웨덴에서 태어났다. 아버지는 고위 군인이었고 집안은 경제적으로 풍족했다. 클린트는 좋은 교육을 받으며 다양한 분야를 공부했다. 그중에서도 클린트의 마음을 사로잡은 건 그림이었다. 당시 스웨덴은 프랑스나 이탈리아와 비교하면 예술에 있어선 변방이었다. 하지만 다른 유럽 국가와 달리 여성에게 많은 기회를 부여한 나라였다. 스웨덴은 비교적 빠르게 미술 아카데미에 여성이 입학하는 것을 허용했다. 클린트는 스톡홀름 왕립 미술 아카데미에 입학했다.

비록 입학은 허용됐지만, 여성이라는 이유만으로 다양한 핸디캡을 감수해야 했던 시절이었다. 그런 상황에서도 클린트는 우등생으로 졸업할 만큼 그림 실력을 인정받았다. 처음에는 주로 초상화와 풍경화를 그렸다. 세상에 명백하게 존재하는 대상을 바라보고 관찰하면서 그것을 그렸다. 하지만 곧 클린트는 이 모든 것을

버리기로 했다. 클린트는 구체적인 세상을 떠나서 추상의 세계로 들어갔다.

세상에 없는 것을 그리다

클린트가 활동했던 19세기 말, 20세기 초는 격변의 시대였다. 마르크스의 사상이 유럽 전체를 뒤흔들었고, 프로이트의 도발적인 연구는 사람들의 마음을 헤집었다. 과학 기술이 빠르게 발전하면서 여전히 남아 있던 중세시대의 잔재들이 하나둘 사라졌다. 신지학은 이런 혼란스러운 공기 속에서 탄생했다. 신지학을 한마디로 정의하기는 어렵다. 종교와 철학 그 중간쯤에 있는 어떤 정신적인 운동이다. 신지학의 목표는 인간이 신의 계시를 직관적으로 받아들이는 것이었다. 신지학은 모든 종교에는 하나의 진리가 있다고 믿었으며, 그것을 찾으려 했다. 동양 사상에서 큰 영향을 받은 신지학은 신비주의와도 맞닿아 있다. 눈에 보이지 않는 영적인 세계를 추구하며 그 세계로부터 어떤 계시를 듣고자 했다. 신지학은 훗날 뉴에이지 운동으로 발전한다. 당시에도 합리주의자들은 신지학을 신비주의를 신봉하는 컬트 집단으로 여기며 의심의 눈초리로 쳐다봤다.

하지만 단순히 컬트로만 치부하기에는 신지학이 끼친 영향은 폭넓다. 칸딘스키, 몬드리안 모두 열렬한 신지학 지지자였다. 그들

이 추상화를 그린 것도 신지학의 영향 때문이다. 미국 미술사를 바꾼 잭슨 폴록 역시 신지학에 심취한 예술가였다. 클린트도 신지학에 몰입했고, 완전히 스며들었다. 신지학을 받아들인 클린트의 마음속에선 혁명이 일어났다. 혁명이라는 건 한 세상을 무너뜨리는 일이다. 혁명이 성공하면 이전 세계로는 돌아갈 수 없다. 클린트의 삶은 송두리째 바뀌었고, 당연히 그림도 변화를 맞았다. 눈에 보이지 않는 세계에 몰두한 사람답게 클린트는 세상에 없는 것들을 그렸다. 추상화라는 개념조차 없는 시기였다.

클린트는 단순히 영적인 세계에 흥미를 느낀 수준이 아니었다. 자신을 신과 속세를 잇는 영매라고 여겼다. 무엇이 클린트를 추상의 세계로 안내했을까. 정확한 이유는 알 수 없다. 다만 짐작만 할 뿐이다. 클린트는 10대 시절에 가족의 죽음을 목격했다. 어린 나이의 여동생이 갑작스럽게 세상을 떠났다. 가뜩이나 영적인 세계에 관심이 있었던 클린트는 한순간 사라진 여동생을 생각하며 신지학에 깊게 빠져들었다. 죽은 사람과의 소통을 위한 의식을 치렀고, 어느 날 드디어 신의 계시를 들었다.

칸딘스키가 음악이 주는 황홀경을 그림으로 표현했다면, 클린트는 신의 메시지를 캔버스에 그렸다. 이것을 자신의 사명이라고 생각했다. 1906년부터 클린트의 손끝에서 추상화가 처음으로 탄생했다. 〈태고의 혼돈〉이라는 제목이 붙은 그림들이다. 이 가운데 16번 작품은 나선형 모양의 어지러운 기호들이 기묘한 조화를 이루고 있다. 이 연작 이후 클린트는 계시를 받은 사람처럼 쉴 새 없

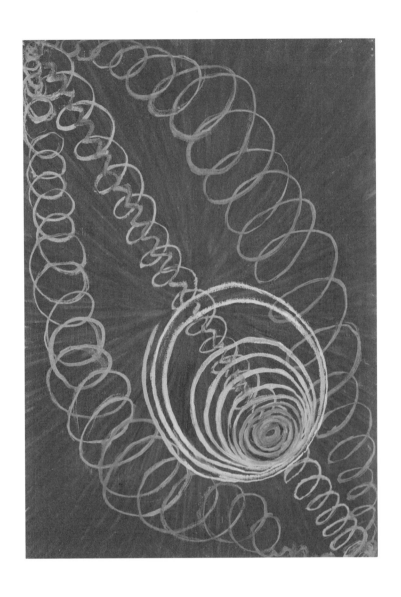

〈그룹 I, 태고의 혼돈, No. 16〉, 1906~1907년, 스톡홀름 힐마아프클린트재단.

이 그림을 그렸다. 사명은 거역할 수 없는 법이다.

그의 작품은 다른 추상화 화가들과 달리 특정한 스타일 안에 갇혀 있지 않았다. 어떤 그림에는 따뜻한 봄날에만 느낄 수 있는 포근한 기운이 가득하다. 반면 엄격한 비례와 기하학적인 형식미를 기반으로 쌓아 올린 어떤 그림에선 종교적인 위엄이 감돈다.

추상의 힘은 강하다

클린트는 자신의 그림을 세상에 널리 알리려 꽤 열심히 뛰어다녔다. 그림을 효과적으로 홍보하려고 포트폴리오 북까지 만들 정도였다. 유럽 곳곳을 동분서주하며 전시회에 그림을 출품했지만, 번번이 거절당했다. 겨우 전시가 허락된 경우에도 클린트의 작품은 후미진 구석에 겨우 걸리는 정도였다. 칭찬은커녕 악평마저 없었다. 세상은 이 낯선 그림에 냉담했다.

'예술을 하는 여성'이라는 개념도 희박한 시대였는데, 여기에 세상에 없던 그림까지 들고나온 클린트를 주목하는 사람은 없었다. 당시 미술계가 볼 때 클린트의 그림은 평가 대상조차 아니었다. 클린트는 적어도 자신과 비슷한 사람들만큼은 본인의 그림을 인정해 주리라 기대했다. 그래서 1908년 클린트는 당시 신지학의 영적 지도자나 다름없었던 루돌프 슈타이너를 초대해 그림을 보여줬다. 하지만 슈타이너마저 "향후 50년 동안 그 누구에게도 이 그림

을 보여줘서는 안 됩니다"라고 말했다. 이 여파로 클린트는 꽤 오랫동안 붓을 잡지 못할 정도로 충격을 받았다.

하지만 그는 멈추지 않았다. 세상으로부터 인정받기를 포기하고 은둔자로 살며 묵묵하게 그림을 그렸다. 비록 세상이 자신을 알아주지 않더라도 스스로에 대한 믿음은 확고했다. 신념이란 그런 것이다. 클린트는 어둠 속에 자신을 가둔 채 그림을 그렸다. 지금 세대가 아니라 다음 세대에선 반드시 이 그림들이 제대로 평가받으리라 확신했다. 그는 조카에게 자신의 그림을 모두 맡기며 "내가 죽고 20년 후에 공개하라"라고 말했다. 자신의 그림 1200여 점을 봉인한 후 1944년 조용히 눈을 감았다. 유족들은 클린트가 떠나고 20년 후 고인의 바람대로 그림을 세상에 공개하려 했지만, 그때까지도 이 화가의 작품을 받아주려는 미술관은 없었다. 클린트의 그림이 빛을 보기까지는 시간이 더 걸렸다.

결국 잠에서 깨어난 건 그의 그림뿐만이 아니다. 칸딘스키, 몬드리안보다 먼저 추상화를 개척하고도 역사에서 사라졌던 예술가의 삶 역시 함께 어둠에서 나왔다. 세상의 무관심에도 낙담하기는커녕 한 번도 자신을 의심하지 않은 힘은 어디에서 나온 걸까. 클린트는 눈에는 보이지 않아도 우리에게 중요한 것이 있다고 믿은 인간이었으며, 이 신념이 그를 지탱했다.

현재 우리는 과학으로 거의 모든 것을 설명할 수 있는 시대에 살고 있다. 인간은 경쟁하듯 지구 밖으로 우주선을 쏘아 올리고, 인공지능과 알고리즘은 나의 취향이나 기호까지 수집해 빅데이터라는

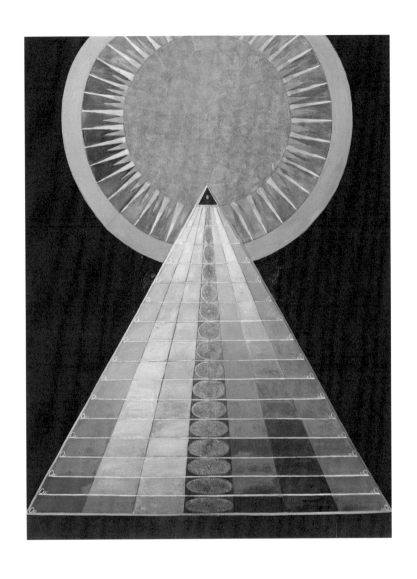

〈그룹 X, 제단화, No. 1〉, 1915년, 스톡홀름 힐마아프클린트재단.

힐마 아프 클린트

〈그룹 IX/UW, No. 25 비둘기, No. 1〉, 1915년, 개인 소장.

거대한 상자 안에 축적하는 중이다.

하지만 아무리 세상이 구체적으로 발전한다고 해도 여전히 많은 사람은 보이지 않는 세계가 있다고 믿는다. 만져지지 않는 것에 손을 뻗고, 설명 불가능한 힘 앞에서 입을 다물기도 한다. 클린트가 믿었던 것들 역시 논리와 합리성의 잣대로 판단할 땐 이해하기 어렵다. 하지만 사람들은 설명하기 힘든 것들 앞에서 설명하기 어려운 전율을 느낀다. 이토록 추상의 힘은 강하다. 이 힘이 가득 깃든 클린트의 그림은 봉인을 풀고 우리 앞에 왔다.

나를 잊지 말아요

마리 로랑생

Marie Laurencin

1883~1956

기억해 줘

픽사 애니메이션 〈코코〉(2017)는 마법 같은 작품이다. 주인공 소년 미구엘은 우연히 죽은 자들이 모인 저승 세계로 들어간다. 미구엘은 거기서 고조할아버지를 만난다. 죽은 사람들은 1년에 한 번 이승으로 내려가서 사랑하는 사람을 바라볼 수 있다. 이런 특권은 아무에게나 주어지지 않는다. 이승에 자신을 기억하는 사람이 있어야만 가능하다. 살아 있는 사람 중 자신을 기억하는 사람이 단 한 명도 없다면 죽은 자의 영혼은 완전히 소멸한다.

미구엘은 저승에서 만난 고조할아버지의 영혼을 구하기 위해 그의 딸이자 자신의 증조할머니인 코코 앞에서 〈기억해 줘Remember me〉라는 곡을 부른다. 무방비 상태로 작품을 감상하다가 미구엘이 노래를 부르는 장면에서 눈물을 펑펑 쏟은 사람이 한둘이 아니다. 이 작품을 보고난 후엔 나를 기억해 주는 소중한 사람의 얼굴을 떠

올릴 수밖에 없다.

우리는 모두 누군가의 기억 속에서 산다. 누군가가 나를 오랜 시간 기억해 준다는 건 기적 같은 일이다. 반대로 소중한 사람의 기억 속에서 내 존재가 서서히 희미해진다는 건 어떤가. 상상만 해도 허전하다. 하지만 역사에 기록될 만큼 굵직한 삶을 산 게 아니라면 누구든지 잊힌다. 대부분의 사람은 멀리서 봤을 때 조용히 살다가 조용히 떠나고 결국 완전히 사라진다. 이런 망각의 운명을 예민하게 느끼는 사람들이 있다. 그들의 눈동자는 대개 고독하다. 마리 로랑생의 그림에 등장하는 여성들의 눈이 그렇다.

현대미술의 성지에 드나들던 여성 화가

2차 세계대전 이후 현대미술의 중심지가 뉴욕으로 이동하기 전까지 파리는 예술의 수도였다. 프랑스 태생이 아닌 예술가들 역시 파리로 몰려들었다. 19세기, 20세기 초 활동하며 역사에 이름을 남긴 서양화가들 중 파리를 거치지 않은 예술가는 찾기 힘들다. 가난한 예술가들은 파리 북쪽에 있는 몽마르트르 언덕에 모여 서로 뒤엉켰다. 그들은 때론 서로 의지하고, 때론 서로를 공격했다. 그러면서 저마다 자신만의 흔적을 남기려고 애썼다.

몽마르트르 전체가 현대미술의 성지지만, 그중에서도 상징적인 장소가 있다. '세탁선바토 라부아르, Bateau-Lavoir'이라는 이름이 붙은 낡

〈캐서린 지드〉, 1946년, 도쿄 마리로랑생미술관.
앙드레 지드의 딸을 그린 초상. 로랑생은 자신처럼 사생아인 그에게 동질감을 느꼈다.

은 건물이다. 이곳은 젊고 사상이 급진적인 예술가들의 아지트였다. 혈기왕성한 화가들은 세탁선에 모여 예술에 대해 밤새 격론을 펼쳤다. 이 초라한 건물이 오늘날까지 명성을 유지하는 건 피카소 덕분이다. 세탁선은 사실상 피카소의 아틀리에나 다름없었다. 대표작 〈아비뇽의 아가씨들〉이 탄생한 곳도 세탁선이다. 이곳을 드나드는 예술가는 대부분 남성이었다. 현대미술의 틀 자체가 바뀌는 혁신적인 시기였지만, 여전히 여성 예술가는 드물었다. 물론 여성도 세탁선에 왔지만, 그들은 남성 화가의 모델이거나 연인이었다. 마리 로랑생은 화가로서 세탁선을 드나든 유일한 여성이었다.

로랑생은 1883년에 파리에서 태어났다. 그의 아버지는 부유했다. 열정적으로 정치 활동까지 하는 야심 가득한 남자였다. 하지만 이 남자는 로랑생을 유령처럼 여겼다. 유부남이었던 그는 외도로 로랑생을 낳았다. 떳떳하지 못한 관계를 숨기려고 로랑생을 딸로 인정하지 않았고, 자신의 성도 물려주지 않았다. 로랑생은 어머니의 성을 물려받았다. 인간은 누구나 살면서 고독함과 외로움을 마주하지만, 로랑생은 너무 이른 시기에 이 감정을 배웠다.

시인의 연인

로랑생의 아버지에게도 약간의 양심은 있었다. 로랑생 모녀를 직접 보살피진 않았지만, 재정적으로는 지원했다. 덕분

에 로랑생은 먹고사는 기본적인 문제에선 어느 정도 자유로울 수 있었다. 덕분에 당시에 여성으로는 이례적으로 화가라는 꿈도 품는다. 처음엔 도자기에 장식용 그림을 그리는 일을 하며 회화의 세계에 입문했다. 이후 미술 교육기관에서 정통 코스를 밟으며 그림을 배웠다.

이곳에서 로랑생은 조르주 브라크를 만난다. 훗날 피카소와 함께 입체파의 발전을 이끌며 회화 혁명을 주도한 화가다. 브라크는 로랑생의 그림을 살펴보며 뭔가를 감지했다. 이 그림을 세탁선으로 가져가서 동료 화가들에게 보여줬다. 세탁선에 모인 화가들 역시 로랑생의 그림에서 화가의 재능을 읽어냈다. 그렇게 로랑생은 피카소라는 천재가 둥지를 튼 세탁선의 일원이 됐다.

피카소는 로랑생에게 세탁선에 드나드는 시인 기욤 아폴리네르를 소개했다. 아폴리네르는 파리 화가들의 중요한 친구였다. 미술 평론가로도 활동한 그는 전위미술을 옹호했다. 또한 젊은 화가들의 새로운 시도를 이론으로 정립했다. '입체주의', '초현실주의'란 명칭을 만든 사람도 아폴리네르다. 아폴리네르도 로랑생과 비슷한 상처를 간직한 인간이었다. 그는 자신의 아버지를 본 적조차 없다. 로랑생과 아폴리네르는 서로 동병상련을 느꼈다. 둘은 연인이 되어 서로에게 헌신적인 지지자가 되어주었다.

세탁선의 화가들과 어울리며 아폴리네르의 연인이기까지 했던 로랑생은 금세 몽마르트르의 유명인사가 됐다. 하지만 이런 방식의 유명세는 번번이 로랑생의 발목을 잡았다.

입체파 소녀

피카소, 브라크와 어울린 로랑생 역시 입체파 운동에 동참했다. 이 시기에 그린 〈어린 소녀들〉에는 입체파의 특징이 확연하게 느껴진다. 그림 소재나 구도를 보면 피카소의 〈아비뇽의 아가씨들〉을 떠올리게 하는 작품이다. 다만 피카소와 브라크가 기하학적인 직선을 강조했다면, 로랑생은 부드러운 곡선을 활용했다. 또한 과감한 색채 실험을 했던 야수파의 숨결을 입체파 그림 안에 불어넣는 실험도 했다. 로랑생은 천재들 곁에서도 주눅 들지 않고 그 안에서 자신만의 것을 찾으려고 노력한 화가였다.

하지만 이런 노력은 너무 쉽게 평가절하됐다. 몽마르트르에서 로랑생은 '입체파 화가'보다는 '입체파 소녀'로 불렸다. 세상은 로랑생을 피카소나 브라크에게 영감을 주는 뮤즈 혹은 아폴리네르의 연인 정도로 여겼다.

로랑생과 아폴리네르의 관계는 5년간 이어졌다. 이 연인을 갈라놓은 건 〈모나리자〉였다. 1911년 루브르박물관에 걸려 있던 〈모나리자〉가 감쪽같이 사라졌다. 여러 예술가가 용의선상에 올랐다. 아폴리네르도 용의자로 지목됐고 실제로 조사도 받았다. 아폴리네르는 진범이 아니었지만, 구설수에 오른 것만으로도 그의 명성에 금이 갔다.

이 사건이 있기 전부터 로랑생과 아폴리네르의 관계는 현실적인 문제들 때문에 조금씩 금이 가던 중이었다. 아폴리네르가 안 좋

〈어린 소녀들〉, 1910~1911년, 스톡홀름 현대미술관.

은 일에 휘말리자 연인 관계는 돌이킬 수 없을 정도로 악화됐고 결국 헤어졌다. 로랑생과 헤어진 아폴리네르는 무너져 내리는 마음을 담아 시를 썼다. 〈미라보 다리Le Pont Mirabeau〉라는 제목이 붙은 이 작품은 프랑스를 대표하는 시가 됐다. "사랑은 흘러간다. 흐르는 강물처럼 / 우리들 사랑도 흘러간다. / 인생은 얼마나 지루하고 / 희망은 얼마나 격렬한가."

회색빛이 가득한 그림

아폴리네르와 헤어진 로랑생은 이후 파리로 유학을 온 독일인 남자를 만난다. 사람을 사람으로 잊으려 한 것일까. 로랑생은 급하게 이 새로운 연인과 결혼한다. 성급한 결정의 대가는 곧바로 찾아왔다. 1차 세계대전이 터졌다. 프랑스와 독일이 서로 총을 겨누는 상황이 됐다.

독일인과 결혼해 독일 국적을 얻은 로랑생은 프랑스를 강제로 떠나야 했다. 부부는 스페인에서 망명 생활을 했다. 그곳 생활은 순탄치 않았다. 로랑생의 남편은 술 없이는 못 버틸 정도로 정신이 피폐해졌다. 로랑생도 낯선 환경에 쉽게 적응하지 못했다. 이 시기에 로랑생이 그린 작품에는 우울한 회색빛이 가득하다. 〈여자-말〉에는 빛바랜 여성이 스산한 눈동자로 우리를 쳐다보고 있다. 그럼에도 희망을 놓진 않았다. 언젠간 다시 따사로운 세상으로 날아갈 수 있으리라 기대하며 파란 새 두 마리를 함께 그려 넣었다.

같은 시기에 아폴리네르는 1차 세계대전에 참전했고 용감히 싸웠다. 비록 헤어졌지만 로랑생과 아폴리네르는 종종 편지를 주고받으며 서로를 격려하는 사이였다. 1918년 아폴리네르는 더 이상 로랑생에게 편지를 쓸 수 없는 곳으로 가버린다. 전쟁 중 날아든 파편에 맞아 머리를 다친 그는 큰 수술을 받았고 겨우 목숨을 건졌다. 하지만 큰 부상 때문에 몸이 약해진 상태에서 스페인 독감에 걸렸고 영영 눈을 감았다.

〈여자-말〉, 1918년, 도쿄 마리로랑생미술관.

옛 연인의 부고를 접한 로랑생은 곧 독일인 남편과의 관계도 끝냈다. 이미 부부라고도 부를 수 없을 정도로 파탄 난 상태였다. 로랑생은 1920년 파리로 돌아왔다.

죽었다기보다 잊혀졌어요

어떤 예술가는 자신의 삶 자체를 재료로 삼는다. 잔인하게도 예술가 본인의 슬픔, 고독, 외로움은 중요한 창작 재료다. 로랑생이 망명을 마치고 프랑스로 돌아왔을 때 그는 이 재료를 충분히 갖춘 상태였다. 오늘날 로랑생의 대표작으로 꼽히는 작품 대부분은 이때부터 탄생한다. 같은 시기에 활동한 화가 마르크 샤갈이 특정한 사조에 속하지 않고 자유롭게 그림을 그렸듯 로랑생도 자신만의 스타일을 개척했다.

로랑생은 주로 여성 초상화를 그렸다. 그림 속 여성들은 감미롭고 온화한 색채 속에 파묻혀 있다. 부드럽고 나른하며 꿈결을 그려 놓은 듯하다. 간밤에 꾼 생생한 꿈도 조금만 지나면 연기처럼 흩어진다. 로랑생의 그림 역시 손을 뻗으면 꿈처럼 금세 어딘가로 날아갈 것만 같다. 여성들의 검은 눈동자에는 정확히 설명하기 어려운 애틋함이 담겨 있다. 그들은 저 너머의 어딘가를 응시한다. 그들은 무엇을 상상하고 있을까. 어떤 꿈을 꾸고 있을까. 로랑생은 이 처연하고 깊은 눈동자를 그리면서 어떤 기억을 떠올렸을까.

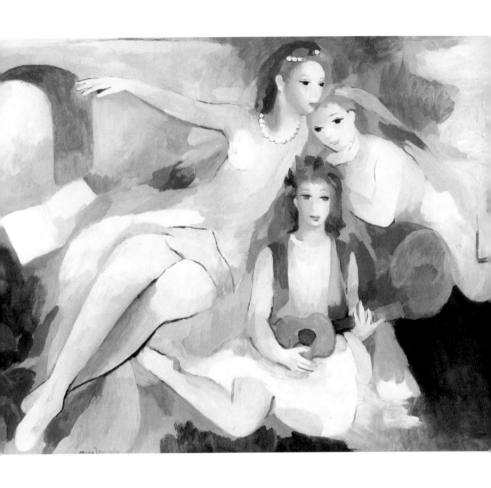

〈세 명의 젊은 여인들〉, 1953년, 도쿄 마리로랑생미술관.

파리로 돌아온 후 로랑생의 삶은 비교적 평탄하게 흘러갔다. 그림 의뢰가 끊이지 않았다. 당시 유럽을 휩쓸었던 발레단 '발레뤼스'의 무대 미술을 맡기도 했다. 그는 말년에 자신의 삶을 되돌아보면서 이렇게 말했다. "나를 열광시키는 것은 오직 그림이며, 그림만이 영원히 나를 괴롭히는 진정한 가치다." 로랑생의 삶을 생각하고 이 말을 곱씹으면 쓸쓸한 맛이 남는다.

로랑생은 한참 외로움과 싸우던 스페인 망명 시절 〈진정제Le Calmant〉라는 제목의 시를 썼다. 이 시의 마지막 문장은 이렇다. "죽었다기보다 잊혔어요." 로랑생은 자신이 점점 희미해지고 언젠간 완전히 잊히리라는 것을 늘 생각했다. 물론 누구나 인간은 잊고, 또 잊힌다. 모두가 이 사실을 알면서도 애써 고개를 돌리려고 한다. 하지만 이 쓸쓸한 진실을 꿀꺽 삼켜야 하는 순간은 반드시 온다. 자신을 외면했던 아버지, 망명 생활, 옛 연인의 허망한 죽음, 상처만 남긴 결혼 생활. 로랑생에게 남은 건 그림뿐이었다. 쓸쓸함에 쓸려가지 않으려 그리고 또 그렸다. 화가로서 입지가 탄탄해졌을 때도 그의 그림에선 애잔함이 사라지지 않았다. 로랑생은 72세에 눈을 감았다. 세상을 떠나기 직전까지 쉬지 않고 그림을 그렸다. 로랑생의 그림은 내게 이렇게 말을 건다. "그래도 나를 오래오래 기억해주세요."

1948년 무렵, 파리 작업실에서의 로랑생.

미국의 신화가 되기까지

잭슨 폴록

Jackson Pollock
1912~1956

미국의 예술가

2차 세계대전의 파괴력은 1차 세계대전과 비교할 수 없을 정도로 무자비했다. 나치는 상상력마저 학살하려 했다. 그래서 예술가를 핍박했다. 전쟁 중 많은 예술가가 나치를 피해 미국으로 피난을 떠났다. 뒤샹, 샤갈, 칸딘스키, 달리 등 유럽을 주름잡던 예술가들은 미국행 배에 올랐다. 이 남성 예술가 무리 중심에 페기 구겐하임이 있었다. 미국인 페기는 부유한 가문의 상속녀였다. 그는 일찍이 유럽으로 건너가 화가들과 교류했고, 미술 컬렉터로 명성을 떨쳤다. 전쟁 중 페기는 쉰들러의 유대인 구출 작전처럼 예술가들이 미국 피난길에 오르는 걸 도왔다.

미국으로 돌아온 페기는 뉴욕에 '금세기 미술 화랑'을 오픈했다. 그곳에서 자신과 함께 이 땅을 밟은 유럽 화가들의 작품을 소개했다. 현대미술의 중심지는 자연스럽게 파리에서 뉴욕으로 교체됐

다. 하지만 미국이 현대미술의 랜드마크가 된 건 유럽 예술가가 뉴욕으로 건너와 활동했기 때문만은 아니다. 페기와 그의 동료들은 한 젊은 미국인 화가를 발굴해 그에게 기회를 줬다. 이 화가는 세상이 상상하지 못한 실험적인 방식으로 그림을 그려 미술계를 뒤집었고, 피카소와 맞먹는 슈퍼스타가 됐다. 전 세계가 미국에서 나고 자란 이 젊은 예술가를 주목했다. 당연히 미국 예술의 위상은 눈부시게 치솟았다. 잭슨 폴록의 이야기다.

멕시코 벽화, 초현실주의⋯ 잭슨 폴록의 자양분

미국 서부 와이오밍은 허허롭고 광활한 지역이다. 미국의 주 중에서 가장 인구수가 적지만, 그 대신 옐로스톤 국립공원을 품고 있을 만큼 경이로운 자연경관으로 유명하다. 원주민 문화 흔적이 선명한 땅이기도 하다. 폴록은 와이오밍의 농가에서 다섯 형제 중 막내로 태어났다. 폴록의 가족은 생계 때문에 서부의 여러 주를 전전했다. 그렇지만 폴록이 유년 시절 마음에 새긴 와이오밍 풍경은 훗날 그의 그림에 적잖은 영향을 끼친다.

화가의 길을 걸었던 형의 영향으로 폴록도 자연스레 붓을 잡았다. 폴록은 1929년 뉴욕에 가서 본격적으로 그림을 배웠다. 그 시기 멕시코에서는 벽화 운동이 한창이었다. 당시 멕시코는 혁명이

1949년, 자신의 작업실에서 물감을 흩뿌리고 있는 폴록.

라는 열기로 뜨거웠다. 벽화 운동도 혁명의 일부였다. 멕시코 벽화 운동을 이끈 화가는 프리다 칼로의 남편인 디에고 리베라다. 그는 민중봉기 등을 주제 삼아 거대한 벽화를 그렸다. 디에고와 함께 벽화 운동을 이끈 화가는 다비드 알파로 시케이로스다. 시케이로스는 1930년대에 뉴욕으로 건너와 벽화 작업을 이어갔다. 폴록은 시케이로스의 조수가 됐다. 시케이로스는 깡통에 물감을 담아 캔버

〈서부로 가는 길〉, 1934~1935년경, 워싱턴D.C. 스미소니언미국미술관.
20대 초반일 때 작품으로, 폴록이 처음부터 물감을 흩뿌리는 기법을 쓰지는 않았다.

스에 쏟는 방식으로 이미지를 창조했다. 폴록은 생경한 방법으로 그림을 그리는 시케이로스에게 큰 영감을 받았다. 훗날 그가 캔버스에 물감을 휘갈기는 방식으로 그림을 그린 건 우연이 아니다.

폴록이 자양분으로 삼은 장르는 두 가지가 더 있다. 그는 프랑스에서 유행했던 초현실주의에 관심을 가졌다. 폴록은 초현실주의 예술가에게 화두였던 무의식에 집착했다. 캔버스 위를 걸으며 직관과 충동적 에너지로 이미지를 만들어낸 폴록의 작업 방식은 초현실주의 화법과 닮았다. 와이오밍 출신답게 폴록은 인디언에게

도 관심을 가졌다. 형형색색으로 염색한 모래로 추상적인 이미지를 창조한 서부 인디언 미술은 폴록의 인상에 오래 남아 있었다.

멕시코, 유럽, 인디언 예술을 고루 받아들여 융합한 폴록은 자신만의 예술 세계로 떠날 여정을 거의 마쳤다. 폴록이라는 인간은 혼돈 그 자체였다. 그는 자신의 생각을 조리 있게 말하는 것도 어려워할 만큼 산만했다. 또한 알코올 중독, 우울증, 강박증에 시달렸다. 폭력성도 짙어 툭하면 싸움을 벌였다. 술에 취해 길거리에 쓰러져 잠들고, 아무 데나 소변을 갈기는 난봉꾼이기도 했다. 정신과 치료를 오래 받았지만, 부글부글 끓는 폴록의 내면세계는 가라앉지 않았다. 자기 파괴적인 에너지는 그의 삶을 진창으로 끌어내렸다. 하지만, 캔버스 위에서만큼은 이 에너지가 창조의 원동력으로 작동했다. 이 우주에 오직 나 혼자만 있다고 여기는 인간처럼, 폴록은 광기에 가까운 몰입 속에서 그림을 만들었다.

"빌어먹을 피카소!"

유럽 예술가를 미국으로 데려오고, 1942년 뉴욕에 '금세기 미술 화랑'을 연 페기 구겐하임은 미술계의 큰손이 됐다. 페기의 비서는 주목할 만한 젊은 화가가 있다고 페기에게 귀띔했다. 잭슨 폴록이었다. 페기는 약속을 잡고 폴록의 작업실을 찾았다. 바깥에서 술을 잔뜩 마시고 취해버린 폴록은 약속 시간을 한참 넘

겨 작업실로 왔다. "애송이 주제에 나를 바람맞히다니!" 페기는 폴록에게 비난을 퍼부었다. 그는 폴록의 그림에서도 큰 매력을 못 느꼈다. 폴록의 작품은 아직 추상표현주의로 나아가지 않은 상태였다. 피카소가 개척한 입체주의 화풍의 영향을 받은 티가 역력했다.

하지만 마르셀 뒤샹은 의견이 달랐다. 뒤샹은 폴록의 그림을 보고 "나쁘지 않군"이라고 말했다. 페기가 유럽에 머무는 동안 그에게 예술에 관한 거의 모든 것을 알려준 인물이 뒤샹이다. 그런 뒤샹이 폴록에게 뭔가를 발견하자 페기도 태도를 바꾸고 이 젊은 예술가를 후원하기로 한다.

페기는 폴록이 작업에 몰두할 수 있도록 한적한 곳에 집을 얻어줬다. 매달 일정한 생활비까지 지원했다. 정신적으로 불안했던 폴록을 최대한 어르고 구슬리며 예술에 집중하도록 도왔다. 또한 1943년 '금세기 미술 화랑'에서 폴록 개인 전시회를 열어줬다. 폴록이 뉴욕 미술계에 공식 데뷔한 순간이었다. 반응은 미지근했다. 페기의 후광 덕분에 폴록은 어느 정도 주목을 받았지만, 이 전시회에서 폴록은 그림을 단 한 점도 팔지 못했다.

"빌어먹을 피카소! 그놈이 다 해 처먹었어." 데뷔전에서 실망한 폴록은 별안간 피카소를 향해 불만을 쏟아냈다. 폴록은 피카소를 존경했고, 두려워했고, 결국 저주했다. 피카소는 회화로 할 수 있는 거의 모든 실험을 했고, 거장이 됐다. 폴록은 자신이 발버둥 쳐봐야 피카소 손바닥 안에 불과하다는 자괴감에 시달렸다. 페기라는 든든한 후원자까지 등에 업었지만 폴록의 불안감은 커졌다. 그러다

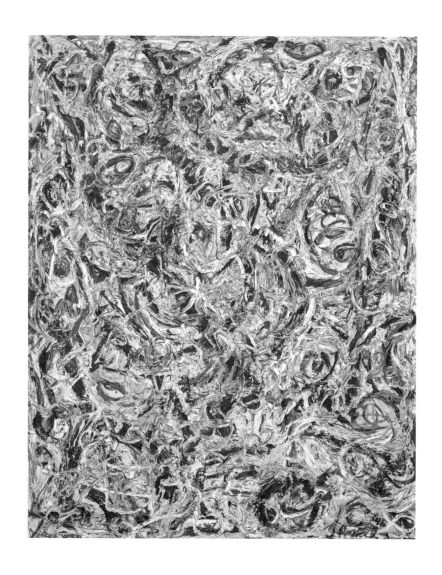

〈열기 속의 눈〉, 1946년, 베니스 페기구겐하임컬렉션.
완전한 추상표현주의 작품으로 나아가기 직전에 그린 작품이다.
이때까진 드리핑(물감 뿌리기) 기법 대신 붓질을 통해 작품을 완성했다.

사건이 발생했다. 1947년 어느 날 폴록은 이젤에 캔버스를 세우고 그림을 그리고 있었다. 그러다 문득 어떤 충동을 느꼈고, 캔버스를 작업실 바닥에 눕혔다. 폴록은 캔버스에 물감을 들이부었다. 그렇게 현대미술의 신화가 탄생했다.

추상표현주의 vs 액션 페인팅

폴록이 그림을 그린 방식은 잘 알려져 있다. 그는 거대한 캔버스를 바닥에 펼쳐놓고, 캔버스 위를 종횡무진하며 말 그대로 물감을 뿌렸다. 당연히 결과물은 혼돈이다. 무엇을 그린 것인지 종잡을 수 없다. 어린아이가 낙서를 한 듯하다. 미술계는 폴록의 그림을 '추상표현주의'라고 불렀다.

물론, 폴록 이전에도 추상화를 그리던 화가들은 있었다. 칸딘스키가 대표적이다. 칸딘스키는 회화가 어떤 대상을 재현해야 한다는 의무를 버렸다. 그래서 그의 그림에는 구체적인 피사체 대신 원, 면, 선처럼 순수한 도형이 등장한다. 하지만 '아무것도 묘사하지 않은' 칸딘스키 그림에서도 최소한 사각형, 삼각형, 원통이라는 도형은 느낄 수 있다. 폴록은 한발 더 나아갔다. 그는 도형이라는 회화 기초 언어마저 거부하고 물감을 덕지덕지 뿌렸다.

관객들은 폴록의 추상화 앞에서 직관적으로 압도됐다. 그림이 벽화 수준으로 거대했기 때문이다. 그렇지만 물감 흔적이 전부인

〈No.5〉, 1948년, 개인 소장.
대표적인 추상표현주의 작품. 2006년에 한화 약 1800억 원에 팔렸다.

그림 내용에는 혼란을 느꼈다. 해석이 필요했다. 평론가들이 나설 차례였다. 폴록을 스타로 만든 일등 공신은 비평가 클레멘트 그린버그다. 그는 뉴욕에서 활동한 비평가 중 가장 영향력이 센 거물이었다. 그린버그의 머릿속엔 '회화는 회화만의 순수한 무언가가 있어야 한다'는 이상향이 있었다. 폴록을 만나기 전까지 그린버그에겐 피카소가 영웅이었다.

피카소는 원근법이라는 족쇄를 파괴한 혁명가였다. 원근법은 회화로 자연을 묘사하기 위해 고안된 기법이다. 피카소는 생각했다. '왜 그림이 세상을 그대로 담아야 하지? 세상은 3차원이고 캔버스는 2차원인데 말이야.' 그리고 원근법을 버렸다. 우린 현실 세계에서 한 사람을 볼 때 좌, 우, 전방의 모습을 동시에 볼 수 없지만, 피카소 그림에선 볼 수 있다. 피카소는 여러 방향에서 본 사람의 모습을 한 화면에 그렸다. 조각난 파편을 모자이크처럼 이어붙인 모양새다. 세상은 이런 기법을 입체주의라고 불렀다. 하지만 피카소 그림엔 어쨌든 피사체가 등장하고 배경도 있다. 피카소 그림에서도 어느 정도 3차원적인 공간감이 느껴진다.

그러나 폴록 그림엔 피사체도 배경도 없다. 완벽한 평면이다. 그린버그는 폴록을 피카소에 맞먹는 혁명가로 치켜세웠다. 그린버그는 폴록 그림처럼 물감 배열로만 이뤄진 순수한 2차원 세계가 회화의 본질이라 여겼다. 그리고 폴록의 '추상표현주의'가 미국 예술의 미래라고 선언했다.

그린버그와 이름이 비슷한 또 다른 스타 평론가 해럴드 로젠버

그도 폴록에게 의미를 부여했다. 그는 그린버그와 달리 폴록의 그림은 중요하지 않았고 여겼다. 그 대신 작품을 만들어내는 폴록의 '행위'에 중점을 뒀다. 화가의 고민, 에너지, 그림을 그리는 행위 등 예술가의 운동 그 자체에 의미가 있다고 봤다. 작품은 이 과정에서 생겨난 어떤 흔적일 뿐이라고 주장했다. 독특한 방식으로 작품을 만들어낸 폴록의 작업은 로젠버그를 사로잡았다. 로젠버그는 '액션 페인팅'이라는 개념을 만들어 폴록의 '행위'를 예술로 승격했다. 그린버그는 '추상표현주의'로, 로젠버그는 '액션 페인팅'으로 폴록을 이해하려 했고, 누구의 이론을 적용하든 폴록은 혁명가였다.

새로운 세계를 찾아서…

미국이라는 나라는 온 힘을 다해 폴록을 영웅으로 만들었다. 2차 세계대전 승리에 가장 큰 역할을 한 미국은 유럽 국가들을 넘어 초강대국으로 부상했다. 하지만 예술에서는 여전히 삼류 취급을 받았다. 문화 패권마저 쥐고 싶었던 미국은 이 땅에서 나고 자란 스타 예술가가 필요했다. 당연히 잭슨 폴록이 최적의 후보였다. 1949년 미국 유명 잡지 《라이프》는 8월 호에서 대중적으로론 무명에 가까웠던 잭슨 폴록을 집중 조명했다. '그는 생존한 미국인 화가 중 가장 위대한가?'라는 제목의 기사로 폴록을 소개하고 치켜세웠다. 미국 전역에 잭슨 폴록이라는 이름이 퍼졌다. 미국 정

〈회색빛 대양〉, 1953년, 뉴욕 구겐하임미술관.
물감을 뿌릴 때 버렸던 준구상적인 요소를 다시 캔버스로 끌어왔다.

부도 전시회 개최를 전폭 지원하며 폴록의 비상을 도왔다. 추상표현주의는 유럽 예술을 한물간 유물로 만들 만큼 위세가 커졌다. 폴록의 뒤를 이어 '추상표현주의' '액션 페인팅' 타이틀을 단 예술가가 속속 등장했다.

폴록은 한순간 전 세계에서 가장 유명한 예술가가 되고, 그의 추상화를 사려는 컬렉터가 줄을 섰다. 그러나 피폐한 삶은 그대로였

다. 폴록은 한군데에 머물지 못하는 사람이었다. 바닥에 내려놓은 캔버스를 다시 이젤에 올려놓고 새로운 장르의 그림을 그리려 했다. 그렇지만 세상이 폴록에게 기대한 건 추상화뿐이었다. 한때 피카소를 넘어서지 못하리란 공포에 시달렸던 폴록은 이번엔 자신이 쌓은 벽에 부딪혔다. 오랫동안 그림을 못 그릴 정도로 절망에서 허우적거리고 술을 퍼마셨다. 폭력성, 우울증, 강박증이 다시 심해졌다. 1956년 8월 폴록은 술에 취한 채 운전대를 잡고 액셀을 힘껏 밟으며 나무로 돌진했다. 그렇게 폴록은 44세 나이로 세상에서 사라졌다. 미국은 '천재 예술가의 요절'이란 서사를 적절히 이용했고, 폴록을 아예 신화로 만들어 버렸다. 오늘날 폴록은 전 세계에서 가장 비싼 화가로 꼽힌다. 작품 한 점이 1800억 원에 팔리기도 했다.

폴록은 우리나라 미술 교과서에도 등장할 만큼 유명한 예술가지만, 여전히 그가 남긴 그림은 쉽지 않다. 물감 자국으로 가득한 혼돈 속에서 우리는 무엇을 보고 느껴야 할까. 누군가는 문득 우주를 떠올리며 경이로움을 느끼고, 누군가는 고통만을 느낄 수도 있다. 또는 '그림에서 꼭 무언가를 느껴야만 하는가'라는 경지에 이를 수도 있다. 다만, 태어났을 때부터 죽기 1초 직전까지 소용돌이치는 내면을 떠안고 살았던 예술가를 한 번쯤 떠올려보자. 격투기장 한복판에 뚝 떨어진 사람처럼 맹렬히 싸우다 전사한 폴록을 상상하면 그가 그린 혼돈 앞에서 왠지 고개를 끄덕일지 모른다.

3

세상의
이면을,

자신의 내면을
직시하며

어둠 속에서 튀어나온 화가

미켈란젤로 메리시 다 카라바조

Michelangelo Merisi da Caravaggio
1571~1610

어둠의 마력

극장에 가지 않고 집에서도 편하게 영화를 보는 시대다. 영화관에서 개봉해 상영 중인 작품도 결제만 하면 안방에서 즐길 수 있다. 그래서 영화관이 설 자리는 줄어드는 중이다. 대형 멀티플렉스를 제외한 극장은 사실상 멸종이다. 여기에 코로나까지 덮치며 대형 극장도 풍전등화 신세다.

이 와중에도 꿋꿋하게 극장에서 영화를 보는 사람이 있다. 극장을 찾는 이유는 뭘까. 아무리 홈시네마 장비가 발달하더라도 극장의 거대한 스크린과 음향 시설을 따라잡을 수는 없다. 기술적인 요소 말고도 극장의 매력은 또 있다. 바로 어둠이다. 빛 한 줄기도 허락하지 않는 극장은 동굴 그 자체다. 그래서 관객은 깜깜한 극장에 들어가는 순간부터 이상한 나라의 앨리스가 된다. 다른 차원의 세계로 입성하는 듯한 묘한 최면에 빠진다. 영화가 시작하기 전부터

어둠이 선사하는 낯선 공기에 마음이 두둥실 뜬다.

어둠에는 헤아리기 어려운 마력이 있다. 마력의 사전적 정의는 '사람을 매혹시키는 이상한 힘'이다. 극장처럼 어둠이 지닌 '이상한 힘'을 강력하게 발휘한 화가가 있었다. 이 예술가의 이름은 카라바조다. 그의 그림은 새까만 어둠 속에서 피어나는 영화와 비슷하다. 카라바조의 그림에 등장하는 인물 역시 암흑 속에서 빛을 내뿜고 있다. 어둠 속에서 불쑥 튀어나온 유령처럼 보이기도 한다.

다락방에서 나온 2000억짜리 그림

2014년 4월, 프랑스 남부 툴루즈에 있는 한 주택. 집주인은 누수 문제로 오랫동안 문조차 열어보지 않았던 다락방을 수리했다. 그는 어두컴컴한 다락방 구석에서 먼지가 수북이 쌓인 그림 한 점을 발견했다. 가로 173.5cm, 세로 144cm인 거대한 그림이었다. 주인은 먼지를 툴툴 털고 그림을 확인했다. 거기엔 살벌한 장면이 담겨 있었다. 한 여성이 칼을 들고 잠들어 있는 남성의 목을 자르는 중이다. 언제, 어떤 이유로 이 그림이 다락방에 흘러들어 왔는지는 모른다.

미술 전문가들은 이 그림을 이탈리아 거장 카라바조의 작품 〈유디트와 홀로페르네스〉라고 추정했다. 진품일 경우 감정가만 최소 1000억 원이었다. 시간이 흘러 2019년이 됐다. 이 작품은 경매에

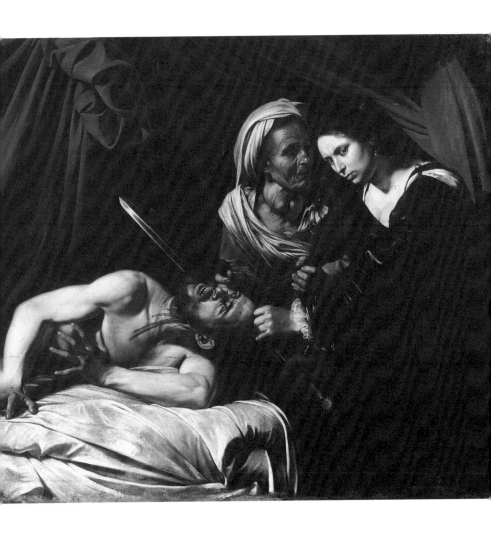

〈유디트와 홀로페르네스〉, 1607년경, 개인 소장.

오를 운명을 기다리고 있었다. 그사이 몸값은 더 올라서 낙찰가는 2000억 원에 달할 것으로 예상됐다. 그런데 경매 이틀 전 그림은 익명의 수집가에게 팔렸다. 정확히 얼마에 팔렸는지 알 수 없지만, 소유주가 경매를 안 거치고 처분한 점을 감안하면 2000억 원 이상에 팔렸을 가능성이 높다.

다락방이라는 어둠 속에서 어마어마한 진주가 발견된 것이다. 이 그림의 운명은 화가의 삶과도 여러모로 닮았다. 카라바조의 삶은 어둠으로 가득하다. 그의 인생을 영화로 비유하면 장르는 그림자가 짙게 깔린 누아르다. 그는 예술가이면서 범죄자였고 도망자였다. 예술사를 바꾼 몇 안되는 혁명가이면서도 한편으론 시정잡배였다. 그는 오늘날 이탈리아를 대표하는 화가 중 한 명이지만, 다락방에서 나온 자신의 그림처럼 오랫동안 어둠에 묻혀 있었다.

'일그러진 진주' 바로크

예술사는 투쟁의 역사다. 새로운 예술 사조는 지배적인 규칙에 의문을 제기하면서 등장한다. 점점 세력을 키우고 반역을 도모한다. 15세기 이탈리아 중심으로 거세게 일어난 르네상스 운동은 거대한 혁명이었다. 르네상스 예술가들은 엄숙한 기독교 문화에서 벗어나 고대 그리스의 정신을 부활시켰다. 그리스 정신은 '인간적'이라는 형용사로 요약할 수 있다. 기독교 신은 인간의

〈메두사의 머리〉, 1595~1598년, 피렌체 우피치미술관.

이해로는 가늠할 수 없고, 가늠해서도 안 되는 신성한 존재다. 하지만 그리스 신들은 어떤가. 사랑에 빠지고, 질투하고, 슬픔을 느끼고, 실수도 저지른다. 인간보다 더 인간적이다.

르네상스 예술가들은 신의 시대를 끝내고 인간을 부활시켰다. 중세라는 캄캄한 세상이 막을 내리고, 르네상스라는 빛의 시대가 개막했다. 신이 아닌 평범한 인간의 얼굴을 그린 〈모나리자〉도 예술로 인정받는 세상이 온 것이다. 르네상스 예술가는 인간을 세상

중심에 놨다. 인간의 이성을 찬양하고, 과학과 기술의 진보를 두 팔 벌려 반겼다. 르네상스 시대를 대표하는 레오나르도 다빈치는 그래서 화가이자 수학자였으며 과학자였다. 르네상스는 질서, 균형, 논리, 비례를 중시했다.

하지만 빛이 밝을수록 그림자도 짙어지는 법이다. 이 그림자에서 불쑥 튀어나온 인물이 카라바조다. 그는 르네상스의 찬란한 빛에 의문을 제기했다. 카라바조는 이렇게 생각했다. '인간은 정말 아름다운가?', '인간은 완전한 존재인가?', '정말 암흑의 시대가 끝났는가?' 이런 의문을 가득 담은 어두운 그림을 그렸다. 이런 그림들은 바로크라고 불렸다.

바로크는 '일그러진 진주'라는 뜻이다. 르네상스 미술이 누구나 갖고 싶어 하는 완전한 모양의 진주라면, 바로크 예술은 어딘가 불안하고 께름칙하게 일그러진 진주다. 카라바조는 왜 찬란한 빛이 내리쬐는 시대 속에서도 어둠에 집착했을까.

어둠 그 자체였던 카라바조

르네상스 천재 예술가 미켈란젤로가 사망한 후 7년 후인 1571년 이탈리아에서 또 다른 미켈란젤로가 탄생한다. 카라바조의 본명이 미켈란젤로다. 하지만 그 이름으로 살다가는 동명이인의 거대한 그림자에 파묻힐 게 뻔했다. 그는 이름을 카라바조

오타비오 레오니, 〈카라바조의 초상〉, 1621년경,
피렌체 마루첼리아나도서관.

라고 바꿨다. 카라바조는 그가 어린 시절에 살았던 동네 이름이다. 카라바조의 유년 시절과 관련한 구체적인 기록은 없다. 누구에게서 어떻게 그림을 배웠는지도, 왜 그림을 그렸는지도 알 수 없다. 일찍이 전염병으로 부친을 잃고 어려운 형편에서 성장했다는 사실 정도만 전해진다. 아마도 먹고살기 위해 붓을 들었을 것이다.

　카라바조는 스무 살 무렵 무턱대고 로마에 입성했다. 화실을 떠돌며 허드렛일을 하고 그림을 배웠다. 하루 벌어 하루를 버티는 사람답게 밑바닥 삶을 살았다. 르네상스의 빛이 환하게 비추던 시대

였지만, 그건 어디까지나 상류층 이야기였다. 카라바조가 살았던 빈민가에는 어둠이 가득했다. 거기엔 도둑, 도박꾼, 깡패, 매춘부, 사기꾼이 득실거렸다. 이 비참한 인생끼리 서로 속고 속이며 매일 전쟁을 치렀다. 또한 이성의 힘을 중시한 르네상스 시대 한복판에서도 여전히 유럽 곳곳에선 마녀사냥이 버젓이 지속됐다. 광기의 시대는 끝나지 않았다.

카라바조는 뒷골목 삶에 완벽하게 적응했다. 그의 성격은 르네상스와 정반대였다. 이성의 시대 속에서 카라바조는 종종 이성을 잃었다. 시한폭탄과 같은 성격을 가진 남자였다. 툭하면 사람들과 싸웠고, 불같이 화를 냈다. 사회 질서나 도덕도 비웃었다. 좋게 말하면 반항아였고, 나쁘게 말하면 건달이었다. 그의 성격이 포악해진 이유는 정확히 알 수 없다. 그냥 그렇게 태어나는 인간도 있다. 빛이 있으면 어둠이 있는 법이다.

악마의 재능이랄까. 미술을 제대로 배운 적도 없고 사교성도 없지만, 카라바조는 그림으로 점점 인정받았다. 작품을 보고 한눈에 반해 후원자를 자처한 사람도 등장했다. 이탈리아 귀족 가문과 친분이 두터운 델 몬테 추기경이었다. 그는 무명 화가였던 카라바조를 구원했다. 작업실을 마련해 주고, 또 다른 후원자들을 소개해 줬다. 카라바조는 마음 놓고 그림만 그릴 수 있었다. 하지만 난폭한 성격은 그대로였다. 틈만 나면 사람들과 싸웠다. 후원자들은 짐승을 길들이듯 카라바조의 만행을 수습해 줬다. 그들은 왜 이렇게까지 카라바조를 보호해 줬을까. 이 포악한 화가의 그림에는 이상한

힘이 있었기 때문이다.

카라바조가 창조한 화풍은 '테네브리즘tenebrism'이라고 불린다. 테네브리즘은 어둠과 빛의 대비를 극단적으로 활용한 기법이다. 바로크 화풍의 주요 특징이기도 하다. 카라바조의 그림은 어둡다. 그냥 어두운 게 아니라 암흑이다. 그는 이 암흑 중앙에 강렬한 빛을 삽입시킨다. 그림에 등장하는 인물은 어둠 속에서 스포트라이트 조명을 받고 있다. 덕분에 우리는 이 그림에서 인물의 표정, 행동 그리고 지금 일어난 사건에만 집중할 수 있다. 인물 주변은 온통 암흑이기 때문이다. 카라바조는 관객이 등장인물에게 관심을 쏟도록 어둠으로 인물 주변 모든 걸 지워버린 것이다.

도망자로 살다 떠났다

귀족 의뢰를 받고 일하는 화가답게 카라바조는 성서와 관련한 작품을 주로 그렸다. 하지만 그가 그린 종교화는 이상했다. 예수와 마리아 얼굴에는 신성함은커녕 피곤함이 가득했다. 행색도 초라했다. 예수를 둘러싼 사도들 역시 뒷골목에서 볼 수 있는 노동자 얼굴을 하고 있었다. 카라바조는 실제로 밑바닥 삶을 살 때 알고 지냈던 사람들을 모델로 그림을 그렸다. 그는 건달, 사기꾼, 매춘부를 그림 안으로 초대했다. 보수적인 기독교 사회에선 카라바조의 그림을 두고 "신성 모독이다"라며 공격했다. 하지만 이 발

칙한 그림에 환호하는 사람도 많았다. 성스러움과 천박함이 아슬 아슬하게 조화를 이루는 그림에서 묘한 매력을 느낀 것이다. 카라바조를 후원하는 사람이 늘어났다.

그들은 카라바조 그림에 르네상스가 외면한 진실이 담겨 있다고 여겼다. 르네상스는 인간의 아름다움을 부각했고, 찬양했다. 하지만 현실은 어떤가. 여전히 뒷골목에선 이해하기 어려운 일이 일어나고 있다. 세상에는 과학과 이성으로 설명하기 힘든 비극이 끊임없이 반복된다. 카라바조는 이 어둠을 직시했을 뿐만 아니라 그 어둠 안에서 살았던 인물이다. 본인 스스로가 어둠 그 자체였다. 기묘하고, 불안하고, 어딘가 일그러진 인간이 그린 이 그림들에는 압도적인 기운이 가득하다.

카라바조는 결국 대형 사고를 쳤다. 테니스 경기를 하다가 상대 선수와 점수 때문에 싸움이 붙었다. 이 다툼에서 카라바조 역시 부상을 입었지만, 결국 상대는 목숨을 잃었다. 이번에는 후원자들도 손을 써줄 수 없었다. 카라바조는 곧장 로마를 떠났다. 현상수배범 신세로 이탈리아 곳곳을 떠돌아다녔다. 그러면서도 틈틈이 그림을 그렸다. 도망자 신세였지만, 은신처에서도 계속 사람들과 다퉜다. 그렇게 떠돌이로 살다가 38세에 객사했다. 카라바조라는 어둠이 완전히 암전됐다.

그는 생전에 성공과 명예의 맛을 본 예술가였다. 하지만 세상을 떠나자마자 그의 이름은 암흑 속에 봉인됐다. 300년 넘게 세상은 이 화가를 새까맣게 잊고 지냈다. 20세기가 돼서야 한 비평가의 노

〈의심하는 도마〉, 1601년, 포츠담 상수시미술관.
예수의 제자인 도마가 예수의 상처에 손가락을 넣어보며 부활을 확인하고 있다.

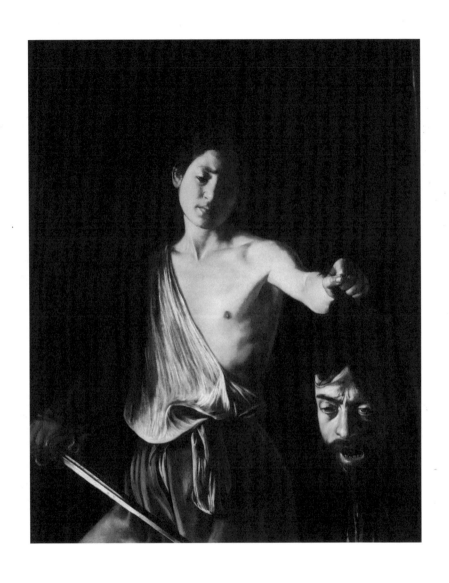

〈골리앗의 머리를 든 다윗〉, 1609년~1610년, 로마 보르게세미술관.

력으로 카라바조는 어둠에서 봉인 해제됐다. 이제는 미켈란젤로만큼 이탈리아를 대표하는 화가의 지위를 누리는 중이다. 미켈란젤로가 빛을 상징한다면, 카라바조는 어둠의 대변자다.

카라바조의 그림을 보면 쉽게 눈을 떼기 어렵다. 왜 그럴까. 사실 인간은 일그러진 진주에 더 가깝기 때문일 테다. 르네상스 예술은 인간을 완벽한 존재로 그렸다. 하지만 현실은 어떤가. 인간은 종종 추악하다. 때론 카라바조처럼 포악한 이빨을 드러낼 때도 있다. 우리 안에는 모두 일정 정도의 어둠이 있다. 그리고 우린 알 수 없는 이유로 그 어둠을 자주 응시한다. 여전히 어두컴컴한 극장을 좋아하는 사람이라면 잘 알 것이다. 어둠이 가진 이상한 힘을.

천사를 그리라고?

귀스타브 쿠르베

Gustave Courbet

1819~1877

거만한 혁신가들

　　세상을 바꾼 사람 몇 명만 나열해 보자. 현대미술사에서 피카소의 존재감은 압도적이다. 그는 입체주의라는 장르를 개척하며 기존 회화의 규칙을 산산조각 냈다. 운동의 세계에선 마이클 조던이 있다. 모든 스포츠계를 통틀어서도 조던만큼 천재로 추앙받는 스타는 쉽게 떠오르지 않는다. 그의 이름을 내건 스니커즈는 그저 신발에 불과했던 스니커즈를 하나의 문화로 끌어올렸다. 스티브 잡스는 어떤가. 2007년 그는 아이폰을 들고 나와 스마트폰 대중화를 이끌었다. 우리는 모두 그의 유산 속에서 살고 있다.

　　피카소, 조던, 잡스에게는 공통점이 있다. 그들은 겸손하지 않았다. 자신에게 강한 확신을 가진 사람들이었다. 직설적이고, 고집이 셌으며, 성격은 불같았다. 그래서 때론 모난 돌처럼 수모를 겪었다. 하지만 결국 세상을 지배했다. 19세기 프랑스 화가 귀스타브 쿠르

〈안녕하세요, 쿠르베 씨〉, 1854년, 몽펠리에 파브르미술관.

베도 이 부류의 사람이었다.

쿠르베가 1854년에 그린 작품 〈안녕하세요, 쿠르베 씨〉는 화가의 성격을 단번에 보여준다. 그림 왼쪽엔 잘 차려입은 남자 두 명이 있다. 오른쪽엔 평범한 일상복을 입고 화구를 짊어진 남자가 있다. 그는 왼쪽 두 남자와 달리 구두 대신 흙 묻고 지저분한 신발을 신었다. 옷도 군데군데 해졌다. 이 인물은 쿠르베 자신이다. 왼쪽두 남자는 쿠르베의 후원자였던 사람과 그의 하인이다. 제목처럼

두 남자는 쿠르베를 환대하고 있다. 하인은 고개를 숙인 채 인사하고, 후원자는 모자까지 벗으며 쿠르베에게 예의를 갖추는 중이다.

반면 쿠르베는 살짝 턱을 들고 두 남자의 인사를 받는 중이다. 왠지 거만해 보인다. 그림을 자세히 뜯어보면 왼쪽 두 남자는 그림자에 파묻혔고, 쿠르베는 온전히 햇살을 맞고 있다. 쿠르베는 이 작품에 '천재에게 경의를 바치는 부富'라는 부제를 붙였다. 쿠르베는 후원자와 화가 중 고마워해야 할 사람은 후원자 쪽이라고 봤다. 보통 사람이라면 자신에게 물질적인 지원을 하는 사람 앞에서 본능적으로 주눅 든다. 하지만 쿠르베는 정반대였다. 그는 오히려 자신과 같은 천재를 지원하는 것 자체가 영예라고 여겼다.

혁명의 공기로 가득했던 파리

쿠르베가 파리에 입성했을 때 낭만주의 화풍이 대세였다. 엄숙한 계몽주의에 질려버린 젊은 화가들은 꿈, 환상, 신화를 주제로 몽환적인 그림을 그렸다. 신비로움이 감도는 이 그림들은 관객의 감성을 자극했다. 쿠르베도 낭만주의에 영향을 받았다. 금세 결실을 얻었다. 1844년에 〈검은 개를 데리고 있는 쿠르베〉라는 작품으로 살롱전에 입선했다. 낭만주의 흔적이 짙은 작품이다. 가장 권위 있는 미술전에서 선택받았다는 건 주류 세계로 들어간다는 의미였다. 하지만 그는 안락한 길을 택하지 않았다.

〈검은 개를 데리고 있는 쿠르베〉, 1842~1844년, 파리 프티팔레미술관.

쿠르베라는 인물을 이해하려면 당시 프랑스 사회를 짚어야 한
다. 그가 태어나기 30년 전 프랑스에는 무슨 일이 있었나. 화가 난
시민들은 왕정을 무너뜨렸다. 황제와 왕비는 단두대에서 생을 마
감했다. 프랑스에는 제1공화국이 탄생했다. 프랑스 대혁명은 근대
유럽사에서 가장 뜨겁고 동시에 잔혹한 사건이었다. 권력을 잡은
혁명가들은 이제 서로에게 칼을 겨눴다. 그들 역시 단두대에서 생
을 마감했다. 그리고 나폴레옹이 등장했다. 다시 황제가 탄생했다.

공화국은 무너졌다. 하지만 혁명의 여진은 잦아들지 않았다. 공화주의자들은 호시탐탐 전복을 모색했다.

쿠르베를 바꾼 사건은 1848년에 일어났다. 그해는 프랑스뿐만 아니라 유럽 전역에서 크고 작은 혁명이 동시다발로 일어났다. 유럽 전체가 팔팔 끓었다. 파리에 모인 공화주의자들은 다시 한번 왕정을 무너뜨렸다. 제2공화국이 탄생했다. 쿠르베는 평범한 사람들이 힘을 모아 거대 권력을 무너뜨리는 모습에서 깊은 영감을 얻었다. 혁명에서 자신이 추구해야 하는 예술을 보고, 낭만주의라는 아름다운 옷을 훌훌 벗어서 던져버렸다.

평범한 사람들을 그리다

대혁명 이후 프랑스 사회는 급진적으로 변했지만, 미술만큼은 비교적 느린 보폭으로 변화를 따라왔다. 낭만주의 화가들 역시 중세시대 미술을 비판하며 등장한 반항아였지만, 그들은 여전히 신과 귀족을 그렸다. 쿠르베는 이 고리를 완전히 끊으려 했다. 평범한 사람들이 목숨 걸고 권력과 싸울 때, 그들의 등 뒤에는 천사도 신도 없었다. 오직 뜨거운 피를 가진 인간만이 두려움에 떨면서도 뚜벅뚜벅 앞으로 나아갔다. 쿠르베는 실제로 본 적도 없는 천사의 후광보다는 고단한 삶을 사는 사람들의 주름진 손등에 집중하기로 했다.

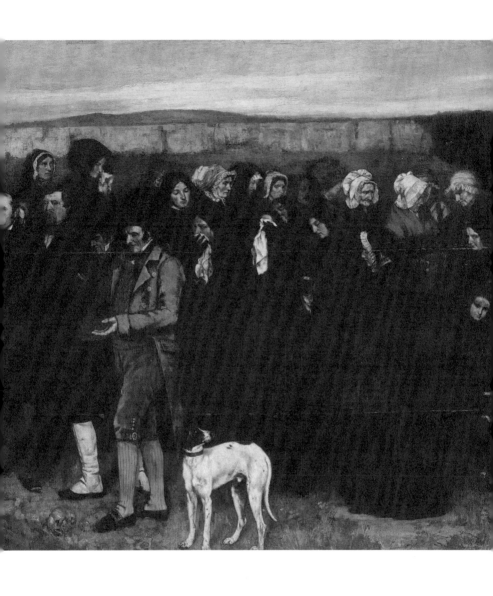

〈오르낭의 장례식〉, 1849~1850년, 파리 오르세미술관.

〈돌 깨는 사람들〉, 1849년, 2차 세계대전 중 소실.

1848년 이후 쿠르베의 그림은 혁명적으로 변했다. 그는 집요하게 평범한 사람을 그렸다. 그것도 종교화처럼 거대한 캔버스에 그렸다. 1849년 쿠르베는 잠시 파리 생활을 접고 고향 오르낭에 갔다. 거기에서 두 점의 그림이 탄생했다. 〈돌 깨는 사람들〉, 〈오르낭의 장례식〉이라는 작품이다. 〈돌 깨는 사람들〉은 제목 그대로 돌을 깨는 노동자를 그린 작품이다. 채석장에서 해진 옷을 입은 노동자한 명이 무릎 꿇고 망치로 돌을 깬다. 그 옆에선 소년이 힘겹게 돌을 나르는 중이다. 누추한 노동자 모습을 있는 그대로 그렸다. 고된 노동을 과장하지도 미화하지도 않았다. 사진 찍듯 현실을 치밀하게 기록했다.

〈오르낭의 장례식〉은 등장인물이 40명이 넘는다. 가로 길이만 7m에 가까운 대작이다. 시골 마을의 장례식 장면을 묘사한 이 그림은 도발적이다. 서양화에서 죽음은 단골 소재였다. 예수의 죽음을 그린 그림은 얼마나 많은가. 서양화 속에서 죽음은 신성화됐다. 그런데 쿠르베가 묘사한 죽음의 장면은 푸석푸석하다. 이 그림에서 관객은 누가 죽었는지조차 알 수 없다. 시신이 담긴 관은 이미 구덩이 안에 들어가 있다. 그저 한 죽음이 있고, 살아 있는 사람 수십 명이 곁에 모여 있을 뿐이다. 슬픈 얼굴로 고인을 애도하는 사람도 몇 명 없다. 대부분 사무적인 표정을 하고 있다. 장례식이 얼른 끝나기를 바라는 얼굴도 있다. "보통 사람의 죽음이란 바로 이런 것이다"라고 말하는 듯하다.

지금도 크게 달라지지 않았지만, 당시 프랑스에서 미술을 향유하는 사람들 대다수는 기득권이었다. 그들은 하층계급을 그린 쿠르베 작품 앞에서 당황했다. 시골 마을의 평범한 장례식 풍경 앞에서 고개를 저었다. 그들에게는 밑바닥 삶이란 굳이 알고 싶지 않은 진실이었다.

쿠르베는 의기양양했다. 추한 그림을 멈추고 종교화나 그리라는 사람들에게 이렇게 말했다. "나에게 천사를 보여달라! 그러면 천사를 그리겠다." 쿠르베가 남긴 이 말은 화가의 철학을 요약한다. 그는 자신의 망막에 비친 현실만 그리기로 했다. 쿠르베는 힘겨운 노동으로 하루하루를 살아가는 사람들을 봤다. 이것이 현실이고, 그것을 그렸다. 단 한 번도 주인공이었던 적이 없었던 평범한 사람

들이 쿠르베 그림에 등장했다. 아무도 주목하지 않는 인물을 소재로 삼는 것만으로도 쿠르베는 이단아가 됐다. 쿠르베 스스로도 자신이 규칙을 깨는 사람이라는 사실을 확실하게 인식했다.

사실주의 화풍이 탄생했다

1855년 파리에서 만국박람회가 열렸다. 쿠르베는 이 잔치에 그림을 출품했다. 주최 측은 쿠르베가 보낸 그림 중 몇 점을 거부했다. 당시 만국박람회는 유럽 국가들이 자신들이 보유한 예술, 과학, 기술을 뽐내는 경연장이었다. 국력 과시가 목적인 무대에 쿠르베의 그림은 맞지 않았다. 누추한 노동자가 힘들게 일하는 모습을 그린 작품으로 어떻게 프랑스의 국력을 자랑할 수 있겠는가. 거절당한 쿠르베는 화가 머리끝까지 났다. 거대한 도발을 실행했다. 박람회장 바로 앞에 보란 듯이 개인 전시장을 열었다. 평범한 사람들이 주인공으로 나오는 그림 수십 점을 걸었다. 쿠르베는 이 전시에서 처음으로 '사실주의realism'라는 용어를 사용했다.

여전히 기득권에게 쿠르베는 성가신 존재였지만, 시간이 지날수록 추종자도 늘었다. 쿠르베는 동시대 화가들 가운데 자신만큼 민중의 삶을 제대로 이해하고 표현하는 예술가는 없다고 확신했다. 자신을 비판하는 사람을 향해 오히려 크게 비웃었다.

그는 혁명가가 된다. 비유적인 표현이 아니라, 정말로 혁명에 가

1860년 무렵의 쿠르베.

담했다. 1871년 3월 프랑스에는 다시 한번 혁명이 일어났다. 쿠르베의 그림에 등장하는 노동자 계급이 봉기를 일으켰다. 그들은 파리에 자치정부를 세웠다. 역사상 처음으로 노동자 계급이 세운 정부가 탄생했다. 이 정부를 '파리코뮌'이라고 부른다. 쿠르베 역시 혁명에 가담했고, 파리코뮌에서 중책을 맡았다. 쿠르베는 문화와 관련한 정책 전권을 손에 쥐었다. 박물관 관리와 살롱전 개최 권한까지 얻었다. 하지만 파리코뮌은 오래가지 않았다. 권력은 무섭다.

선량한 사람도 권력을 쥐면 변하기 쉽다. 파리코뮌 지도자들은 과격해졌다. 프랑스 대혁명 직후 공화주의자들이 서로에게 칼을 겨눴듯이 파리코뮌 안의 공기에도 사나운 기운이 가득했다. 결국 쿠르베는 직함을 내려놓고 파리코뮌을 떠났다. 이후 혁명 세력은 나폴레옹 황제를 기념하는 기념물을 파괴했다.

파리코뮌은 단명했다. 탄생 두 달 만에 정부군에게 무참히 진압당했다. 실패한 혁명에는 막대한 청구서가 따라온다. 파리코뮌이 붕괴된 후 쿠르베는 체포당했다. 나폴레옹 기념 건축물을 파괴하는 데 일조한 혐의로 6개월간 옥살이를 했다. 정부는 쿠르베에게 건축물 복원에 들어가는 막대한 비용을 부담하라고 명령했다. 쿠르베는 빈털터리가 됐다.

1872년에 쿠르베는 〈송어〉라는 그림을 그린다. 낚싯바늘에 꿰어져 뭍으로 나온 송어의 눈동자는 절박하다. 쿠르베는 낭떠러지로 몰린 자신의 처지를 생각하며 이 그림을 그렸다. 그럼에도 그는 신념을 꺾지 않았다. 여전히 이 세상의 주인공은 평범한 사람들이라고 믿었다. 쿠르베는 정치적인 박해를 피해 1873년 스위스로 망명을 갔다. "나는 단 한 순간이라도 나의 원칙을 벗어나거나 양심에 어긋나는 짓은 하고 싶지 않네"라고 말하던 화가는 고국을 떠난 지 4년 후 타국에서 눈을 감았다.

쿠르베가 고수한 원칙은 그가 떠나고도 살아남았다. 쿠르베가 만국박람회 옆에 따로 전시장을 차렸을 때, 찾아온 젊은 화가들이 있었다. 그들은 쿠르베가 묘사한 진실 앞에서 전율했다. 신화, 종

〈송어〉, 1872년, 취리히 취리히미술관.

교, 귀족처럼 고귀한 것만 그리는 시대가 저물었음을 확신했다. 또한 '나도 이 화가처럼 지금 이 시대를 그리겠다'고 다짐했다. 이들은 훗날 인상주의라는 새로운 혁명을 일으켰고 미술사를 바꿨다.

미국인 작가 필립 로스의 작품 《에브리맨》은 제목처럼 '모든 사람'에 관한 소설이다. 특별할 것 없고, 흔해 빠진 사람에 대한 이야기다. 모두 늙고 병들어 언젠가는 소멸하지만, 그럼에도 하루하루를 살아가는 사람들을 건조한 문장으로 묘사한다. 책에는 이런 문장이 나온다. "영감을 찾는 사람은 아마추어이고, 우리는 그냥 일어나서 일을 하러 간다." 쿠르베는 그냥 일어나서 일을 하러 가는 수많은 사람을 위한 화가였다.

모든 건 꿈에서 시작됐다

살바도르 달리

Salvador Dalí
1904~1989

꿈의 힘은 강하다

좋은 잠을 자고 일어났을 때 우리는 이렇게 말한다. "꿈도 안 꾸고 잘 잤네." 여기에는 꿈이 잠을 방해한다는 전제가 깔려 있다. 악몽에서 허우적대다 식은땀 흘리며 일어난 날엔, 한동안 몸도 무겁고 기분도 찜찜하다. 꿈은 과학계에서도 활발히 연구하는 영역이다. 꿈은 일반적으로 렘REM수면 단계에서 꾼다. 렘수면은 얕은 단계의 수면이다. 이때 뇌는 깨어 있을 때처럼 활발히 활동한다. 몸은 잠들었는데, 뇌는 각성한 상태다. 전체 수면 시간 중 렘수면 비중은 20~25% 정도다. 렘수면과 숙면 상태가 적절한 주기로 조화를 이뤄야 개운하게 잘 수 있다. 스트레스 받거나 피로가 누적되면 잠의 황금비율은 깨진다. 그런 날 우린 꿈에 시달린다.

꿈에는 과학이 설명 못하는 무언가도 있다. 주기적으로 같은 악몽을 꾸는 이유는 뭘까. 아름다운 꿈을 꾸고 깨면 왜 마음이 아릿

할까. 한 번도 본 적 없는 얼굴이 왜 꿈에 나오는가. 왜 나는 쫓기고 있는가. 꿈을 꾸는 도중 이것이 꿈임을 자각하는 경우도 있다. 가위에 눌린 직후에는 잠시 꿈과 현실의 구별이 불가능하다. 이처럼 꿈은 모호하다. 온통 수수께끼다. 인간에겐 무엇이든 해석하고 싶은 본능이 있다. 꿈을 해석해 미래를 점치는 점술사들은 고대에도 있었고 지금도 있다. 정신분석학자 프로이트는 환자의 꿈을 분석해 심리치료에 활용했다. 꿈에 큰 의미를 부여하지 않는 사람도 있지만, 그런 사람조차 악몽을 꾼 날이면 '꿈은 반대'라며 애써 좋게 해석하려고 한다. 가까운 사람이 꿈에서 좋지 않은 일을 당한 날에는 괜히 그 사람의 안부가 걱정된다. 꿈의 힘은 강하다. 꿈을 그린 화가 살바도르 달리의 작품이 강렬한 이유다.

살바도르 달리, 축 늘어진 시계

〈기억의 지속〉은 달리의 대표작을 넘어 초현실주의 예술을 상징하는 그림이다. 멀리 바다, 해안선, 절벽이 보인다. 앞쪽엔 앙상한 나무가 있다. 나뭇가지엔 흐물흐물 녹아내린 시계가 걸려 있다. 나무 아래로 시계 3개가 더 있다. 2개는 나뭇가지에 걸린 시계처럼 늘어져 있다. 유일하게 견고한 모습을 유지한 시계는 개미가 우글거린다. 부패가 시작된 듯하다. 기묘하고 몽환적인 작품이다. 인간의 발길이 전혀 닿지 않은 듯한 이 휑뎅그렁한 해변은

무엇인가. 나무엔 왜 시계가 걸려 있을까. 시계는 왜 녹아내렸나.

　달리와 함께 초현실주의를 대표하는 화가는 르네 마그리트다. 달리와 마그리트는 모두 데페이즈망dépaysement 기법을 활용했다. 어떤 대상을 원래 있을 자리에서 떼어내 엉뚱한 맥락에 배치하는 기술이다. 예컨대 딸기 케이크가 제과점 진열대가 아닌 변기 뚜껑 위

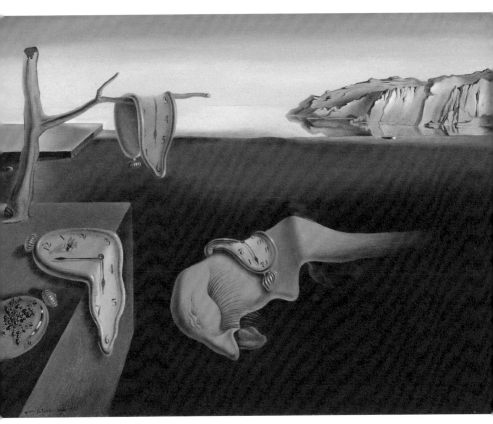

〈기억의 지속〉, 1934년, 뉴욕 현대미술관.

에 있다고 상상해 보자. 물속이 아니라 공중에서 헤엄치는 물고기를 떠올려보라. 케이크와 물고기는 제자리에서 조금만 벗어나도 수수께끼가 된다. 초현실주의 화가들은 데페이즈망을 통해 관객에게 낯섦이라는 느낌을 전하려 했다. 달리의 〈기억의 지속〉도 데페이즈망이 적용된 그림이다. 벽에 걸려 있어야 할 시계가 해변에, 그것도 나무에 매달려 있다. 달리는 더 나아가 데포르마시옹 déformation도 활용했다. 데포르마시옹은 왜곡이라는 뜻이다. 달리의 시계는 벽에 걸려 있지 않을뿐더러 모양까지 왜곡됐다. 데페이즈망과 데포르마시옹 현상이 활발히 일어나는 곳이 꿈이다. 뇌에 저장된 이미지가 꿈속에서는 마구잡이로 뒤엉킨다. 그래서 꿈은 신비하고 기묘하고 때론 두렵다. 달리는 왜 꿈에 집착하게 됐을까.

형의 이름을 물려받았다

달리는 스페인 중산층 가정에서 태어났다. 예술 애호가였던 아버지 영향으로 그는 마드리드에 있는 미술학교에서 그림을 배웠다. 이 시기에 이탈리아 미래파 화가와 프랑스 입체파 화가에게서 깊은 영감을 얻는다. 미래파는 과학과 기계문명을 찬양하는 독특한 예술 사조인데, 입체파의 영향을 받았다.

달리는 입체파와 미래파에서 영향을 받은 낯선 그림을 그렸다. 당시 스페인에서 이런 종류의 그림을 그리는 화가는 드물었기에

금세 주목받았다. 그러나 달리는 모범생은 아니었다. 반정부 활동에 가담했고, 학생을 선동했다는 이유로 유치장 신세도 졌다. 퇴학까지 당한 그는 파리로 향했다. 그곳에는 초현실주의 예술가들이 있었다. 초현실주의 사조 창시자이자 시인인 앙드레 브르통은 신비한 이미지를 그리는 달리에게 손을 내민다. 1929년 달리는 초현실주의 클럽에 가입한다.

달리를 본격적으로 꿈의 세계로 안내한 사람은 정신분석학자 프로이트다. 달리는 프로이트 저서 《꿈의 해석》을 탐독했다. 프로이트는 정신적 문제를 겪는 환자의 꿈을 분석했다. 무의식에 무엇이 도사리고 있는지 파악해 치료 방법을 찾으려고 했다. 프로이트의 영향력은 막대했다. 초현실주의도 프로이트의 무의식 연구를 기반 삼아 탄생했다. 하지만 달리가 프로이트를 추종한 이유는 개인적이었다. 달리도 프로이트의 환자처럼 트라우마에 시달렸다.

달리에게는 형이 있었다. 형은 달리가 태어나기 직전에 죽었다. 상심한 부모는 둘째를 첫째의 분신이라고 여기며 동일한 이름을 줬다. 유년 시절 달리는 죽은 형을 그리워하는 부모에게 자신의 존재를 증명하려 애걸해야 했다. 달리는 형의 그림자를 떨쳐보려 했지만 잘 되지 않았다. 그의 의식 깊은 곳엔 언제나 형이 웅크리고 있었다. 죽은 형을 극복하기 위해서였을까. 달리는 프로이트 이론을 접하며 무의식 영역에 뛰어들었고, 꿈을 그렸다. 침대 근처에 이젤을 두고, 잠에서 깨자마자 꿈에서 본 내용을 그릴 정도로 심연에 집착했다.

〈깨어나기 전에 석류 주변을 날아다니는 한 마리 꿀벌 때문에 꾼 꿈〉, 1944년,
마드리드 티센보르네미사미술관.

내가 초현실주의 그 자체다

달리는 자의식 강한 예술가였다. 그림만큼이나 기행으로 유명했다. 겨우 30대에 자서전을 썼는데 첫 문장부터 "나는 천재다"로 시작한다. 달리의 연애 일화도 유명하다. 달리와 어울린 초현실주의 예술가 중엔 시인 폴 엘뤼아르가 있다. 달리는 엘뤼아르의 부인 갈라Gala Dalí에게 반해 공격적으로 구애를 펼쳤다. 달리의 아버지는 아들이 불륜 당사자가 되는 걸 반대했다. 달리는 아버지와 인연을 끊고 갈라에게 올인했다. 갈라는 엘뤼아르와 찢어지고 달리와 결혼한다. 달리는 "내 어머니보다, 내 아버지보다, 피카소보다, 그리고 심지어 돈보다 갈라를 더욱 사랑한다. 그녀가 나를 치유했다"라고 말했다. 불륜으로 시작한 관계였지만 달리는 죽을 때까지 갈라만을 바라봤다.

달리는 꾸준히 꿈을 소재로 신비한 그림을 그렸고 명성은 높아졌다. 초현실주의 예술을 대표하는 화가로 이름을 떨쳤다. 그러나 초현실주의자 사이에서 달리는 문제아였다. 초현실주의는 1차 세계대전의 폐허 위에서 탄생한 사조다. "이성을 가진 인간이 벌인 일이 겨우 전쟁이라니"라는 비탄을 쏟아내고, 산업혁명이 초래한 물질주의를 비판하던 예술가들이 뭉쳐 초현실주의를 개척했다. 당연히 그들 대부분은 공산주의자였다. 그런데 달리는 마르크스 사상에 의문을 품고 자본주의를 찬양했다. 진심인지 위악인지 알 수 없지만, 독재자를 옹호하는 발언도 서슴지 않았다. 1939년 달리

는 초현실주의 클럽에서 제명당한다. 달리는 버림받은 후에도 기죽지 않았다. "내가 초현실주의 그 자체"라며 큰소리쳤다. 1936년 스페인 내전이 터졌을 때 달리는 고국을 버리고 이탈리아로 피신했다. 2차 세계대전이 발발했을 땐 유럽을 떠나 미국으로 도망쳤다. 스페인 내전 참상을 알리려 직접 전쟁에 참전했던 작가 조지 오웰은 달리를 두고 "쥐새끼처럼 도망쳤다"고 비판했다. 그러나 도망친 곳에서도 달리는 꾸준히 작품 활동을 이어나갔고, 초현실주의 예술가 중 가장 현실적인 성공을 누렸다.

달리는 2차 세계대전 이후 꽤 오래 미국에 머물렀는데, 이 기간 여러 분야 예술가와 어울렸다. 영화, 사진, 연극, 패션 등 다양한 분야에서 일했다. 월트 디즈니와 히치콕과도 협업한 달리는 슈퍼스타 대우를 받았다. 달리는 기업 로고를 그려주고, 광고에 얼굴을 내밀기도 했다. 추파춥스의 유명한 로고도 달리 작품이다. 예술과 상업의 경계를 무너뜨린 그는 팝아트의 탄생 기반을 마련했다. 달리는 성공한 예술가, 스타, 연예인 지위를 오래 누렸다. 1982년 갈라가 87세 나이로 눈을 감았다. 광기를 동력 삼아 세계를 누볐던 달리는 갈라가 죽은 후 급격히 쇠락했다. 심한 중풍에 시달렸고 정신적 문제도 생겼다. 1989년 달리는 갈라 곁으로 갔다.

달리는 한평생을 그가 그린 축 늘어진 시계처럼 규칙 없이 살았다. 젊은 시절엔 무정부주의자를 자처했고, 나중엔 독재자를 옹호했다. 가난한 예술가와 어울리면서도 자신은 돈을 좇았다. 미치광이를 자처하면서 동시에 자신은 천재라고 확신했다. 애완견이 아

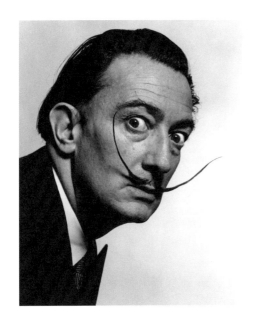

1954년의 달리.

니라 개미핥기를 산책시키며 사람들을 놀라게 했다. 최고급 레스토랑에 친구를 잔뜩 초대해 대접한 후 종이에 그림을 그려 식사값을 지불할 정도로 뻔뻔했다.

달리라는 인간은 그의 그림만큼 꿈 같았다. 종잡을 수 없는 행보는 결국 관심받기 위해서였다. 유년 시절부터 자신의 존재를 증명해야 했던 달리는 스스로 물었을 것이다. '나는 형의 분신인가?' '나는 나인가?' 이 의문을 떨쳐내기 위해 거친 방식으로라도 세상에 자신을 각인시켜야 했다. 달리는 종종 꿈을 꿨을 것이다. 얼굴도 본 적 없는 형이 나타나 "넌 가짜야"라고 속삭이는.

나는 기계가 되고 싶다

앤디 워홀

Andy Warhol
1928~1987

미국의 아이콘, 앤디 워홀

미국에서는 감옥에도 투자할 수 있다. 미국 정부는 비용 절감을 위해 일부 교도소를 민간 기업에 운영을 맡긴다. 이 교도소 기업들은 증시에 상장돼 있다. 감옥도 주식으로 만들어버리는 치밀한 자본주의는 미국의 강력한 무기다. 미국은 더 많은 부를 쌓기 위해 악착같이 싸우는 사람들의 욕망을 위대하게 여겼다. 그렇게 미국은 세상에서 가장 부유한 나라가 됐다. 미국 경제 시스템을 수혈한 나라들 역시 고속 성장했다. 하지만 어디에든 그림자는 드리운다. 자본주의에는 감옥이라는 어둠도 돈으로 환산하는 비정한 얼굴이 있다. 이런 자본주의의 기운을 포착해 예술 장르로 만든 인물이 앤디 워홀이다. 그는 이 시대의 풍요와 비정함을 동시에 바라봤다.

1차 세계대전에 승리한 미국은 신흥 강대국 반열에 올랐다. 경

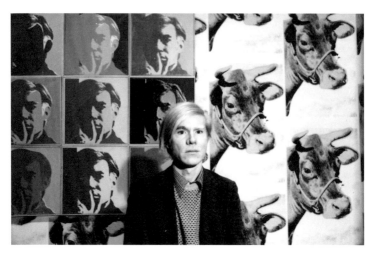

1971년, 뉴욕 휘트니미술관에 열린 자신의 전시에서의 워홀.

제적으로, 또 군사적으로 미국을 무시할 나라는 없었다. 하지만 미국에는 콤플렉스가 있었다. 유럽에서는 인상파, 다다이즘, 입체파, 표현주의, 초현실주의, 야수파 등 다양한 예술 사조가 명멸했다. 그시간에 미국은 도로를 내고, 빌딩과 공장을 짓고, 자동차를 대량생산했다. 황무지 개척에 힘을 쏟느라 미처 예술이라는 상징 자본을 쌓을 시간이 없었다.

현대예술의 무게추가 파리에서 뉴욕으로 기울기 시작한 건 2차세계대전이 터지면서부터다. 유럽 예술가들이 미국으로 망명했다. 미국 자본가들은 유럽에서 온 예술가들을 후원했다. 뉴욕 곳곳에서 유럽 예술가들의 전시회가 열렸다. 뉴욕은 현대예술의 주요 무대로 부상했지만, 미국의 열등감은 치유되지 않았다. 미국에는 이

땅에서 나고 자란 위대한 예술가가 필요했다. 그렇게 잭슨 폴록이라는 이단아가 탄생했다. 피카소 이후 더 이상 회화의 혁명은 없으리라 믿었던 미술계는 폴록의 추상표현주의 작품을 보며 눈을 크게 떴다. 미국의 평론가, 언론, 자본은 힘을 합쳐 폴록을 스타로 만들었다. 폴록은 전 세계가 가장 주목하는 화가가 됐다. 미국 미술의 위상은 수직상승했다. 하지만 폴록의 시대는 길지 않았다. 그는 1956년 44세에 교통사고로 사망했다. 미국은 새로운 미국인 예술가를 발굴해야 했다. 워홀은 바로 이 공백기에 튀어나왔다.

대통령도 나와 똑같은 코카콜라를 마신다

워홀은 미국으로 건너온 체코슬로바키아 이민자 가정에서 태어났다. 펜실베이니아주 피츠버그에서 유년을 보내고 그곳에서 대학까지 나왔다. 시각디자인을 전공한 워홀은 대학 졸업 후 곧장 뉴욕에 입성했다. 뉴욕 미술계 전체가 잭슨 폴록 찬양에 빠져 있던 시기였다. 워홀은 광고회사 디자이너로 경력을 쌓았다. 뉴욕에 온 지 얼마 되지 않았을 때 '뉴욕 아트 디렉터스 클럽' 어워드에서 수상하며 주목받았다. 오늘날까지 명맥을 이어오는 이 대회는 '디자인계의 아카데미상'이라고 불릴 만큼 권위가 있다.

10년간 광고회사를 다닌 워홀은 성공한 상업 디자이너 지위를 누렸지만, 만족하지 않았다. 잘나가는 디자이너가 아니라 진지한

예술가가 되고 싶어 했다. 폴록처럼 슈퍼스타가 되기를 꿈꿨다. 뉴욕의 한 갤러리 주인이 워홀에게 말했다. "이제는 일상적으로 사용하는 물건에서 이야기를 찾아야 해. 수프 캔을 그려보는 건 어때?" 워홀은 이 제안에서 성공의 냄새를 맡았다. 곧바로 마트에서 쉽게 볼 수 있고, 자신도 자주 먹는 캠벨 수프 통조림을 떠올렸다. 1962년 워홀은 32개의 캠벨 수프 통조림을 그려 전시했다. 그렇게 팝아트 시대가 개막했다.

워홀은 자본주의를 이렇게 정의했다. "내가 미국이 대단하다고 생각하는 이유는 부자나 가난한 사람이나 똑같은 것을 소비한다는 점이다. 우리는 TV를 보고 코카콜라를 마시는데, 대통령이나 우리나 똑같은 코카콜라를 마신다. 돈을 더 준다고 더 나은 코카콜라를 마실 수 없다."

1960년대 미국은 워홀이 예찬한 자본주의가 만개하는 시대였다. 컬러 텔레비전이 대대적으로 보급됐다. 미국인들은 텔레비전으로 드라마를 보고 비틀스 음악을 즐겼다. 부자도 가난한 사람도 극장에 가서 같은 돈을 지불하고 같은 영화를 보며 같은 배우에게 열광했다. 모든 사람이 햄버거를 먹으며 코카콜라를 곁들였다. 워홀은 누구에게나 공평한 대중문화야말로 민주주의라고 생각했다. 워홀은 코카콜라처럼 많은 사람이 사랑하는 제품을 소재로 그림을 그렸다. 물론 워홀의 작품을 인정하지 않는 비평가도 많았다. 그들은 워홀에겐 진지함이나 예술가의 고뇌가 없다며 무시했다. 하지만 대중은 워홀의 실험에 호응했다. 알쏭달쏭한 추상화와 비교

〈캠벨 수프 통조림〉, 1962년, 뉴욕 현대미술관.

하면 워홀의 작품은 이해하기 쉬웠다. 워홀을 따라서 대중적인 코
드를 이용해 작품을 만드는 예술가들이 등장했다.

　위홀은 자본주의를 소재로 작품을 만드는 것에 만족하지 않았
다. 그는 스스로 자본주의의 주인공이 되기로 한다. 1963년 뉴욕
맨해튼에 스튜디오를 연다. 워홀은 스튜디오를 '팩토리'(공장)라고
불렀다. 이 공장에서 실크스크린 기법으로 팝아트 작품을 대량으
로 제조했다. 예술 작품을 대량생산한다는 개념 자체가 하나의 예
술 실험으로 받아들여졌다. 워홀의 명성은 코카콜라나 캠벨 수프

〈콜라 다섯 병〉, 1962년, 개인 소장.

처럼 빠르게 퍼졌다.

　팩토리에는 온갖 뉴요커들이 드나들었다. 가수, 배우, 시인, 화가, 모델이 팩토리에 모였다. 매일 밤 파티가 열렸다. 부자도 가난한 사람도 팩토리 안에서 함께 춤을 추고, 영감을 나눴다. 워홀은 팩토리에 온 다양한 군상을 관찰하며 그들에게서 아이디어를 얻었다. 팩토리를 찾은 인물들로 실험적인 단편 영화를 제작했고, 언더그라운드에서 활동하는 록밴드에 공연 무대를 제공했다. 워홀의 팩토리는 예술 공장으로서 명성을 떨쳤다. 젊은 예술가들은 기꺼이 워홀의 재료가 되기 위해 팩토리를 찾았다.

뒷면에는 아무것도 없습니다

위홀은 죽음이라는 주제에도 관심이 많았다. 1962년 마릴린 먼로가 세상을 떠난 직후 먼로의 얼굴로 연작을 만들기 시작했다. 대표작은 〈마릴린 제단화〉다. 전성기 시절의 먼로 얼굴 50개를 나열한 작품이다. 왼쪽 25개 캔버스에서 먼로 얼굴은 생기 넘치는 금빛으로 둘러싸여 있다. 하지만 오른쪽 25개 캔버스 속 먼로는 흑백이다. 오른쪽으로 향할수록 얼굴은 서서히 희미해져 형체를 알아보기 어렵다. 먼로의 죽음을 상기시키는 작품이다.

위홀은 대중문화 이미지가 홍수처럼 쏟아지는 시대에 살았고, 그것을 긍정하며 예술 주제로 삼았다. 하지만 그 안에 담긴 공허함도 봤다. 먼로의 실제 삶은 불행과 고독으로 가득했다. 운 좋게 스타가 되긴 했지만, 행복과 거리가 먼 삶을 살았다. 하지만 세상의 관심사는 먼로의 섹스 심벌 이미지뿐이었다. 먼로는 죽었지만, 그의 이미지는 죽지 않았다. 오늘날까지도 먼로는 섹시한 여배우의 대명사로 소비된다. 위홀이 스타의 죽음을 주제로 삼은 건 이미지가 전부가 되어버린 시대의 비정함을 보여주고 싶었기 때문일지도 모른다.

죽음에 집착한 위홀은 실제로 죽음 문턱까지 다녀왔다. 1968년이었다. 팩토리에 드나들던 인물 중 밸러리 솔라나스Valerie Solanas라는 여성이 있었다. '남성을 말살해야 한다'는 과격한 사상에 사로잡힌 인물이었다. 솔라나스는 작가였는데, 위홀이 자신의 작품을 하

찮게 여기자 앙심을 품었다. 솔라나스는 워홀에게 세 발의 총알을 쐈다. 긴 수술 끝에 겨우 목숨을 건진 워홀은 평생 후유증을 안고 살아야 했다. 이 총격 사건 이후 워홀은 변했다. 날것의 에너지를 내뿜는 예술가들과 어울리며 그들에게서 뭔가를 얻어냈던 워홀은 낯선 사람을 경계하며, 신경질적인 인간으로 변했다. 누구나 자유롭게 드나들 수 있었던 팩토리 운영 방식은 변화했다. 파티는 끝났다. 팩토리는 아무나 입장할 수 없는 폐쇄적인 공간이 됐다.

총격 사건 이후 워홀은 본격적으로 죽음을 주제로 한 작품을 만들었다. 아예 해골 이미지로 연작을 그릴 정도였다. 하지만 그 와중에도 부자들과 유명인 초상화를 그리며 막대한 대가를 받기도 했다. 그는 계속 돈을 벌어 풍요로운 삶을 유지했다. 동시에 그 풍요를 한 번에 앗아갈 죽음의 공포 앞에서 떨었다. 워홀은 죽음이 이른 시기에 자신에게 찾아올까 두려워 병적으로 건강 관리에 집착했다. 하지만 그는 허무하게 떠났다. 1987년 담낭 수술 중 의료사고로 58세에 죽음을 맞이했다.

돈 버는 것이 최고의 예술

"날 알고 싶다면 작품의 표면만 봐주세요. 뒷면에는 아무것도 없습니다." 워홀은 자신의 겉모습만 봐달라고 했다. 그것이 전부라고 했다. 자본주의, 소비문화 시대의 승리자. 이것이 워홀

〈마릴린 제단화〉, 1962년, 런던 테이트모던.

의 표면이다. 하지만 그가 남긴 죽음의 이미지들은 표면 뒤의 다른 워홀을 상상하게 한다. 눈부신 성공을 누리는 와중에도 '결국 이 뒤에는 아무것도 없음'을 알아차린 사람의 공허가 느껴진다.

보통 사람의 삶은 워홀 작품처럼 비슷한 이미지의 나열로 가득하다. 우리는 매일 같은 버스와 지하철을 타고 일터로 간다. 어제와 비슷한 일을 하고, 유사한 고민을 하고, 먹던 음식을 또 먹는다. 오랜만에 만난 친구가 안부를 물으면 "늘 똑같지"라고 대답한다. 일상은 귀찮고 성가시고 지루한 과제로 가득한데, 이 모든 것이 계속

앤디 워홀

반복된다. 어제와 비슷한 오늘을 살다 보면 고통에도 둔감해진다. 무서운 공포 영화도 수차례 반복해서 보면 끔찍하지 않은 법이다. 그래서 가끔씩 멈춰 서서 생각해 봐야 한다. '나는 이 시대가 만들어낸 그저 그런 이미지 중 하나일 뿐인가.' '나는 돈 버는 기계인가.' 이런 자기연민이 꼭 나쁜 건 아니다. 이 삶에 관해 거리를 두고 생각할 시간도 필요하다. 일상에 무뎌져 직진만 하다보면 어딘가가 곪는 법이다.

세속적인 성공에 광적으로 집착한 워홀도 이따금 죽음을 생각하며 멈췄다. 기계처럼 끊임없이 성공 신화를 찍어내던 워홀은 이 모든 것이 한 번에 사라질 것을 알았다. 그러면서도 다시 기계처럼 돈을 벌었다. 워홀은 "나는 기계가 되고 싶다"라는 말을 자주 했다.

우리의 내일은 오늘과 비슷할 테고, 모레는 또 내일의 복사 버전일 것이다. 사람들은 모두 언젠간 자신이 이 세상에서 완전히 소멸할 것도 알고 있다. 하지만 우리는 허무에 유혹당하지 않고 오늘도 돈을 벌기 위해 묵묵히 몸을 움직인다. 워홀은 이렇게 말했다. "돈 버는 것은 예술이고, 일하는 것도 예술이며, 훌륭한 사업이야말로 가장 뛰어난 예술이다."

〈네 개의 달러 기호〉, 1982년, 개인 소장.

조커가 사랑한 화가

프랜시스 베이컨

Francis Bacon

1909~1992

조커가 반한 그림

영화 〈배트맨〉 시리즈에 등장하는 악당 중 조커의 존재감은 배트맨을 압도한다. 결국 배트맨에게 패배하지만, 관객은 조커를 더 선명하게 기억한다. 여러 배우들이 연기한 조커의 계보를 거슬러 올라가면 결국 잭 니컬슨이라는 괴물이 기다리고 있다.

팀 버튼 감독의 영화 〈배트맨〉(1989)에서 잭 니컬슨이 연기한 조커는 역대 조커 중 가장 순수하다. 순도 100% 악이다. 밥을 먹고 잠을 자듯 폭력을 일삼는다. 낄낄거리며 때리고, 훔치고, 부순다. 악행의 동기는 불분명하다. 눈 뜨면 도시를 어떻게 망쳐놓을지 즐겁게 고민한다. 살인하기 직전에도 상대에게 시시껄렁한 농담을 던지고, 자신이 위기에 처해도 괴상한 유머를 잃지 않는다. 조커 일당은 인류의 유산을 즐겁게 학살했다. 미술관에 쳐들어가서 드가, 렘브란트, 르누아르의 그림을 훼손한다. 그러다 조커는 한 그림 앞에

멈춰 부하들에게 말한다. "이건 마음에 들어. 내버려 둬." 핏물 가득한 고깃덩이 사이에 한 남자가 고통스럽게 앉아 있는 그림이다. 조커가 살려준 그림은 프랜시스 베이컨의 〈고기와 남자 형상〉이다.

끔찍한 그림

조커가 반한 그림답게 프랜시스 베이컨의 작품은 끔찍하다. 그의 그림에서 인간은 정육점에 걸린 고깃덩이 신세다. 육체는 갈기갈기 찢겼고, 얼굴은 기이하게 뒤틀려 있다. 고통에 속수무책으로 당한 인간이 산산조각이 나 있다. 악몽에도 안 나올 것 같은 불길한 이미지를 들여다보면 수위 높은 공포 영화를 보는 기분이다. "나도 내 작품을 다 이해하는 건 아니다"라고 말한 베이컨은 자유로운 해석을 주문했다. 하지만 그의 작품엔 해석의 여지가 많지 않다. 고통과 공포 이외의 감정을 느끼기 어렵다.

그래서 베이컨의 그림은 소수 마니아에게만 인기 있을 것 같지만, 실제론 그렇지 않다. 그는 생전에 스타 화가 대우를 받았다. 죽어서는 몸값이 더 치솟았다. 오늘날 베이컨은 손가락에 꼽히는 비싼 작가다. 2013년 크리스티 경매에서 그의 〈루치안 프로이트의 세 가지 습작〉은 1500억 원에 낙찰됐다. 2012년 1350억 원에 팔렸던 뭉크의 〈절규〉를 제치고 미술품 경매 사상 최고가 기록을 깼다.

베이컨의 그림에 담긴 에너지는 여러 영역으로 뻗어 나갔다. 영

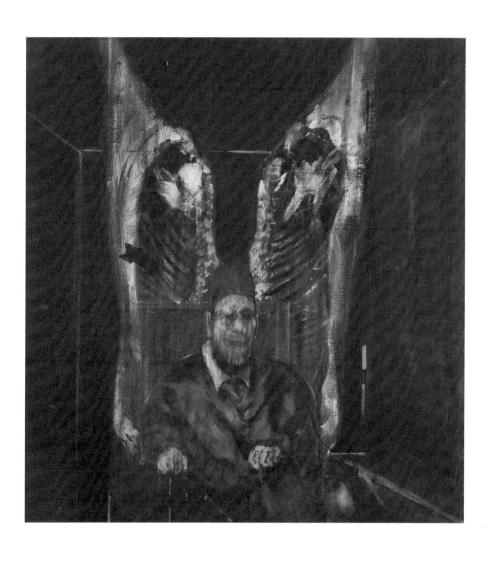

〈고기와 남자 형상〉, 1954년, 시카고 시카고미술원.

화계에도 베이컨처럼 악몽 같은 작품을 만들어온 감독들이 있다. 거장 데이비드 린치는 그 정점에 있는 감독이다. 린치는 일찍이 베이컨의 작품에서 영감을 얻어 자신의 영화에 반영했다고 공공연하게 말했다. 그의 1980년작 〈엘리펀트 맨〉에는 희소병에 걸려 얼굴이 기형적인 남자가 등장한다. 뒤틀린 얼굴을 한 그는 베이컨의 작품에서 막 튀어나온 듯하다. 베르나르도 베르톨루치 감독의 〈파리에서의 마지막 탱고〉(1996)에도 베이컨의 그림이 의미심장하게 등장한다. 무너진 인간들이 나오는 이 영화는 베이컨의 그림과 큰 틀에서 닮았다. 대니 보일 감독 역시 〈트레인스포팅〉(1996)을 제작할 때 베이컨 그림의 음울한 색채를 반영했다.

〈루치안 프로이트의 세 가지 습작〉,
1969년, 개인 소장.

그림만큼 불안했던 삶

베이컨의 삶은 그의 작품만큼 불안했다. 1909년 아일랜드 더블린에서 태어난 그는 꽤 유복한 집에서 성장했다. 10대 때에는 자신이 동성애자라는 사실을 깨달았다. 그렇지만 군인 출신이었던 그의 아버지는 엄격했다. 종교적인 엄숙함으로 무장한 남자이기도 했다. 아버지는 동성애자인 아들이 몹쓸 질병에 걸렸다고 여겼고, 폭력이 치료약이라도 되는 듯 채찍질했다. 그럼에도 베이컨은 남자들과 육체적 관계를 이어갔고, 여자 속옷을 입어 부모를 놀라게 했다. 베이컨은 16세 때 사실상 집에서 쫓겨나 친척이

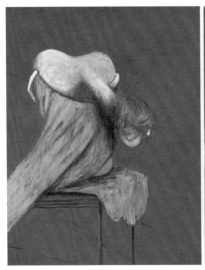
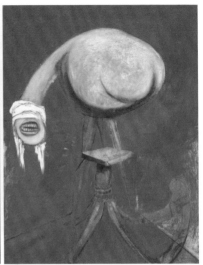

있는 베를린으로 건너갔다. 당시 독일은 주변 나라보다 자유로운
편이었다. 그는 동성애 클럽을 드나들며 자신의 성 지향성을 확고
히 확인했다. 이후 파리에 잠시 들렀다가 피카소의 작품을 접하고
충격을 받는다. 자신도 화가가 되어야겠다고 다짐했다.

베이컨은 런던에 정착했다. 별도로 전문 미술 교육을 받진 않았
다. 가구 인테리어 디자이너로 생계를 유지하며 짬을 내 습작을 그
렸다. 이 시기에 베이컨에게 큰 영향을 끼친 두 개의 콘텐츠가 있
었다. 첫 번째는 뭉크의 〈절규〉였고 또 하나는 세르게이 예이젠시
테인 감독의 영화 〈전함 포템킨〉(1925)이었다. 베이컨은 뭉크 그림
에 절절히 배어 있는 고통에 사로잡혔다. 그가 〈전함 포템킨〉에서

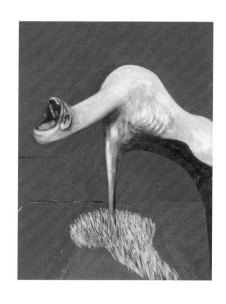

〈십자가형 하단의 인물들을
위한 세 가지 습작〉,
1944년, 런던 테이트모던.

본 것 역시 고통이었다. 이 작품엔 영화 역사상 가장 뛰어난 장면
으로 추앙받는 신이 있다. '오데사 계단 신'으로 불리는 장면인데,
영화 몽타주 기법의 교과서로 평가받는다. 수많은 사람이 계단에
서 학살당하는 가운데 아기를 태운 유모차가 위태롭게 계단 위를
데구루루 굴러가는 장면이다. 이 장면에서 총에 맞은 여자의 얼굴
이 클로즈업된 컷이 등장한다. 베이컨은 입을 벌린 채 고통스러워
하는 여자의 모습을 보고 한참 동안 아무 말도 하지 못했다.

　베이컨이 끔찍한 그림을 그린 이유는 정확히 알 수 없다. 다만,
유복하게 태어났지만 부모에게서 버림받고 뒷골목을 전전했던 인
간의 눈에 세상이 아름다워 보이진 않았을 것이다. 그런 베이컨에

게 화가 뭉크와 영화 〈전함 포템킨〉은 고통을 그리도록 하는 촉매제였다. 베이컨은 1930년대부터 그로테스크한 그림을 본격적으로 그렸다. 반응은 좋지 않았다. 당시 유럽 미술계는 다양한 사조가 꽃을 피우던 시기였다. 초현실주의, 추상주의 화가들은 저마다 똘똘 뭉쳐 세력을 확장했다. 베이컨은 어디에도 속하지 않았다. 미술계에선 외톨이에다 기괴한 그림까지 그리는 베이컨을 하찮게 여겼다. 혹평에 상처받은 베이컨은 1930~1940년에 그렸던 그림 대부분을 제 손으로 찢었다. 베이컨의 시대는 1940년대에 들어서야 열렸다. 〈십자가형 하단의 인물들을 위한 세 가지 습작〉으로 스타로 떠오른다. 오렌지색 배경에 정체 모를 생명체가 고통에 울부짖는 작품이다. 베이컨은 세 점을 나란히 이어 붙인 형식으로 그림을 그렸다. 이는 기독교 종교화의 특징이다. 관객들은 울부짖는 괴물 그림 앞에서 종교화에서나 느낄 수 있는 엄숙함을 느꼈다. 2차 세계대전으로 유럽 전체가 비명을 지르던 시기였다.

막살았던 남자

베이컨은 1940년대 이후 수십 년간 그림에만 몰두할 수 있었다. 1960년대에는 거장으로 대우받고, 1971년 파리에서 대규모 회고전도 열렸다. 회고전은 많은 사람이 몰려들어 경찰이 출동할 정도로 대성공했다. 하지만 베이컨의 삶만큼은 10대 때 집에

서 쫓겨난 직후와 달라지지 않았다. 그는 말 그대로 막살았다. 병적으로 육체관계에 집착했다. 명성에 비해 돈도 별로 없었다. 돈이 생길 때마다 술과 도박으로 탕진했기 때문이다. 그의 스튜디오는 푸줏간을 방불케 할 만큼 엉망진창이었다. 영국 왕실에서 주는 훈장도 모두 거절할 정도로 반골 기질도 강했다. 스타 화가가 된 이후에도 뒷골목을 드나들며 알코올 중독자, 도박꾼, 부랑자들과 어울렸다. 빛보다는 어둠에 속한 삶을 유지했고, 그림도 마찬가지였다.

베이컨의 뮤즈는 당연히 남자였다. 베이컨의 연인 중 널리 알려진 인물은 조지 다이어George Dyer다. 둘은 1960년대 중반에 만났다. 조지 다이어는 베이컨 집에 든 좀도둑이었다. 둘은 어쩌다 보니 연인 관계로 발전했다. 베이컨은 조지 다이어를 모델로 그림을 그렸다. 조지 다이어는 베이컨 못지않게 자기 파괴적인 인물이었다. 그는 베이컨이 다른 남자에게 한눈을 팔면 서슴없이 자해하며 관심을 받으려 했다. 베이컨에 대한 의존도가 높아지면서 조지 다이어는 우울증, 강박증에 시달렸다. 결국 사건이 터졌다. 그는 1971년 자살한다. 파리에서 베이컨 회고전이 열리기 직전이었다.

갑작스러운 연인의 죽음에 베이컨의 삶은 휘청거렸다. 조지 다이어가 죽고 나서도 그를 주제로 그림을 그렸다. 죽음의 기운이 가득 드리운 작품을 연달아 그렸다. 이때부터 베이컨은 인물화에 집중했다. 배경조차 그리지 않았다. 오직 고통과 불안에 떠는 인간 자체에 포커스를 맞췄다. 훗날 새로운 연인을 만나서 어느 정도 안정을 되찾았다. 베이컨의 그림은 뒤로 갈수록 따뜻하고 밝은 색채를

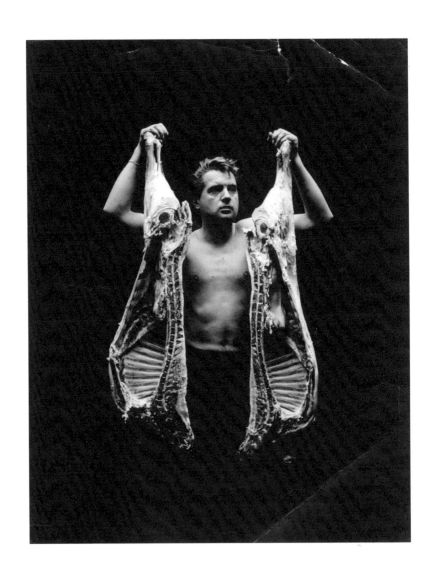

1952년, 베이컨은 동물 사체를 들고 패션지 《보그》에 실릴 사진을 찍었다.

얻는다. 하지만 그 안에는 여전히 뒤틀린 인간이 이해하기 어려운 모습으로 웅크리고 있다. 베이컨은 1992년 마드리드에서 심장마비로 눈을 감았다.

"나는 왜 정육점의 고기가 아닌가?"

사람들이 베이컨 그림 앞에서 즉각 압도되는 이유는 끔찍한 이미지가 뿜어내는 어두운 에너지 때문일 것이다. 하지만 단지 기괴한 이미지를 그렸기 때문에 베이컨이 위대한 화가 칭호를 얻었다고 볼 순 없다. 베이컨은 "나는 왜 정육점의 고기가 아닌가?"라는 말을 자주 했다. "고통받는 모든 인간은 고기다"라는 말도 남겼다. 베이컨은 살을 가지고 태어난 점에서 인간과 동물은 다르지 않다고 생각했다. 살의 또 다른 이름은 고기다. 고기는 연약하다. 언제든지 정육점에 내걸린 신세로 전락할 수 있다. 베이컨은 동물이든 인간이든 이 세상에서 육체를 지니고 존재하는 것 자체가 비참함을 견디는 일이라고 여겼다.

고통을 피할 수 있는 사람은 없다. 모든 인간은 저마다의 방식으로 슬픔을 마주한다. 두들겨 맞고 모욕당하면서 일그러지고 왜곡된다. 고통이 각인되는 곳은 결국 육체다. 그래서 베이컨이 그린 뒤틀린 육체 안에는 연약한 인간의 슬픔이 깃들어 있다. 이 속절없는 고통은 우리 모두의 것이기도 하다.

세 번 보면 죽는 그림

즈지스와프 벡신스키

Zdzisław Beksiński

1929~2005

불길한 이미지

괴담의 힘은 무시무시하다. 실체도 없고, 출처도 불분명하지만 무서운 소문은 들불처럼 퍼진다. 한때 인터넷 커뮤니티에 '이 그림을 세 번 본 사람은 죽습니다'란 게시물이 떠돌았다. 기어이 죽음을 무릅쓰고 게시물을 클릭한 사람은 기이한 그림을 마주했다.

황량하고 음산한 땅에 의자 하나가 있다. 의자 등받이는 거울로 돼 있다. 거울 앞엔 밀가루처럼 새하얀 여자 얼굴이 놓여 있다. 여자의 목은 흰 레이스로 장식돼 있다. 누군가가 여성의 목을 뎅강 잘라 장식품처럼 의자에 올려놓은 모양새다. 여자는 눈을 크게 뜨고 있다. 퀭한 눈동자는 허공을 응시한다. 행여나 저 눈동자와 눈이 마주칠까 겁난다. 이 그림을 세 번 봐도 죽지 않으리란 건 모두가 안다. 하지만 왜 이런 괴담이 붙었는지 납득 가능한 무서운 그림이

다. 몇 가지 의문이 든다. 누가 이 그림을 그렸는가. 왜 이런 그림을 그렸을까. 그림에 담긴 메시지는 무엇인가. 제목이라도 있으면 가늠해 보겠지만 이 그림에는 제목도 없다.

악몽을 닮은 그림들

'세 번 보면 죽는 그림'을 그린 인물은 폴란드 화가 즈지스와프 벡신스키다. 국내에 널리 알려진 화가는 아니지만, 전 세계적으론 적지 않은 추종자를 거느린 예술가다. 벡신스키는 환시미술 장르를 개척한 화가다. 환시미술이란 존재하지 않는 풍경이나 피사체를 실제로 눈앞에 있다고 여기며 그린 그림을 말한다. 쉽게 말해 환상을 그린 그림이다. 벡신스키가 그린 환상은 온통 악몽이다. 다른 그림도 괴담에 동원된 작품 못지않게 섬뜩하다. 절망적인 이미지가 말초신경을 때린다.

벡신스키의 그림에는 제목이 없다. 그는 자신의 작품이 특정한 방식으로 해석되길 꺼렸다. 그래서 제목을 붙이지 않았다. "무엇이 당신의 작품에 영향을 끼쳤습니까?"란 질문에도 벡신스키는 "없습니다"라고 답했다. 그렇지만 인간에게는 수수께끼를 풀고 싶어 하는 본능이 있다. 화가가 작품에 대해 일절 설명하지 않을수록 궁금증은 커진다.

벡신스키처럼 집요하게 절망과 공포를 그린 유명한 화가는 뭉

〈무제〉, 1980년, 사노크 사노크역사박물관.

크다. 그의 대표작 〈절규〉에서는 절망과 공포가 찌릿찌릿 느껴진다. 뭉크는 태어난 지 5년 만에 병으로 어머니를 잃었다. 어머니 대신 자신을 보살폈던 누나마저 곧 결핵으로 떠났다. 태생적으로 병약했던 뭉크는 어머니와 누나처럼 자신에게 어느 날 갑자기 죽음이 찾아오리라는 공포에 시달렸다. 불안은 평생 그를 따라다녔다. 그래서 뭉크의 그림은 어둡다. 예술가의 삶과 작품은 떼어놓고 설명하기 어렵다. 악몽을 그린 벡신스키는 어떤 삶을 살았을까.

대학살 시대 폴란드에서 성장한 화가

2차 세계대전을 다룬 영화는 많다. 이 영화들은 크게 두 가지 소재로 나뉜다. 독일에 맞서 연합군이 얼마나 용감하게 싸웠는지 묘사하거나, 나치가 저지른 만행을 고발하는 식이다. 그중 후자를 대표하는 영화는 〈쉰들러 리스트〉(1993)다. 주인공은 독일인 사업가 쉰들러다. 2차 세계대전 중 독일은 폴란드를 점령했다. 쉰들러는 나치와 손잡고 폴란드로 향한다. 나치는 유대인을 쉰들러에게 제공한다. 쉰들러는 임금을 줄 필요가 없는 유대인을 데려와 자신의 공장에서 일을 시킨다. 그러던 중 쉰들러는 어느 날 유대인을 상대로 나치가 벌이는 살육을 목격한다. 자신과 함께 일하는 유대인과 교류하며 양심의 가책을 느낀 쉰들러는 유대인 구출 작전을 세운다.

1962년 무렵의 벡신스키.

〈쉰들러 리스트〉처럼 나치의 잔인함을 다룬 영화엔 유대인 수용소가 등장한다. 독일군은 유럽 곳곳에 수용소를 세웠고, 그곳에서 유대인을 소각했다. 가장 규모가 큰 수용소는 아우슈비츠였다. 흔히 아우슈비츠는 유대인 수용소를 일컫는 대명사로 알려져 있다. 아우슈비츠는 폴란드 도시 '오시비엥침Oświęcim'의 독일식 이름이다. 독일군은 전쟁 중 유대인 600만 명을 학살했다. 이 중 100만 명이 오시비엥침(아우슈비츠) 수용소에서 목숨을 잃었다. 도시 하

나를 도살장으로 내줘야 했던 폴란드는 2차 세계대전에서 가장 많은 피를 흘린 나라다. 2차 세계대전 자체가 독일이 폴란드를 침략하며 시작된 비극이었다.

벡신스키는 아우슈비츠라는 살인 공장이 쉼 없이 가동하던 시기에 폴란드에서 성장했다. 그는 1929년 폴란드 남부 도시 사노크 Sanok에서 태어났다. 벡신스키가 9세 때 2차 세계대전이 발생했다. 전쟁 전만 해도 벡신스키가 태어난 도시 사노크에는 꽤 많은 유대인이 살고 있었다. 전쟁이 끝난 후 그들 대부분은 사라졌다. 사노크 근처에도 유대인 수용소가 있었다. 그곳에서 벡신스키의 이웃이었던 유대인들이 살해당했다.

생지옥에서 덜덜 떨며 성장한 소년은 너무 많은 죽음과 폐허를 목격했다. 벡신스키는 전쟁이 끝난 뒤 대학에 들어가 건축을 전공했다. 졸업 후 그는 조국을 재건하는 업무를 맡았다. 몇 년간 건설 현장 감독관 일을 했다. 벡신스키는 이 일을 지루해했고, 결국 예술 세계로 뛰어들었다.

그는 카메라를 들었다. 명암 대비를 극단적으로 표현한 흑백 사진을 찍었다. 초현실주의 사진작가 만 레이의 작품을 떠올리게 하는 전위적인 사진을 생산했다. 이때부터도 그의 작품에는 불길한 기운이 어른거렸다. 벡신스키는 머릿속에 있는 이미지를 구현하기에 사진이라는 장르가 제약이 많다고 느꼈다. 1960년대 들어 그는 본격적으로 그림을 그렸다. 정규 미술 교육을 받지 않고 독학으로 스케치 연습을 했다. 그렇게 지옥문이 열렸다.

〈무제〉, 1973년, 사노크 사노크역사박물관.

⟨무제⟩, 1972년, 사노크 사노크역사박물관.

내 그림을 이해하려 들지 마세요

"나는 그림을 그릴 때 어떤 상징도, 서사도 떠올리지 않습니다. 내 그림에는 아무 의미도 없습니다. 내 그림을 이해하려 들지 마세요."

벡신스키는 은둔을 자처했다. 다른 예술 작품에서 무의식적으로 영향을 받을까 봐 미술관에도 가지 않았다. 화실에 틀어박혀 고전 음악과 록 음악을 들으며 묵묵히 그림만 그렸다. 그는 그림을 본 관람객이 이미지가 전달하는 느낌 그 자체만 직관적으로 받아들이길 원했다. 그 밖엔 모두 쓸모없다고 여겼다. 하지만 그의 그림 앞에서 그러기는 쉽지 않다. 벡신스키 그림을 보면 본능적으로 우울하고 고통스러운 서사가 물밀듯이 떠오른다. '핵전쟁 이후 폐허가 된 지구가 이런 모습일까.' '지옥이 있다면 이렇지 않을까.'

그의 작품은 두 가지 특징으로 요약할 수 있다. 인간의 신체는 상상하기 어려운 방식으로 왜곡됐다. 살과 뼈가 분리된 건 기본이다. 차마 인간이라고 보기 힘든 형상을 한 생물체가 바퀴벌레처럼 땅을 기어 다닌다. 두 번째 특징은 어떤 온기도 느껴지지 않는 황폐한 배경이다. 꿈속에서조차 발을 디딜까 두려운 절멸의 땅이다.

벡신스키는 대학살 시대의 한복판에서 성장했다. 인간 목숨값은 소각장으로 향하는 컨베이어벨트에 놓인 쓰레기 수준으로 추락했다. 이 시기에 소년은 무엇을 봤을까. 밤에는 어떤 꿈을 꿨을까. 벡신스키 그림은 피로 흠뻑 젖은 폴란드라는 땅이 토해낸 악몽

처럼 느껴진다.

벡신스키는 꾸준히 질문받았다. '도대체 당신의 그림은 무엇인가!' 화가는 마지못해 대답했다. "굳이 내 그림 장르를 따지자면 고딕이나 바로크입니다." 기독교 문화에 뿌리를 둔 고딕, 바로크 화풍의 공통점은 숭고미다. 건축가 출신답게 벡신스키는 어딘가에서 실제로 본 풍경을 그리듯 지옥을 세밀하고 꼼꼼하게 묘사했다. 그래서 그의 작품엔 고딕 미술처럼 견고하고 웅장한 기운이 있다. 그가 쌓아 올린 지옥 풍경은 끔찍하면서도 장엄하다. 탐미적인 뉘앙스로 가득하다.

사람들은 지옥을 두려워하면서도 지옥 풍경을 궁금해한다. '세 번 보면 죽는다'란 경고에도 게시물을 클릭하는 사람이 있듯, 공포에는 거부하기 어려운 압도적인 마력이 있다.

환상보다 무서운 현실

1970년대에 들어서 벡신스키는 폴란드에서 유명한 화가가 됐다. 1980년대부터는 서유럽과 미국에도 이름을 알렸다. 세계 곳곳에서 초청받았지만 벡신스키는 폴란드를 떠나지 않았다. 자신의 전시회에도 얼굴을 비추지 않을 정도로 세상과 소통하지 않았다.

벡신스키를 적극적으로 끌어안은 곳은 영화계다. 스위스 출신

초현실주의 화가인 H. R. 기거는 벡신스키에게 영향을 많이 받은 예술가다. 그는 할리우드 감독과 손잡고 주로 괴물 형상을 제작했으며, 아카데미 시각효과상까지 거머쥔 거장이다. 그의 대표 작품이 〈에이리언〉(1979)이다. 괴생물체를 주인공으로 삼은 영화 〈셰이프 오브 워터〉(2017)로 아카데미 작품상을 받은 기예르모 델 토로 감독 역시 벡신스키에게 영감을 받았다. 일본에서만 4000만 부 이상 팔린 만화책 《베르세르크》에도 벡신스키의 그림자가 짙게 깔려 있다. 이 만화책은 암울한 세계관으로만 따지면 경쟁자가 없다. 몇몇 장면은 대놓고 벡신스키 그림을 참고했다.

벡신스키의 말년은 비극이었다. 1998년에 아내가 암으로 세상을 떠났다. 1년 후엔 아들이 스스로 목숨을 끊었다. 아들의 주검을 가장 먼저 발견한 사람은 벡신스키였다. 가족 두 명을 연달아 잃은 벡신스키는 더 깊은 고독 속으로 들어갔다. 2005년, 75세였던 벡신스키는 살해당했다. 지인의 아들이 돈을 빌려달라고 요구했고, 벡신스키는 거절했다. 이 과정에서 다툼이 발생했고 결국 화가는 목숨을 잃었다.

벡신스키의 그림은 분명히 두렵다. 하지만 그의 유년 시절을 지배했던 광기의 시대보다 더 두렵지는 않다. 벡신스키의 그림은 섬뜩하지만 말년에 화가에게 찾아온 비극만큼은 아니다. 현실은 자주 악몽을 압도한다.

격자로 된 세상, 그 안의 리듬

피트 몬드리안

Piet Mondrian

1872~1944

수평과 수직

　　대도시는 한순간도 쉬지 않고 움직이는 거대한 생물이다. 도시는 무언가를 이루려는 수많은 사람의 욕망을 우걱우걱 먹으며 지금 이 순간에도 꿈틀거린다. 하지만 온갖 스토리로 뒤엉킨 도시도 멀리서 보면 결국 직선의 조합이다. 대도시를 원경으로 촬영한 사진을 보자. 우뚝 솟은 빌딩들은 수평선, 수직선 실루엣으로 뭉뚱그려진다. 꼭 멀리서 보지 않아도 된다. 수평과 수직 개념을 의식하고 주변을 보면 온통 직선이다. 우리는 온종일 직사각형 스마트폰으로 무언가를 본다. 회사에서는 네모난 모니터 앞에 앉아 자질구레한 일들과 씨름한다. 수직으로 치솟은 아파트 한 채를 꿈꾸며 오늘도 많은 직장인은 끝이 잘 보이지 않는 수평선 같은 삶을 버틴다.

　　몬드리안은 수평과 수직이 세상의 전부라고 믿었던 화가다. 그

는 직선을 교차해 격자무늬를 만들었다. 격자무늬 안을 빨간색, 파란색, 노란색으로 채웠다. 직선과 원색만 사용한 작품답게 몬드리안의 그림은 단순하고 명료하다. 그의 인생도 그림처럼 반듯했다. 몬드리안은 수직과 수평이 아닌 것들을 삶에서 추방했다. 또한 초록색을 혐오했는데, 자연을 상징하는 색이어서다. 그는 시시각각 변화하는 자연의 불확실성을 두려워했다. 명확한 직선의 세계만이 그가 추구하는 이상향이었다.

유명한 일화도 있다. 칸딘스키의 집에 초대받은 몬드리안은 창밖의 나무가 보기 싫다는 이유로 창을 등지고 앉았다. 선물받은 꽃의 초록색 잎을 흰색 물감으로 덧칠하기도 했다. 사실상 몬드리안에게는 수평과 수직이 종교였다. 무엇이 이 화가를 독특한 믿음의 세계로 인도했을까.

"절대적인 진리를 찾아내겠다"

몬드리안이 처음부터 격자무늬 그림을 그린 건 아니었다. 자연을 거부한 이 화가의 초기 작품들은 자연이었다. 몬드리안은 1872년에 네덜란드 시골에서 태어났다. 엄격한 청교도 가풍 속에서 성장했다. 아마추어 화가였던 아버지와 삼촌의 영향으로 일찍 그림을 배웠다. 몬드리안은 아버지처럼 자연을 보이는 대로 묘사하는 풍경화를 그렸다. 1892년 암스테르담 미술학교에 입학

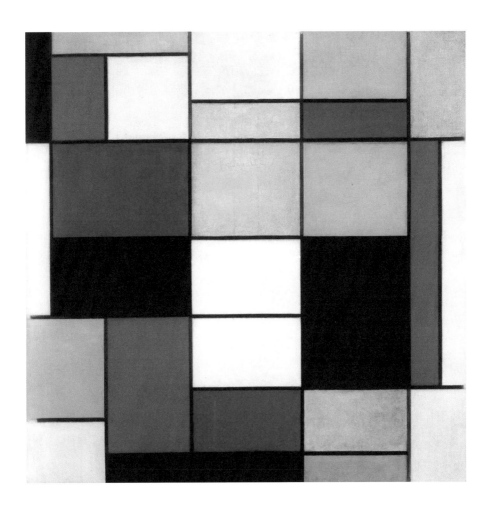

〈검정, 빨강, 회색, 노랑 그리고 파랑의 거대한 구성 A〉, 1919~1920년,
로마 국립근현대미술관.

한 몬드리안은 전문적으로 그림을 배웠다. 이때만 해도 그의 그림은 평범한 풍경화, 정물화에 머물러 있었다.

당시 네덜란드 지식인 사이에서 신지학이라는 철학이 유행했다. 신지학의 핵심은 이렇다. '이 세상에는 변하지 않는 보편적인 진리가 있다. 시시각각 변화하는 자연 속에도 불변하는 단 하나의 절대적인 규칙이 내재해 있다.' 몬드리안은 신지학에 심취했다. 눈에 보이는 현상들 뒤에 숨겨진 진리를 찾고자 했다. 신지학 이론으로 무장한 몬드리안은 1908년부터 1913년까지 나무를 연작으로 그렸다. 가장 처음에 그린 나무는 누가 봐도 나무 그 자체다. 하지만 그다음 작품부터 몬드리안은 나무의 특성을 하나둘 소거하기 시작했다. 이 연작의 마지막 작품에선 나무 형태를 찾아보기 어렵다. 몬드리안은 버리고, 버리며 직선들이 거미줄처럼 뒤엉킨 이미지만을 남겨놨다. 나무가 가진 어떤 리듬만을 뽑아낸 것이다.

1911년 암스테르담에서 열린 전시회에서 몬드리안은 피카소의 작품을 접했다. 당시 모든 유럽 화가들이 그러했듯 몬드리안에게도 피카소는 충격이었다. 피카소와 같은 입체파 화가들은 세상을 눈에 보이는 대로 그리지 않았다. 화가의 시선으로 세상을 조각조각 분해하고 재창조해 캔버스에 그렸다. '본다'라는 개념을 송두리째 바꾼 입체파는 몬드리안을 뒤흔들었다. 몬드리안 역시 세상을 겉모습 그대로 보지 않고 그 안에 숨겨진 질서를 찾아내려던 화가였기 때문이다. 몬드리안은 입체파 화가들이 활동하는 프랑스 파리로 건너갔다.

〈저녁: 붉은 나무〉, 1908~1910년, 헤이그 헤이그미술관.

〈꽃 피는 사과나무〉, 1912년, 헤이그 헤이그미술관.

'데 스틸' 예술가들

몬드리안은 선과 면이라는 기본 요소만으로 피사체의 본질을 담아내려는 입체파의 실험정신을 존경했다. 파리에 정착한 이후 한동안 입체파 양식에서 영향을 받은 그림을 그렸다. 하지만 입체파도 몬드리안에게는 정거장일 뿐이었다. 그는 입체파에 의문을 품기 시작했다. 몬드리안은 입체파가 세상을 해석하는 과정에서 화가의 주관이 지나치게 개입한다는 점을 문제 삼았다. 인간의 변덕스러운 감정 따위는 그가 추구하는 절대적 진리가 아니었다. 몬드리안의 그림은 서서히 추상화 영역으로 나아간다. 불필요한 것들을 버리고 계속 버렸다.

1914년에 1차 세계대전이 터지고 유럽이 초토화됐다. 사람들은 당장 내일 어떤 일이 일어날지 몰라 불안해했다. 몬드리안은 한 치 앞도 내다볼 수 없는 잔인한 세상에 치를 떨었다. 그는 감히 무질서를 향해 선전포고를 했다. 몬드리안은 자연이 가진 변덕스러운 요소를 몽땅 제거하기로 한다. 그림을 통해서 질서정연한 유토피아를 구축하겠다는 원대한 꿈을 품는다. 그렇게 몬드리안에게는 수직선과 수평선만 남았다. 그는 견고하고 명확한 직선이 세상의 본질이라고 여겼다. 오늘날 우리에게 익숙한 몬드리안의 추상화는 이때부터 탄생했다.

몬드리안은 자신과 비슷한 신념을 가진 예술가들과 뭉쳤다. 그들은 데 스틸De Stijl이라는 예술운동을 주도한다. 데 스틸을 영어로

표현하면 'The Style'이다. 데 스틸에 속한 예술가들이 추구하는 스타일은 조금씩 달랐다. 하지만 예술을 통해 어떤 이상향에 도달하려는 목표만큼은 똑같았다. 데 스틸 그룹은 자연을 재현하는 방식을 거부했다. 그들은 곧은 선과 원색만을 활용해 아름다움의 본질을 끌어내려 했다.

그림을 통해서 절대적인 진리를 발견하고, 그 진리로 세상을 바꾸겠다는 몬드리안의 포부는 허황한 이야기처럼 들리기도 한다. 수직, 수평선으로만 이뤄진 단순한 그림이 어떻게 세상을 흔든단 말인가. 입체파나 초현실주의 장르와 비교했을 때, 데 스틸이 서양 회화에 끼친 영향은 크지 않다.

하지만 건축과 디자인 영역으로 넘어오면 이야기가 다르다. 몬드리안은 자신의 철학을 '신조형주의'라는 이론으로 정리했다. 이 이론에 영감을 얻은 건축가 중에 르코르뷔지에가 있다. 그는 수직과 수평만을 남겨놓고 모든 것을 삭제한 몬드리안처럼 군더더기 없는 실용적인 건축 세계를 창조했다. 그렇게 인간의 역사를 바꿨다. 현대적인 아파트 모델을 가장 먼저 도입한 인물이 르코르뷔지에다. 독일 예술학교 바우하우스도 데 스틸 정신을 계승했다. 바우하우스는 건축과 디자인 분야 전반에 실용성과 미니멀리즘 DNA를 심은 기관이다. 사실상 오늘날 산업디자인이라는 개념을 만든 곳이 바우하우스다.

실제로 데 스틸 출신 예술가들은 바우하우스에서 학생들을 가르치기도 했다. 기능성과 간결함을 중시한 바우하우스의 정신을

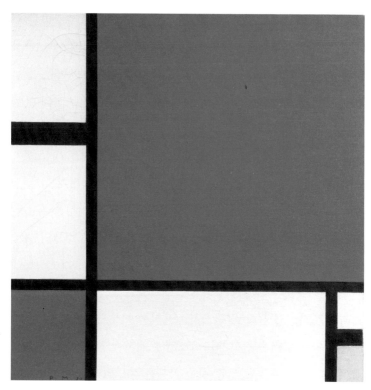

〈빨강, 파랑, 노랑의 구성〉, 1930년, 취리히 취리히미술관.

이어받은 사람이 스티브 잡스다. 아이폰 디자인이 바우하우스 스타일 영향을 받았다는 건 잘 알려진 사실이다. 몬드리안의 철학은 미술을 넘어 넓은 영역으로 뻗어나가 뿌리 역할을 했다. 그의 수직, 수평선 그림은 어떤 식으로든 세상의 풍경을 바꾸는 데 중요한 역할을 했다.

　몬드리안과 함께 데 스틸을 이끈 화가는 테오 판 두스뷔르흐Theo

van Docsburg다. '순수하고 이상적인 조형 세계를 추구한다'는 의지로 뭉친 둘은 결국 갈등 끝에 헤어졌다. 대각선이 문제였다. 두스뷔르흐는 수직과 수평으로만 이뤄진 데 스틸 그림에 대각선을 추가했다. 사선을 이용해 자연이 가진 역동성을 담아내려 했다. 몬드리안은 강력히 반대했다. 그는 수직과 수평만으로도 세상의 본질을 담아낼 수 있다고 주장했다. 사선 따위는 자연의 겉모습을 묘사한 것에 불과하다며 두스뷔르흐에게 맞섰다. 결국 몬드리안은 데 스틸에서 탈퇴하며 독자적인 길을 걷는다.

춤을 추는 사각형들

2차 세계대전이 터지자 많은 예술가들은 유럽을 탈출했다. 몬드리안도 일흔을 바라보는 나이에 미국으로 건너갔다. 뉴욕에 도착한 몬드리안은 물 만난 물고기처럼 들떴다. 뉴욕은 계획도시답게 반듯한 격자무늬 도로망을 갖춘 곳이다. 하늘을 향해 뻗은 빌딩들은 웅장한 수직선 그 자체였다. 기하학적인 미감으로 가득한 뉴욕은 몬드리안이 꿈꾸던 곳이었다.

몬드리안은 뉴욕의 음악에도 반했다. 당시 미국은 재즈 전성시대였다. 경쾌한 재즈 리듬이 뉴욕의 밤을 지배했다. 몬드리안은 격자무늬 도시에 생기를 불어넣는 재즈에 푹 빠졌다. 새벽까지 클럽에 머물며 재즈 연주를 듣고, 음악가들과 어울렸다. 불확실성과 싸

우며 직선에 매달렸던 화가가 불확실성 그 자체인 재즈에 빠진 것이다. 대각선 하나도 용납하지 않은 엄격한 몬드리안은 자유분방하고 즉흥적인 재즈를 만나 변하기 시작했다.

몬드리안은 뉴욕을 테마로 연작을 그렸다. 〈빅토리 부기우기〉는 뉴욕 연작의 마지막 작품이자 몬드리안의 유작이다. 죽음을 앞두고 그린 작품인데도 활력으로 가득하다. 물론 이 그림도 수직선, 수평선과 원색이 전부다. 하지만 전형적인 몬드리안 작품과는 다르다. 대각선 때문에 결별한 동료에게 보내는 화해의 제스처였을까. 그는 캔버스 자체를 마름모꼴로 기울인 상태로 작품을 그렸다. 우회적으로 대각선을 허용한 것이다. 격자무늬 실루엣을 강조하던 굵은 검은색 선도 사라졌다. 크고 작은 노란색, 빨간색, 파란색, 흰색 직사각형들이 촘촘하게 대열을 이룬다. 마치 도형들이 군무를 추는 느낌이다. 어떤 리듬감이 감돈다. 뉴욕의 밤을 가득 채운 네온사인 같기도 하고, 흥겨운 재즈의 선율을 도식화한 느낌도 든다. 평생을 무거운 철학적 고민과 함께했던 예술가의 결연한 마음은 결국 재즈 리듬을 타고 느슨해졌다. 그렇게 몬드리안은 샘솟는 도시의 활력을 그리며 눈을 감았다.

사람들은 가끔 자신의 삶이 격자무늬에 안에 갇혀 있다고 느낀다. 매일 같은 시간에 일어나 인파로 가득한 대중교통에 몸을 구겨넣고 일터로 향한다. 밥벌이라는 전선의 끝은 잘 보이지 않는다. 일상의 지겨움이 어깨를 짓누른다. 내 삶에 특별한 무언가가 기다리고 있으리란 막연한 기대감을 품어보지만, 동시에 그런 반전이 올

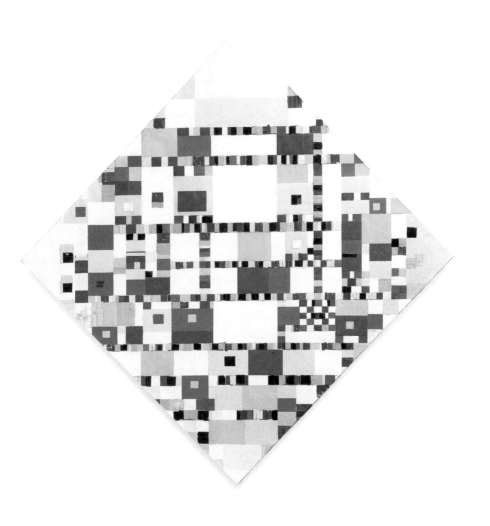

〈빅토리 부기우기〉, 1942~1944년, 헤이그 헤이그미술관.

1942년 무렵의 몬드리안.

확률은 희박하다는 사실도 안다. 일상이 무채색으로 느껴지는 날엔 몬드리안의 마지막 그림들을 보자. 생기 넘치는 격자무늬들이 부대끼며 춤을 춘다. 이 그림이 당신에게 위로를 건넬지도 모른다. '격자무늬 무대 위에서도 우리는 즐겁게 살 수 있어.'

좋은 영화를 보고, 영감을 주는 음악을 듣고, 기념일에 비싼 식당에서 밥을 먹고, 근사한 풍경을 보려 여행을 떠나는 일은 중요하다. 도돌이표처럼 되풀이되는 삶에 기분 좋은 리듬을 부여하기 때문이다. 격자무늬 속에 살면서도 춤을 출 수 있다. 몬드리안 그림에서 우리가 얻어야 할 진리다.

1 편견과 시련에도
무너지지 않고

아르테미시아 젠틸레스키

〈**홀로페르네스의 목을 자르는 유디트**〉, 1620년경, 캔버스에 유채, 146.5×108cm,
피렌체 우피치미술관.
〈**수산나와 장로들**〉, 1610년경, 캔버스에 유채, 170×119cm, 포메르스펠덴 바이센
슈타인궁.
〈**회화의 알레고리로서 자화상**〉, 1638~1639년, 캔버스에 유채, 98.6×75.2cm, 영국 왕실.
〈**유디트와 여종**〉, 1618~1619년, 캔버스에 유채, 114×93.5cm, 피렌체 팔라티나미술관.

앙리 루소

〈**잠자는 집시**〉, 1897년, 캔버스에 유채, 129.5×200.7cm, 뉴욕 현대미술관.
〈**기습!**〉, 1891년, 캔버스에 유채, 129.8×161.9cm, 런던 국립미술관.
〈**뱀 마술사**〉, 1907년, 캔버스에 유채, 167×189.5cm, 파리 오르세미술관.
〈**나 자신, 초상: 풍경**〉, 1890년, 캔버스에 유채, 146×113cm, 프라하 프라하국립미술관.

파울라 모더존베커

〈**아이를 안고 무릎을 꿇은 어머니**〉, 1906년, 캔버스에 유채와 템페라, 113×74cm,
베를린 베를린국립미술관.

〈양귀비와 여인의 반신 초상〉, 1898년경, 캔버스에 유채, 57.5×46cm, 브레멘 파울라 모더존베커미술관.
〈호박 목걸이를 한 자화상〉, 1906년, 보드에 유채, 62.2×48.2cm, 브레멘 파울라 모더존베커미술관.
〈여섯 번째 결혼기념일의 자화상〉, 1906년, 보드에 유채, 101.8×70.2cm, 브레멘 파울라모더존베커미술관.

앙리 드 툴루즈로트레크

〈물랭가의 응접실에서〉, 1894년, 캔버스에 유채, 111.5×132.5cm, 알비 툴루즈로트레크박물관.
〈물랭루주: 라 굴뤼〉, 1891년, 석판화, 170×120cm, 뉴욕 뉴욕공립도서관.
〈세탁부〉, 1886~1887년, 캔버스에 유채, 93×75cm, 개인 소장.
〈물랭루주의 연기자, 어릿광대 차-우-코〉, 1895년, 캔버스에 유채, 58×43cm, 파리 오르세미술관.

앙리 마티스

〈모자를 쓴 여인〉, 1905년, 캔버스에 유채, 80.6×59.7cm, 샌프란시스코 샌프란시스코 현대미술관.
〈삶의 기쁨〉, 1905~1906년, 캔버스에 유채, 176.5×240.7cm, 필라델피아 반스 재단.
〈이카루스〉, 1946년, 종이에 과슈 채색 후 오려 캔버스에 부착, 43.4×34.1cm, 파리 국립현대미술관.

그웬 존

〈자화상〉, 1902년, 캔버스에 유채, 44.8×34.9cm, 런던 테이트모던.
〈어깨를 드러낸 소녀〉, 1909~1910년경, 캔버스에 유채, 43.4×26cm, 뉴욕 현대미술관.
〈창가에서 독서하는 소녀〉, 1911년, 캔버스에 유채, 40.9×25.3cm, 뉴욕 현대미술관.

〈검은 고양이를 안고 있는 젊은 여성〉, 1920~1925년경, 캔버스에 유채, 46×29.8cm, 런던 테이트모던.

아메데오 모딜리아니

〈큰 모자를 쓴 잔 에뷔테른〉, 1918년경, 캔버스에 유채, 54×37.5cm, 개인 소장.
〈여인의 두상〉, 1911~1912년경, 석회석, 높이 65.2cm, 런던 국립미술관.
〈잔 에뷔테른의 초상〉, 1919년, 캔버스에 유채, 55×38cm, 개인 소장.
〈자화상〉, 1919년, 캔버스에 유채, 100×64.5cm, 상파울루 상파울루대학현대미술관.

모드 루이스

〈검은 고양이 세 마리〉, 1965년, 보드에 유채, 27.9×33cm, 개인 소장.
〈노란 새〉, 1960년대, 보드에 유채, 27.3×30cm, 개인 소장.
〈썰매 타기〉, 1960년대, 보드에 유채, 26.5×30cm, 핼리팩스 노바스코샤미술관 보관.
〈T형 포드를 타고 나선 여행〉, 1960년대, 보드에 유채, 28.9×34.4cm, 개인 소장.

2 나만의 예술을 포기하지 않을 것

에두아르 마네

〈올랭피아〉, 1863년, 캔버스에 유채, 130.5×191cm, 파리 오르세미술관.
〈압생트를 마시는 남자〉, 1859년, 캔버스에 유채, 180.5×105.6cm, 코펜하겐 글립토테크미술관.

〈풀밭 위의 점심 식사〉, 1863년, 캔버스에 유채, 207×265cm, 파리 오르세미술관.
〈폴리베르제르의 술집〉, 1882년, 캔버스에 유채, 96×130cm, 런던 코톨드미술원.

클로드 모네

〈몽소 공원〉, 1878년, 캔버스에 유채, 72.7×54.3cm, 뉴욕 메트로폴리탄미술관.
〈레옹 망송의 캐리커처〉, 1858년, 종이에 검정 및 백색 분필, 61.2×45.2cm, 시카고 시카고미술원.
〈인상, 해돋이〉, 1872년, 캔버스에 유채, 75×91cm, 파리 마르모탕모네미술관.
〈수련 연못〉, 1918~1919년, 캔버스에 유채, 73×105cm, 파리 마르모탕모네미술관.

오귀스트 르누아르

〈뱃놀이에서의 점심〉, 1880~1881년, 캔버스에 유채, 130.2×175.5cm, 워싱턴D.C. 필립스컬렉션.
〈물랭 드 라 갈레트의 무도회〉, 1876년, 캔버스에 유채, 131.5×176.5cm, 파리 오르세미술관.
〈그네〉, 1876년, 캔버스에 유채, 92×73cm, 파리 오르세미술관.
〈자화상〉, 1876년, 캔버스에 유채, 73.3×57.3cm, 케임브리지 하버드미술박물관.
〈잔 사마리의 초상〉, 1877년, 캔버스에 유채, 56×47cm, 모스크바 푸시킨미술관.

폴 세잔

〈목욕하는 사람들〉, 1894~1905년경, 캔버스에 유채, 127.2×196.1cm, 런던 국립미술관.
〈목을 매단 사람의 집〉, 1873년, 캔버스에 유채, 55.5×66.3cm, 파리 오르세미술관.
〈납치〉, 1867년, 캔버스에 유채, 88×170cm, 케임브리지 피츠윌리엄박물관.
〈사과와 오렌지〉, 1899년경, 캔버스에 유채, 74×93cm, 파리 오르세미술관.
〈자화상〉, 1880~1881년, 캔버스에 유채, 34.7×27cm, 런던 국립미술관.

힐마 아프 클린트

〈그룹 IV, 가장 큰 10점, No. 3 청소년〉, 1907년, 캔버스에 붙인 종이에 템페라, 321×240cm, 스톡홀름 힐마아프클린트재단.
〈그룹 I, 태고의 혼돈, No. 16〉, 1906~1907년, 캔버스에 유채, 53×37cm, 스톡홀름 힐마아프클린트재단.
〈그룹 X, 제단화, No. 1〉, 1915년, 237.5×179.5cm, 캔버스에 유채 및 금속박, 스톡홀름 힐마아프클린트재단.
〈그룹 IX/UW, No. 25 비둘기, No. 1〉, 1915년, 캔버스에 유채, 151×114.5cm, 개인 소장.

마리 로랑생

〈캐서린 지드〉, 1946년, 캔버스에 유채, 35×27cm, 도쿄 마리로랑생미술관.
〈어린 소녀들〉, 1910~1911년, 캔버스에 유채, 115×146cm, 스톡홀름 현대미술관.
〈여자-말〉, 1918년, 마분지에 유채, 61.8×46.8cm, 도쿄 마리로랑생미술관.
〈세 명의 젊은 여인들〉, 1953년, 캔버스에 유채, 97.3×131cm, 도쿄 마리로랑생미술관.

잭슨 폴록

〈서부로 가는 길〉, 1934~1935년경, 보드에 유채, 38.3×52.7cm, 워싱턴D.C. 스미소니언미국미술관.
〈열기 속의 눈〉, 1946년, 캔버스에 유채와 에나멜, 137.2×109.2cm, 베니스 페기구겐하임컬렉션.
〈No.5〉, 1948년, 하드보드에 유채·에나멜·알루미늄, 243.8×121.9cm, 개인 소장.
〈회색빛 대양〉, 1953년, 캔버스에 유채, 152.7×229cm, 뉴욕 구겐하임미술관.

3 세상의 이면을, 자신의 내면을 직시하며

미켈란젤로 메리시 다 카라바조

〈유디트와 홀로페르네스〉, 1607년경, 캔버스에 유채, 144×173.5cm, 개인 소장.
〈메두사의 머리〉, 1595~1598년, 캔버스에 유채, 60×55cm, 피렌체 우피치미술관.
오타비오 레오니, 〈카라바조의 초상〉, 1621년경, 종이에 분필, 234×163mm, 피렌체
마루첼리아나도서관.
〈의심하는 도마〉, 1601년, 캔버스에 유채, 107×146cm, 포츠담 상수시미술관.
〈골리앗의 머리를 든 다윗〉, 1609년~1610년, 캔버스에 유채, 125×101cm, 로마 보르
게세미술관.

귀스타브 쿠르베

〈안녕하세요, 쿠르베 씨〉, 1854년, 캔버스에 유채, 132×150.5cm, 몽펠리에 파브르
미술관.
〈검은 개를 데리고 있는 쿠르베〉, 1842~1844년, 캔버스에 유채, 46.3×55.5cm, 파리
프티팔레미술관.
〈오르낭의 장례식〉, 1849~1850년, 캔버스에 유채, 315×668cm, 파리 오르세미술관.
〈돌 깨는 사람들〉, 1849년, 캔버스에 유채, 159×259cm, 2차 세계대전 중 소실.
〈송어〉, 1872년, 캔버스에 유채, 52.5×87cm, 취리히 취리히미술관.

살바도르 달리

〈기억의 지속〉, 1934년, 캔버스에 유채, 24.1×33cm, 뉴욕 현대미술관.
〈깨어나기 전에 석류 주변을 날아다니는 한 마리 꿀벌 때문에 꾼 꿈〉, 1944년, 패널에
유채, 51×40.5cm, 마드리드 티센보르네미사미술관.

앤디 워홀

〈캠벨 수프 통조림〉, 1962년, 캔버스에 아크릴과 에나멜, 각 50.8×40.6cm, 뉴욕 현대미술관.
〈콜라 다섯 병〉, 1962년, 캔버스에 고분자 페인트와 실크스크린 잉크, 40.6×50.8cm, 개인 소장.
〈마릴린 제단화〉, 1962년, 캔버스에 실크스크린 잉크와 아크릴 페인트, 각 205.4×144.8cm, 런던 테이트모던.
〈네 개의 달러 기호〉, 1982년, 뮤지엄 보드에 실크스크린, 102×81cm, 개인 소장.

프랜시스 베이컨

〈고기와 남자 형상〉, 1954년, 캔버스에 유채, 129.9×121.9cm, 시카고 시카고미술원. [CR 54-14] © The Estate of Francis Bacon. All rights reserved. DACS - SACK, Seoul, 2022
〈루치안 프로이트의 세 가지 습작〉, 1969년, 캔버스에 유채, 각 198×147.5cm, 개인 소장. [CR 69-07] © The Estate of Francis Bacon. All rights reserved. DACS - SACK, Seoul, 2022
〈십자가형 하단의 인물들을 위한 세 가지 습작〉, 1944년, 섬유판에 유채와 파스텔, 각 94×74cm, 런던 테이트모던. [CR 44-01] © The Estate of Francis Bacon. All rights reserved. DACS - SACK, Seoul, 2022

즈지스와프 벡신스키

〈무제〉, 1980년, 섬유판과 패널에 유채, 87×87cm, 사노크 사노크역사박물관.
〈무제〉, 1973년, 섬유판과 패널에 유채, 87×73cm, 사노크 사노크역사박물관.
〈무제〉, 1972년, 섬유판과 패널에 유채, 124×100cm, 사노크 사노크역사박물관.

피트 몬드리안

〈검정, 빨강, 회색, 노랑 그리고 파랑의 거대한 구성 A〉, 1919~1920년, 캔버스에 유채, 90×91cm, 로마 국립근현대미술관.
〈저녁: 붉은 나무〉, 1908~1910년, 캔버스에 유채, 70×99cm, 헤이그 헤이그미술관.
〈꽃 피는 사과나무〉, 1912년, 캔버스에 유채, 78.5×107.5cm, 헤이그 헤이그미술관.
〈빨강, 파랑, 노랑의 구성〉, 1930년, 캔버스에 유채, 45×45cm, 취리히 취리히미술관.
〈빅토리 부기우기〉, 1942~1944년, 캔버스에 유채·테이프·종이·숯·연필, 178.4×178.4cm, 헤이그 헤이그미술관.

계속 그려나가는 마음

잊히지 않을 화가들, 그들의 삶과 그림 사이

초판 1쇄 인쇄일 2023년 2월 20일
초판 1쇄 발행일 2023년 3월 6일

지은이 조성준

펴낸이 김효형
펴낸곳 ㈜눌와
등록번호 1999.7.26. 제10-1795호
주소 서울시 마포구 월드컵북로16길 51, 2층
전화 02-3143-4633
팩스 02-3143-4631
페이스북 www.facebook.com/nulwabook
인스타그램 www.instagram.com/nulwa1999
블로그 blog.naver.com/nulwa
전자우편 nulwa@naver.com
편집 김선미, 김지수, 임준호
디자인 엄희란

책임편집 임준호
표지·본문 디자인 어나더페이퍼

제작진행 공간
인쇄 더블비
제본 대흥제책